OISIVETÉS

DE

M. DE VAUBAN,

TOME IV,

AUGMENTÉ

DE MÉMOIRES INÉDITS,

Tirés du tome deuxième.

PARIS,

J. CORRÉARD, ÉDITEUR D'OUVRAGES MILITAIRES,

RUE DE TOURNON, 20.

1842

TABLE DES MATIERES.

Moyen de rétablir nos colonies de l'Amérique et de les accroître en peu de temps. 1
Colonies de trois espèces. 2
Moyen excellent pour remettre les colonies du Canada et des îles de l'Amérique. 6
État raisonné des provisions plus nécessaires, quand il s'agit de donner commencement à des colonies étrangères. 38
 Des bestiaux ; 41
 Du commerce ; 42
 De la chasse et de la pêche ; 43
 Des matériaux propres à bâtir ; ibid.
 Des métaux ; 44
 Des eaux ; ibid.
 Des montagnes et des vallées ; 45
 Fortification ; 46
 Provisions les plus nécessaires ; 48
 Matériaux nécessaires. 49
Lettre relative aux deux mémoires précédents, adressée au gouverneur du Canada. 56

TRAITÉ DE LA CULTURE DES FORÊTS.

Culture des nouvelles forêts et entretien des vieilles. 62

La pépinière.	67
L'âge de la coupe.	ibid.
Que les plantis des nouvelles forêts sont des entreprises de rois.	71
Vices des forêts sauvages et bonnes qualités des nouvelles forêts	ibid.
Réparations des vieilles forêts.	72
Les raisons qui peuvent induire les particuliers à la culture des forêts.	73
Comparaison des revenus des taillis avec ceux des futaies.	75
Revenu annuel d'un arpent.	78
Réflexion.	79
LA COCHONNERIE, ou calcul estimatif pour connaître jusqu'où peut aller la production d'une truie pendant dix années de temps.	82
NAVIGATION DES RIVIÈRES.	89
Les rivières et canaux qui traversent ou peuvent traverser la Flandre, l'Artois, le Hainaut et le Cambrésis.	98
Picardie.	100
Normandie.	101
La Seine.	102
Suite de la Normandie.	109
Bretagne.	110
La Loire.	112
Poitou et Saintonge.	118
Pays d'Aunis.	119
Guyenne.	ibid.
L'Adour.	125
Roussillon, Languedoc et Provence.	127
Le Rhône.	128
Alzace.	133
Lorraine, Evêchés et partie du duché de Bar.	136

Flandre, Artois, Hainaut, Cambresis et pays conquis;
pour la deuxième fois. 137
Résumé. 138
Des arrosements des rivières. 140
Des marais. 147
Des chemins. 148
Des bois. 150
Addition. 151
Sur la jonction des rivières. 155
MÉMOIRE concernant la caprerie, la course et les priviléges dont elle a besoin pour se pouvoir établir, les moyens de la faire avec succès, etc. 157
Abrégé des défauts qui causent le relâchement de la course et qui empêchent d'y mettre ceux qui sont en état de la faire. 167
Les galères. 187
Propriétés générales des escadres de vaisseaux disposées dans les rades de Dunkerque, Brest et Toulon, suivant les propositions précédentes. 190
De la ville d'Alger. 198
Extrait de la coutume d'Angleterre. 199
Coutume de la mer observée par les armateurs de Dunkerque. 201
Mémoire sur l'usage que l'on peut faire des galères en Bretagne. 207

FIN.

OISIVETÉS
du Maréchal de VAUBAN,

ou

RAMAS DE MÉMOIRES DE SA FAÇON,

SUR DIFFÉRENTS SUJETS.

TOME IV.

Moyen de rétablir nos colonies de l'Amérique et de les accroître en peu de temps. (28 avril 1699.)

Les colonies ont autrefois fait la plus noble occupation des premiers hommes ; ce sont elles qui ont donné l'être et le commencement aux plus grandes monarchies de ce monde ; il ne s'est peuplé que par elles, et sans leur secours, la terre aurait mis bien plus longtemps à se remplir d'habitants qu'elle n'a fait.

(1) Notre situation actuelle dans l'Algérie donne, au mémoire du maréchal de Vauban sur le moyen de rétablir nos colonies d'Amérique en 1699, un intérêt particulier facile à apprécier. Le moyen qu'il propose consiste dans l'établissement de colons militaires. Les temps sont bien changés depuis 1699, le Canada et l'Algérie sont deux pays différents; néanmoins nous sommes per-

Colonies de trois espèces.

Parmi le grand nombre qui se sont établies dans le monde, j'en remarque de trois espèces que nous distinguerons par *colonies forcées*, *colonies de hasard* et *colonies de raison*. Les **premières et les plus anciennes de toutes ont été sans doute**

suadé que la lecture du mémoire de l'illustre ingénieur peut faire naître des idées utiles, sur la matière qu'il traite et applicables à une autre contrée.

Ce mémoire, dont nous devons la communication à M. Anatole de Caligny, est le premier des cinq mémoires qui composent le tome IV des Oisivetés du maréchal de Vauban. Ce volume précieux est aujourd'hui la propriété de Mme la baronne Haxo. Sur l'indication d'un officier supérieur de son arme, le général l'acheta, peu de temps avant sa mort, de M. Laborde, ancien entrepreneur des travaux du roi aux fortifications et barre à Bayonne. Il est permis de compter au nombre des regrets qu'a excités la mort de M. le général Haxo, la privation de l'ouvrage qu'il avait entrepris sur les travaux du maréchal de Vauban, dont il était un des plus dignes successeurs. Malheureusement il n'a laissé que des matériaux, et l'œuvre est difficile et de longue haleine.

Nous devons prévenir nos lecteurs, en terminant cet avertissement, que le troisième mémoire des six qui ont déjà été publiés n'est pas du maréchal de Vauban. Il contient la seconde défense de Landau par les troupes françaises. Les lecteurs n'ont pu y être trompés ; nous en faisons toutefois la remarque.

<div style="text-align: right;">J. Corréard.</div>

les *forcées,* celles-ci furent composées de gens que les crimes ou les mauvais traitements de leurs concitoyens obligèrent à la fuite. C'est ainsi que Caïn, ayant tué Abel, s'enfuit et s'en alla habiter une terre étrangère loin de la vue de ses père et mère ; c'est ainsi qu'Assur, chassé par Nemrod de Babylone où il avait commencé à s'établir, s'en alla bâtir Ninive ; c'est encore ainsi qu'Enée, fuyant le sac de Troie, auquel il avait peut-être contribué, vint habiter en Italie et bâtir Lavinium, et que Didon, fuyant la persécution de son frère, qui avait déjà tué son mari, alla s'établir en Afrique où elle bâtit Carthage. Plusieurs milliers d'autres, pour de pareilles et semblables causes, ont quitté les pays de leur naissance pour se dérober à la vengeance de leurs persécuteurs ou de ceux qu'ils avaient offensés, en cherchant des demeures qui, par leur éloignement, pussent les mettre à couvert de leurs ressentiments C'est, à mon avis, ce qui a produit les premières peuplades détachées du gros des hommes, qui ont été d'autant plus faciles, que la plus grande partie de la terre habitable était encore vide, l'occupation ne leur en fut que peu ou point disputée.

Les colonies de *hasard* ne sont arrivées qu'après l'invention de la navigation ; les tempêtes et les égarements de la mer ayant causé une infinité de naufrages dans le monde, tous les hommes à qui ces malheurs arrivèrent ne périrent pas, il s'en sauva plusieurs, et parmi ceux qui en réchappèrent, il y en eut où il se trouva des femmes qui ont donné lieu à plusieurs peuplades. Il y a grande apparence que plusieurs îles ont été habitées de la sorte, et que les premiers peuples de l'Amérique y ont été transportés de cette façon. Il n'est pas impossible aussi qu'il n'y en soit passé beaucoup des parties septentrionales de la Tartarie, que l'on croit en approcher assez près, et dont les peuples, au dire des rela-

tions plus modernes, qui ressemblent beaucoup à ceux de l'Amérique, vont souvent pêcher à l'embouchure des grandes rivières qui se jettent dans la mer du Nord, qui sont fort poissonneuses, où ils campent et baraquent sur les glaces, lesquelles, venant quelquefois à se rompre et détacher par les tempêtes, emportent des familles entières jusque sur les côtes plus prochaines de l'Amérique.

Il y a beaucoup d'apparence que plusieurs de ces habitants y ont été jetés malgré eux par ces accidents; une raison qui me persuade ceci, outre la proximité des terres, sont de grands ours blancs, très-maigres, qui abordent quelquefois sur des pièces de glace, dans les parties septentrionales de l'Amérique où ils ne sont pas naturels, au lieu qu'il s'en trouve assez communément dans les côtes du Groenland, de Norwége et de Novazembla.

La troisième espèce de colonies, que j'appelle de *raison*, sont celles qui ont été faites par délibération de conseil, soit par les princes souverains, par les républiques ou par des particuliers associés. Celles-ci ont été faites à plusieurs fins; les unes pour se décharger d'une partie de leurs peuples, quand les pays ne pouvaient plus les nourrir, les autres par ambition ou désir de s'accroître, comme les Phéniciens et les Égyptiens qui en transportèrent autrefois plusieurs en Grèce et sur les côtes d'Afrique. Les Grecs, par l'établissement des Ioniens en Asie, et par quantité d'autres en Afrique et en Europe, notamment en Italie, les Phocéens, quand ils bâtirent Marseille, le firent pour se décharger d'une partie de leurs peuples, leur pays ne pouvant plus les nourrir. Les autres l'ont fait pour occuper des pays mal habités par des nations barbares, ou pour tenir en bride des peuples nouvellement conquis, et dont ils avaient sujet de se défier.

Les Phéniciens et les Égyptiens me paraissent avoir été les premiers inventeurs de celles qui se sont faites par délibération de conseil, ce qui a été depuis fort en usage chez les Grecs et les Romains, qui s'en sont servi très utilement, et chez toutes les nations civilisées de l'antiquité, les uns d'une façon et les autres de l'autre; mais tous pour s'assurer de la domination des pays nouvellement conquis ou occupés, où ils faisaient ces établissements, qui ont depuis, et en assez peu de temps, produit un très grand nombre de belles villes, parmi lesquelles il s'en est trouvé plusieurs qui sont devenues capitales de très grands États. Cette méthode, qui a été comme assoupie près de mille ans, c'est-à-dire depuis le bas empire jusque vers l'an 1400 de notre salut, s'est fort renouvelée depuis la découverte des Indes orientales et occidentales, par les Espagnols, Portugais, Français et Anglais qui ont rempli une grande partie de l'Amérique et des Indes, de colonies, mais d'une manière bien différente des anciens; d'autant plus que ces dernières ont toutes été commencées avec peu de monde, manquant la plupart du nécessaire, et plutôt en vue de profiter des richesses des pays que par dessein de les peupler; ce qu'il y a même de remarquable dans les modernes, est que la plus grande partie ont été entreprises par des particuliers qui ont jeté les fondements de celles que nous voyons aujourd'hui qui auraient incomparablement mieux réussi si elles avaient été fondées par les rois après mûre délibération de conseil, parce que les particuliers n'ont ni la force, ni l'autorité nécessaire à pouvoir soutenir de pareils établissements, qui, dans les commencements, sont toujours petits, périlleux, pénibles, de beaucoup de dépense et souvent ingrats, ce qui a fait que la plupart de celles qui ne sont pas péries, languissent et n'ont pu se lever comme elles auraient

fait si elles avaient eu des fondateurs plus puissants qui s'y fussent affectionnés.

Les Hollandais sont ceux des modernes qui me paraissent s'y être le mieux pris et avoir observé le plus de règles dans l'établissement des leurs ; aussi leur ont-elles bien réussi par rapport aux autres, notamment dans les Indes orientales, où, bien que le climat soit très différent du leur, elles n'ont pas laissé de prospérer, et il y a beaucoup d'apparence qu'elles propéreront toujours de mieux en mieux, et qu'ils s'y rendront les seuls maîtres du commerce dans la suite, au préjudice de tous les autres peuples de l'Europe, aidées de celle qu'ils ont établie depuis peu au cap de Bonne-Espérance, laquelle, vraiment, avant qu'il soit peu, s'accroîtra considérablement, parce qu'ils ont grand intérêt à la fortifier. Il y a bien de l'apparence que quand cette colonie sera assez forte pour se pouvoir soutenir, qu'ils s'en serviront pour traverser le commerce des Indes à ceux qui ne seront pas de leurs amis, et que même ils en reconnaîtront peu à cet égard. Les colonies anglaises ont presque toutes été entreprises par des particuliers associés, elles ont eu assez de peine à s'établir dans les commencements, mais présentement elles prospèrent très-bien.

Moyen excellent pour remettre les colonies du Canada et des îles de l'Amérique.

Pour mettre les nôtres du Canada et des îles de l'Amérique sur un meilleur pied que celui du passé qui a été fort languissant et incertain, il me paraît que le meilleur moyen qu'on y puisse employer est :

1° d'en retirer totalement les moines rentés et de n'y souffrir que des mendiants, même en petite quantité, les autres me paraissant incommodes, intéressés et suspects, qui réussissent incomparablement mieux à s'enrichir qu'à faire des conversions, dont ils nous font ici des relations la plupart fabuleuses et qui ne se soutiennent point. On ne saurait donc mieux faire que d'acheter les biens qu'ils ont dans ce pays-là au profit d'un séminaire dans lequel on pourrait élever de bons ecclésiastiques séculiers, bien instruits, pour en faire de bons curés et vicaires de paroisses, à qui on donnerait des pensions proportionnées à leur emploi, avec faculté de les pouvoir congédier quand ils ne feront pas leur devoir, et surtout de n'y point établir de dîmes ecclésiastiques, parce qu'il faut ne leur donner aucun temporel, qui puisse les y attacher. Il suffira que les prêtres y soient honnêtement entretenus, bien payés et en suffisante quantité pour pouvoir bien et duement desservir tout le pays, et que tous soient regis par un ou plusieurs évêques, gens de bien et d'une vertu apostolique, qu'il faut aussi faire pensionnaires, afin de ne les point embarrasser de temporel, et que toute leur application soit occupée au spirituel, qui est justement ce qui doit remplir leur vocation.

2° En bannir toutes ces sociétés de marchands à titre de compagnies privilégiées, qui survendent les marchandises qu'ils portent aux colonies, et mettent le prix qu'il leur plaît à celles de ces mêmes colonies, et qui, par l'extension de leurs privilèges, les empêchent de commercer avec d'autres, et de se procurer, par le moyen de leur industrie, plus commodément le nécessaire, ce qui les ruine et dégoûte. Rien n'étant plus contraire aux établissements des colonies, on ne saurait donc mieux faire que de les supprimer tout à fait et de laisser le commerce libre, il y aurait bientôt des cor-

respondances de ce pays-ci en celui-là qui préviendraient tous les besoins qu'on y pourrait appréhender; à joindre qu'en fort peu de temps, les princes seraient en état de fournir à la subsistance de ces habitants.

3° Faire bien reconnaître le pays un an ou deux à l'avance, tant celui qui est déjà habité que ceux qui ne le sont pas encore, et qui sont les plus propres à l'être; et, pour cet effet, y envoyer de bons ingénieurs avec des gens entendus et bien sensés, capables d'entrer dans l'esprit général qui doit animer de pareilles entreprises; observant (1) exactement dans le choix qu'on fera des situations nouvelles: 1° *la qualité de l'air* qu'il faut choisir le meilleur qu'il sera possible; 2° *celle des eaux*, étant très important qu'elles soient potables et très bonnes à boire dans tous les lieux habités; 3° *la fertilité du pays* qui se connaîtra par la grandeur et beauté des arbres et des herbes, et par le fond et la qualité des terres; 4° *la facilité* du commerce auquel on parviendra en se mettant sur les bords, et encore mieux dans les fourches des rivières navigables qui ont leur décharge à la mer; 5° *aux avantages des situations* par rapport à la fortification, à la facilité de bâtir et éviter les commandements, et d'avoir le moins de clôture à faire qu'il se pourra pour se fermer; 6° *la commodité* de quelques petites rivières ou ruisseaux assez forts pour faire tourner continuellement plusieurs roues de moulins à la fois; 7° *un grand territoire fertile* où il y ait apparence de pouvoir faire quantité de labourages, de bons et excellents pâturages et beaucoup de prairies; 8° *quelques bonnes côtes* bien exposées pour y planter des

1) Observations très-importantes.

vignes, et encore de quoi faire et conserver des forêts dont le cru des bois soit de bonne qualité pour les bâtiments et bien à l'usage des habitants. Tous ces égards-là remplis et les situations fixées et bien choisies, dans le même temps qu'on fera travailler à ces découvertes, on pourra faire le projet des nouvelles colonies, sur le pied d'employer en Canada cinq ou six bataillons bien complets, et plus si l'on veut, à relever tous les cinq ans, pendant trente années de suite, les bataillons commandés une année à l'avance, pour leur donner tout le temps de s'apprêter et de faire leur équipage pour y aller tenir garnison, sur quoi il leur faudra faire une petite instruction, et leur avancer quelque chose pour se mettre en état (1); permettant cependant à tous les officiers et soldats qui auront quelque répugnance d'y aller, de changer de bataillon, et à tous ceux qui voudront se marier de le pouvoir faire et de mener leurs femmes avec eux, et en ce cas, ordre aux officiers de remplir leurs compagnies le plus qu'ils pourront de gens de métiers propres au pays, comme charpentiers, charrons, tourneurs, menuisiers, fendeurs, scieurs de long, maréchaux, taillandiers, couteliers,

(1) Ces bataillons feront fort bien d'établir des correspondants à la Rochelle pour tout ce dont ils pourront avoir besoin avant que de passer et de convenir des prix, afin que de là on leur envoie linge, habits, bas, souliers et chapeaux, vins, eaux-de-vie, salé, et généralement tout ce qui leur sera besoin; le mieux sera d'établir là un commissaire de la part du roi, qui ne soit pas un fripon, pour en avoir soin avec un officier intelligent, député de chaque bataillon, pour être présent à tous les achats qui se feront, et en rendre compte à ses confrères.

serruriers, cloutiers, potiers de terre, briquetiers et tailleurs de pierres, chaufourniers, charpentiers de moulins, de bateaux, laboureurs, jardiniers, vignerons, etc., et de les rendre les plus fortes et complètes qu'il sera possible. Il serait très juste et même nécessaire, attendu l'éloignement, la privation de toutes commodités, le travail continuel, la mauvaise nourriture et le service extraordinaire à quoi les troupes seront destinées, qu'on leur augmentât la paye d'un sou, et le pain de plus qu'ils n'ont pas, et qu'on donnât la demi-paye, c'est-à-dire trois sous et le pain à leurs femmes; elles regagneraient bien cela par les services qu'on en retirerait, et cela même qui pourrait les faire mieux subsister, tiendrait lieu de paye pour les ouvrages continuels qu'on exigerait d'eux.

Je crois qu'il sera bon d'expliquer le traitement que le roi voudra faire aux officiers et soldats par un imprimé, afin qu'ils ne croient pas qu'on veuille les surprendre, et surtout leur bien faire entendre qu'après les cinq ans expirés, le roi les fera relever, et qu'il laissera la liberté à qui voudra de demeurer ou de s'en revenir (1); qu'à ceux qui voudront y demeurer, le roi leur fera partager les terres qu'ils auront défrichées, de même que les maisons qu'ils auront bâties, et de plus que la paye leur sera continuée pour autres cinq années sur le même pied; que ceux qui ne s'en contenteront pas pourront suivre les bataillons sans nul empêchement ni sans qu'on leur en sache mauvais gré.

Il faudra les bien munir de tout ce qui leur sera néces-

(1) Il faudra avoir grand soin de leur envoyer des recrues tous les ans, ni plus ni moins que s'ils demeuraient en France.

saire (1), savoir : de vivres pour une année ou deux, de vivandiers, de petits merciers et marchands, d'aumôniers, de médecins, chirurgiens et apothicaires, d'habits, de linge, de souliers, de bas, de chapeaux et de meubles, comme pots, marmites, chaudrons avec leurs couvercles, écuelles de bois et de terre, cuillères à pots, haches, scies, serpes, couteaux, lits, matelas, couvertures, draps et paillasses (2) et par dessus cela, de tous les meubles nécessaires à de bonnes garnitures d'hôpitaux; plus d'une très grande quantité de bons outils de réserve, de toutes les espèces nécessaires au débit des bois, au labourage et au défrichement des terres; idem de boutiques garnies d'outils propres aux gens de métiers qu'on y mènera, en sorte qu'il y ait de quoi en rechanger plusieurs fois; qu'il y ait même quantité de forges garnies d'enclumes, de marteaux, de tenailles et de soufflets; plus de grands magasins de fer et d'acier de tous échantillons. Cela fait, et avant de les embarquer, régler les postes qu'ils devront occuper, et quand tout sera prêt et la saison propre pour l'embarquement, les faire partir. La conduite de ces établissements ne pouvant convenir qu'au secrétaire d'état de la marine, et les bataillons commandés

(1) Avoir grand soin dans les commencements de leur faire porter force lard, salé, pois, fèves, lentilles, riz, fromage, vinaigre, huile et toutes sortes de graines potagères, afin qu'ils en puissent cultiver et bien continuer ce soin les deux ou trois premières années, jusqu'à ce qu'ils en soient totalement approvisionnés.

(2) Il sera même nécessaire d'avoir un entrepreneur des fournitures, afin qu'il ne manque de rien pour les coucher.

devant être tirés des troupes de terre qui dépendent du secrétaire d'état de la guerre, pour obvier à toutes les difficultés qui pourraient naître à cette occasion, il n'y aura qu'à ordonner aux intendants et commissaires de terre de les remettre à ceux de la marine, après en avoir fait conjointement revue à l'embarquement, qui sera signée de part et d'autre, après quoi les intendants et commissaires de la marine se chargeront du soin des troupes de terre comme de celles de mer jusqu'au temps du débarquement qui se fera après leur relevée. Sitôt que les bataillons seront arrivés, la première chose à faire sera de leur donner un repos de douze ou quinze jours, pendant quoi séparer les magasins des bataillons et les bataillons même, et le temps expiré, les faire marcher chacun au poste qui leur aura été destiné, soit par terre ou par eau, et quand chacun d'eux sera arrivé au lieu de sa destination, commencer par faire un bon choix du terrain pour la situation des camps (1), et là régler l'assiette et campement des troupes, les faire très bien hutter ensuite contre le chaud et le froid, bâtir les huttes un peu amples et séparées les unes des autres, avec des cheminées au dedans, bien faites et très précautionnées contre le feu; employer à ce campement tout le temps nécessaire jusqu'à ce que tout le monde soit bien logé; après quoi, travailler à la clôture du camp qu'il faudra fermer tout autour par un petit rempart avec un parapet fraisé et palissadé, l'environner d'un fossé et le très bien précautionner, observant d'en

(1) Ces camps deviendront villes par la suite, comme la plupart de ceux des Romains; enfin, c'est-à-dire, ceux qu'ils faisaient pour leur tenir lieu de places frontières, car ils n'avaient guère d'autres places de guerre que celles de leurs camps.

doubler ou tripler les espaces pour y pouvoir loger un nombre de survenants considérable, parce qu'outre le campement des troupes, il faudra qu'il s'y trouve de la place pour bâtir des maisons, des granges, des étables pour les bestiaux et les jardins.

Avant que de se déterminer à d'autres ouvrages, avoir bien soin de faire achever ledit retranchement, y faire les portes, ponts levis et barrières nécessaires, et les bien assurer avec des corps-de-garde aux entrées, par préférence à toutes autres choses. Ce premier établissement, pour être bon et sûr, pourra bien coûter trois ou quatre mois à les bien employer (1).

Quoi fait et bien achevé, appliquer une partie des troupes à défricher pour faire des jardins (2), les semer et planter, en sorte que chaque chambrée en puisse avoir un d'une étendue raisonnable, dans le camp même, pendant que l'autre partie travaillera avec les charpentiers et maçons à bâtir une église provisionnelle et des magasins pour les outils et munitions de guerre ou de bouche, un hôpital et quelques moulins dont on fera bien d'emporter les équipages mouvants tous faits de ce pays-ci, aussi bien que les meules, afin qu'il n'y ait que le ruisseau à régler et les éclusages à faire avec le bâtiment, ce qui sera bientôt expédié; et après que les retranchements, l'église et les moulins, baraques et jardins seront faits et bien achevés, les rues réglées, le dedans du camp bien aplani, il faudra s'appliquer uniquement au défrichement pour faire des terres à blé et

(1) Ce sera bien le moins.
(2) Ceci est fort important.

des prairies (1), y employant les deux tiers ou la moitié des bataillons, pendant que l'autre travaillera à cultiver les jardins, fournir aux gardes, amasser et débiter du bois pour le chauffage, soigner les bestiaux, cultiver et ensemencer les terres défrichées, aller à la chasse et à la pêche, faire des chemins, des ponts et bateaux, et à servir les maçons, etc. De cette façon, supposé qu'un bataillon puisse fournir 200 à 250 hommes par jour au défrichement, s'ils sont bien employés et qu'ils travaillent huit heures par jour, qui n'est pas trop, ils pourront défricher un arpent et demi par jour et environ trente arpents par mois (2), ce qui fera quelque 300 arpents par an, qu'il faudra mettre en culture, en observant bien les fêtes, le plus tôt qu'il sera possible, premièrement à la pioche et secondement à la charrue, et pour cet effet, prendre des mesures pour y établir des bêtes de labour le plus tôt qu'on pourra. Ce défrichement étant bien fait et vivement poussé, il s'en trouvera 12 à 1500 arpents par bataillon, et peut-être plus à la fin des cinq années de temps, lesquelles expirées, il faudra relever les troupes, et avant cela, partager les terres, bestiaux et bâtiments à ceux qui voudront y demeurer, à chacun suivant son caractère, c'est-à dire au capitaine à raison de six places, au lieutenant de quatre, au sous-lieutenant trois, au sergent deux, et au soldat chacun une ; leur faire ce don gratuitement pour la

(1) Il est important de se hâter de faire des prairies, afin d'avoir de quoi nourrir les bestiaux.

(2) Qu'on entend ici travailler vingt jours par mois seulement, le surplus ira pour les dimanches, les fêtes et les jours de mauvais temps.

première fois, et cela en toute propriété, sous la charge de deux redevances au roi, l'une à chaque mutation qui pourrait être réglée au vingtième de la valeur du fonds, et l'autre à un vingtième annuel du revenu qui sera imposé pour la taille, dont nul ne sera exempt : ce qui ne doit arriver qu'après le temps des exemptions expiré, qui pourra être limité à trente années, temps fixé pour celui des six relevées consécutives des bataillons, faire après cela la séparation des relevés d'avec les demeurants, et les loger à part et séparément les uns des autres; après ces partages faits, remettre ceux qui resteront en compagnies franches, chacune sous les mêmes obligations où ils étaient auparavant, et leur continuer conséquemment la paye et à leurs femmes aussi pour autres cinq années pour les aider à vivre, à se bâtir et meubler, et leur faciliter le moyen d'avoir des bestiaux. Il est certain que bonne partie des bataillons y demeurera volontiers à ce prix.

Les premiers bataillons étant enfin relevés, les nouveaux venus rempliront les baraques vides, en bâtiront de nouvelles s'il est besoin; après quoi, ils se mettront incessamment à l'œuvre pour continuer les mêmes ouvrages que ceux qu'il auront relevés, c'est-à-dire bâtir et défricher, semer et planter, élever du gros et menu bétail et de la volaille ; ce qui sera beaucoup facilité par les premiers habitants (1), j'appelle de ce nom ceux qui seront restés des premiers

(1) Après le temps fini de la relevée, si les premiers habitants sont suffisamment établis et en état de se passer de la paye du roi, on pourra les faire bourgeois et retirer la paye, sinon en tout, du moins le tiers ou la moitié, n'étant pas à propos, à mon avis, de la retirer tout à fait qu'ils ne soient bien établis.

bataillons, parce qu'il est à supposer qu'ils auront déjà quelques établissements.

Les deuxièmes ayant rempli leur temps de travailler à l'accroissement des colonies sur le pied des premiers, il faudra les relever comme eux et partager avant leur départ ce qu'ils auront défriché aux demeurants qui s'y habitueront encore plus volontiers que ceux des premiers bataillons, parce qu'il y aura plus de commodités et de compagnies, et qu'on commencera à voir clair dans ces établissements. Je présume qu'il s'y trouvera pour lors suffisamment de quoi vivre du crû du pays, attendu que vraisemblablement il y aura pour lors quantité de bonnes terres en culture, des charrues établies, de bonnes prairies, nombre de gros bétail, de brebis, cochons et volailles domestiques de toutes espèces, et beaucoup de jardinages, ce qui, joint à la chasse et à la pêche, les mettra en état de vivre fort commodément. Je tiens même que chaque ville (c'est ainsi qu'il faudra les appeler) sera plus qu'à demi bâtie, et que, si on s'en est donné les soins requis, il y pourra avoir des tisserands, chapeliers, drapiers, tanneurs, cordonniers, corroyeurs, sabotiers, etc. d'établis, outre les autres gens de métier ci-devant énoncés; car tout cela se peut fort bien faire en dix années de temps, selon la peine et les soins que ceux qui seront chargés de l'administration de ces colonies s'en donneront, aidés qu'ils seront de quelques dépenses de la part du roi, parce que ces métiers étant fort communs, il s'en trouve ordinairement de toutes ces espèces dans les troupes, il ne faudra que leur faire des boutiques fournies d'outils nécessaires pour la première fois.

Il sera nécessaire de soutenir ce que dessus par une bonne police bien réglée, et de bonnes ordonnances bien sensées et observées à la lettre, et entre autres, défenses :

1° De s'écarter à plus de dix à douze lieues des quartiers pour quelque raison que ce puisse être sans ordre ou permission expresse des commandants.

2° De dérober, voler ou filouter, sous peine de la vie, pour l'exacte observation de laquelle ordonnance il faudra avoir une très grande sévérité.

3° Les blasphêmes et jurements de Dieu, les impiétés, sacrilèges, la profanation et manque de respect dans les églises.

4° Les fautes causées par l'ivrognerie, la violence faite aux femmes et filles, leur séduction sous promesse de mariage, les assassinats, battre ou frapper quelqu'un par emportement, etc.

5° La diffamation et les injures publiques contre le prochain qui peuvent faire tort à sa réputation, le mensonge et faux témoignage en justice, le manque de parole, etc.

6° Punir la fainéantise, le mauvais ménage, les séditieux, etc.

7° Ne point tuer de bestiaux les premières années, pour en fournir les boucheries, sans grande nécessité, notamment des femelles à cause de leur rareté.

8° Faire toujours bonne garde sans jamais se relâcher ni se rien pardonner à cet égard.

9° Ne point faire d'autre commerce que celui qui proviendra des fruits de la production du pays, tant pour empêcher que les habitants ne se dissipent que pour prévenir les relâchements que cela causerait au défrichement des terres, qui doit faire leur principale application, et que la plupart abandonneraient pour aller vagabonder dans les bois avec les sauvages, et faire vie de bêtes, sous prétexte de chasse, s'ils n'en étaient empêchés.

10° Faire marier les jeunes gens sitôt qu'ils auront at-

teint l'âge de dix-huit à vingt ans, et ne souffrir personne dans les colonies qui ne se marie. On peut présumer qu'au bout de dix ans, qui serait le terme de relever les seconds bataillons, les colonies qui en seraient formées seraient en état de se soutenir d'elles-mêmes et de se perpétuer, car il ne faut pas douter qu'à mesure qu'elles se fortifieront, il ne s'y joigne d'autres habitants qu'il faudrait tous enrôler dans les mêmes compagnies. Supposant donc que les colonies se trouvent assez fortes et accommodées des arts et métiers plus nécessaires à la vie et à l'habit, dès la première ou deuxième relevée, il ne serait plus question que de leur donner des commandants pour les gouverner, y établir les magistratures nécessaires à maintenir la police parmi eux, et ériger des paroisses et des curés pour les desservir; après quoi employer les deuxièmes et troisièmes relevées des bataillons à l'occupation d'autres postes choisis ailleurs, pour les peupler comme les précédents, et y faire de pareils établissements, continuant toujours d'observer le même ordre, et de mettre les terres en bonne culture, rendant les environs habitables et commerçables pour les hommes et les bestiaux au long et au large, jusqu'à ce que tout soit plein et communiqué des uns aux autres.

Que si les premiers et deuxièmes changements de garnison n'étaient pas capables de tirer ces colonies hors de l'enfance et de les mettre en état de se soutenir par elles-mêmes (ce que je ne crois pas à moins d'une grande négligence ou de quelque malheur imprévu), on pourrait y occuper la troisième relevée des bataillons jusqu'à ce que tout y fût en bon état; pour lors (1), je crois que ce serait de véritables

(1) La xv^e année.

villes qui pourraient même être fermées de murailles et de fossés, accommodées de ponts, portes, corps-de-garde, de maisons et d'églises, même de ponts sur les rivières du territoire, et de chemins aux environs, de moulins à blé, de battoirs à chanvres, huileries, scieries à eau et fouleries de draps, toutes usines qu'il se faudra donner le plus tôt qu'on pourra. Les banlieues pourraient être défrichées sur une assez grande étendue, et toutes occupées, en bon état et garnies de tous les bestiaux et autres besoins nécessaires à la subsistance des habitants. Ces colonies qui, dans l'espace de quinze années de temps s'augmenteraient considérablement tant du fond des bataillons que des recrues annuelles, trente-six mois, et autres gens qui s'y rendraient, deviendraient par la suite de bonnes villes qui, de leur crû, donneraient naissance à quantité de métairies aux environs, qui deviendraient hameaux et puis villages et bourgs ; il s'en pourrait même faire d'autres villes comme il s'en est fait du passé.

Or, j'estime que les premières cinq années de temps chaque bataillon laisserait un tiers ou la moitié de ses hommes dans le pays, qui vraisemblablement seront tous mariés ; que les deuxièmes et troisièmes relevées des autres bataillons y en laisseront du moins autant, ce qui pourrait, par conséquent, faire au premier cas 150, 200 et 250 feux, et au deuxième et troisième 6 à 700 feux. Apparemment que plus de 100 autres ménages s'y joindraient par d'autres voies, soit Français de ce pays-ci, de nègres ou de sauvages convertis de ce pays-là ; de sorte que chacune de ces colonies pourrait fort bien faire depuis 600 jusqu'à 8, 9 à 1,000 feux, au troisième cas, c'est-à-dire à la fin de la quinzième année de son établissement, et cela ne serait pas une chose extraordinaire. Or, ces ménages auraient déjà nombre d'enfants de huit, dix, douze, treize à quatorze ans qui, quinze

autres années après seraient tous mariés et en auraient quantité d'autres, ce qui pourrait aller à 4 ou 5,000 personnes, provenant des premières, deuxièmes et troisièmes relevées de chaque bataillon, de tout âge et de tout sexe, et 25 à 30,000 pour celles des six colonies ou équivalant, lesquels proviendraient tous des premiers, deuxièmes et troisièmes bataillons qui se seraient relevés tous les cinq ans. Que si on continuait à les changer et relever de même jusqu'à trente années, les descendants de ces bataillons, dont plus de moitié vivraient encore et se porteraient bien, monteraient à près de 72,000 personnes, auxquelles ajoutant la production des vieux habitants, qu'il faudrait policer avec plus de règle qu'ils n'en ont, il en viendrait encore 25 à 30,000; les deux ensemble, faisant pour lors plus de 100,000 âmes, petits et grands, qui étant bien ménagés, pourraient peupler et remplir le Canada d'un plus grand nombre de peuples qu'il n'y en a dans la vieille France, en moins de 250 années de temps sans grande dépense ni sans affaiblir le royaume en rien qui soit, parce que, suivant cette supposition, les gens qui seraient employés à former ces colonies seraient tous soldats, de ceux que le roi entretient dans le royaume, qui n'y font pas de famille, parce qu'on ne leur permet pas de se marier.

Il n'en coûterait au roi de plus que leur solde ordinaire que l'augmentation d'un sou et le pain qu'il faudrait leur donner avec la demi-paye et le pain à leurs femmes, à cause du travail continuel à quoi ils seraient obligés et de la rareté de toute autre assistance et commodité; à joindre que les femmes ne seront pas là inutiles, puisqu'elles feraient à manger à leurs maris, blanchiraient, raccommoderaient le linge et les habits, travailleraient au jardin, à amasser du bois, prendraient soin des bestiaux et de leurs

ménages, et pourraient faire quantité d'autres petits ouvrages nécessaires qui seraient d'un grand secours : le surplus de tout ce qu'il faudrait faire pour eux serait de les fournir d'outils et de quelques meubles dans les commencements, ce qui n'irait pas à vingt mille écus par an les dix premières années. A l'égard des femmes, comme le nombre en est bien plus grand dans le royaume que celui des hommes, ces colonies n'y causeraient nulle diminution, et parceque les troupes sont toujours plus disciplinables que ceux qui sont en liberté de faire ce qu'il leur plait et abandonnés à leur propre conduite, on en ferait bien mieux ce que l'on voudrait, et cela ne causerait nulle diminution au vieux royaume, attendu que le roi, prenant ces bataillons du nombre de ceux qu'il entretient, ce ne serait toujours que la même chose, et le déchet que l'État souffrirait par ceux qui resteraient en ce pays-là, tous les cinq ans, n'égalerait point la perte qu'il ferait par la désertion (1), s'ils restaient en garnison dans les places frontières du royaume ; de sorte qu'en suivant cet ordre, le Canada ou nouvelle France se peuplerait très bien et très à propos en assez peu temps, et tout de soldats aguerris et disciplinés, qui seraient bien mieux en état de se défendre que toutes autres sortes de gens qu'on y pourrait mener.

Il est donc certain que les colonies floriraient bientôt et se grossiraient à vue d'œil ; que si à tout ce que dessus on ajoutait un grand soin d'empêcher qu'ils ne se dissipassent en découvertes de nouveaux pays, ou par s'écarter dans les bois comme ils font présentement à la chasse des castors, qu'il faudrait laisser toute entière aux sauvages alliés, et en

(1) Remarque importante.

commercer avec eux, ne s'occupant uniquement que des établissements qu'il faudrait étendre peu à peu le long des rivières navigables, et de part et d'autre en remontant le grand fleuve Saint-Laurent jusqu'à ces grands lacs ou mers douces, dont il serait aussi très à propos d'occuper les bords et les lieux plus avantageux à y faire des ports et prendre des postes, notamment sur les communications d'un lac à l'autre; à mesure que les colonies se grossiraient, toujours peupler les postes qu'on occupera d'hommes, de femmes, de bestiaux et de volailles domestiques, et de tous les ouvriers et métiers plus nécessaires, ainsi qu'il a été marqué ci-devant, et en même temps travailler aux chemins et aux ponts sur les rivières, et à faire de grandes plantations d'arbres fruitiers et de vignes, y porter des semences de toutes espèces, et mettre incessamment la terre en état de produire de quoi nourrir ses habitants de son crû, et assurer ces postes, par fermer les principaux lieux pour servir de retraite aux autres, non par de simples palissades comme l'on fait présentement, mais par des remparts et fossés biens fraisés et palissadés, et même plantés de haies vives sur les bermes.

Il faut soigneusement observer que pour faire un bon défrichement, il est nécessaire de tout arracher, pierres, bois et herbes, débiter en même temps le bois qui sera propre à quelque chose, en planches, bois carrés de toutes espèces, merrain, bardeau, palis et palissades, en un mot, mettre à profit tout ce qui le méritera; cela servirait, par la suite, aux bâtiments et ameublements, et même à en faire commerce et à clore les jardins et les cours, convertir le bois qui ne sera propre à rien en bois de chauffage pour la provision, et brûler le bretillage sur les lieux, nettoyant bien la terre qu'il faudra piocher d'un pied de profondeur; n'y point laisser de racines, et la bien mettre à l'uni, afin que la charrue

y puisse librement passer et repasser. Faire après cela des recherches de mines de fer, y établir des forges et fonderies le plus tôt qu'on pourra avec des manufactures de fer et d'acier de toutes espèces, et même de ferblanc; en un mot, en tirer tout ce qui pourra faire besoin à ces colonies, et en bannir le luxe et toute superfluité, de même que les moines rentés et la chicane; défendre l'entrée dans ce pays à la taille personnelle et aux aides, comme à autant de pestes publiques, ennemies du roi et de ses sujets, qui ne sont bonnes qu'à donner lieu à mille friponneries, qu'on ne saurait trop éviter dans les pays bien policés; convertir les établissements que les moines ont faits en ce pays-là en de bons séminaires et colléges royaux, l'un pour faire des prêtres, en les y entretenant gratis, et l'autre pour y apprendre les lettres humaines; et afin que le roi ne perde ni les dépenses qu'il aura faites, ni les soins qu'il se sera donnés; à mesure que les terres se mettront en culture, établir une mouvance sur toutes les natures de fonds de terre, comme il a été dit ci-devant à chaque changement de maître, qu'il faudrait fixer au vingtième du prix des fonds, afin que la chose soit plus supportable, et la vingtième année pure et simple sur tous les revenus des immeubles, de quelque nature qu'ils puissent être, qu'il faudra imposer simplement et sans aucun redoublement ni accroissement après les trente premières années expirées, de ces colonies afin de leur donner le temps de s'accroître et de se former : après quoi et quand elles seront tout à fait établies, les mettre sur le pied des ci-devant proposées pour la vieille France (1); on pourra

(1) Cet article est relatif à un mémoire fait pour établir la dîme royale en France.
Note de M. de Caligny.

même y établir la gabelle, mais sur le pied de dix-huit livres le minot de sel seulement, sans aucune augmentation ; ainsi le roi retirera grassement l'intérêt de l'argent qu'il y aura mis, et bien au-delà; on pourra même établir des droits sur les marchandises qui viendront du Canada, non dans ce pays-là, mais en France, bien au-dessous de ceux que les étrangers lèvent sur les mêmes denrées, car il est très essentiel de ne leur point rendre la vie dure, cela les aliénerait et les rendrait moins affectionnées ; plus les colonies s'augmenteront, plus les revenus s'accroîtront, ce qui pourra aller bien haut par les suites.

Tous ces établissements faits et plusieurs autres qui seraient trop longs à décrire ici, il sera bon, à mesure que les colonies se fortifieront, de prendre les précautions nécessaires contre les révoltes : 1° par un traitement doux, juste et raisonnable au peuple, et une bonne administration de la justice ; 2° par bâtir des châteaux et citadelles dans les principales villes et clés de pays, et y entretenir des troupes réglées, occupant du surplus les peuples à la culture des terres, au commerce et aux arts et métiers, sans leur permettre un grand usage des armes à feu, ce qui, néanmoins, ne se doit pratiquer qu'après qu'on cessera d'y envoyer des troupes réglées (1), et que le roi ne donnera plus de solde aux colo-

(1) Ceci ne veut pas dire qu'après les trente premières années d'établissement expirées, il ne faille plus envoyer de bataillons; bien loin de cela, plus on y en enverra, et plus tôt les pays se rempliront d'habitants, qui est ce à quoi il faut toujours s'appliquer, parce que de cela dépendent toutes les richesses et la puissance qu'on en doit espérer par les suites.

nies. Ces moyens sont les seuls bons et légitimes qui me paraissent. En employer d'autres, comme de les tenir en nécessité des choses nécessaires à la vie et à l'habit, jamais les colonies ne s'établiront, ou du moins elles seront toujours faibles et languissantes, comme elles sont présentement et en état d'être opprimées au premier jour par leurs voisins les Anglais, qui, par le bon ordre qu'ils tiennent, s'accroissent fort en ce pays-là, où dans peu ils deviendront très-puissants.

On répète encore une fois que pour bien faire, il serait à propos de tirer ces colonies de la tyrannie des compagnies du Canada, composées d'une société de marchands privilégiés, qui, ne songeant qu'à leur profit particulier, attirent toutes les denrées de ce pays-là à eux pour le prix qu'ils y veulent mettre, vendant aux habitants celles dont ils ont besoin, ce que bon leur semble, et leur procurent l'exclusion de tout commerce avec les autres nations, pas même avec la leur, ce qui cause la ruine des colonies et les dégoûte; si on veut faire des compagnies, il faut les faire des habitants du pays même, et que tous ceux qui auront moyen d'y mettre depuis 1,000 livres en sus y puissent être reçus, que là ils fassent leurs magasins pour toutes les marchandises de vente et de retour, dont les directeurs rendront compte tous les ans à la compagnie, et cela sans exclusion de commerce avec les autres marchands du royaume, qui, indépendamment de ces compagnies, voudront commercer en ce pays-là; le mieux serait, à mon avis, qu'il n'y en eût point du tout, et que le roi se chargeât de satisfaire à leurs besoins dans les commencements, gratuitement, pour le prix de ce que les marchandises auront coûté en France, les frais du voyage déduits, jusqu'à ce qu'il y eût des correspondances établies, et après quoi et à mesure que les colonies

s'accroîtraient en force et vigueur, les laisser en liberté de commercer comme elles l'entendront sans contraindre leur industrie ni la gêner. Les raisons que j'ai pour cela sont que l'intérêt des colonies sera toujours le même que celui du public représenté par le roi, à quoi celui des particuliers, représenté par les compagnies, est toujours contraire; car je soutiens que le moyen le plus certain qui puisse se mettre en usage pour les faire périr ou du moins les empêcher de s'accroître, est celui de ces compagnies sur le pied où elles sont aujourd'hui (1); se donner enfin toute l'application possible pour qu'il ne leur manque rien les trente premières années, pendant quoi y établir toutes les manufactures les plus nécessaires, non seulement en fer, en cuivre, étain, or et argent et autres métaux, mais encore en verreries, faïenceries et toutes espèces de poteries; y établir même une monnaie si on y découvrait des mines d'or et d'argent capables d'y fournir.

Il y aurait encore une bonne chose à établir en ce pays-là qui serait un secours mutuel des communautés à tous les habitants qui y bâtiront des maisons, qui pourrait se réduire à voiturer les bois, la pierre et tous les matériaux en la place de celui qui voudrait bâtir; les aider à louer leurs bâtiments et leur donner même quelques corvées gratis aux dépens de la communauté de chaque lieu où on bâtira. Cette charité réciproque se pratique à peu près de même en Alsace où on ne saurait croire le bien que cela fait à ceux qui bâtissent; il n'y a point de doute qu'en y procédant de la sorte, le Canada se peuplerait bientôt et se bâtirait de même, on

(1) J'ai ouï dire que ces compagnies ne sont plus; mais l'avis est toujours bon pour empêcher que pareilles ne s'établissent.

en assurerait la domination à cette couronne pour jamais, le royaume en tirerait de grands secours, en guerre et en paix, par la pêche, les pelleteries, les bois à bâtir des navires, le goudron, les chanvres, les bleds, le charbon et mille autres denrées utiles et nécessaires, qui provigneraient à mesure qu'on s'avancerait dans ces vastes contrées qui, sans doute, renferment dans elles une infinité de trésors et de métaux de toutes espèces qui s'y découvriraient de jour en jour.

La même chose qui se peut faire au Canada sera bonne à pratiquer dans l'île de Saint-Domingue (1) et dans les autres îles de l'Amérique qui nous appartiennent, en y tenant la même conduite, mais il faudrait s'accommoder de l'île Saint-Christophe avec les Anglais, soit par leur vendre ce que nous y possédons ou par acquérir le leur, ne convenant point à deux nations naturellement peu amies, de vivre ensemble indépendamment l'une de l'autre, dans un si petit morceau de terre. Le climat de ces îles étant fort différent de celui du Canada, il faudrait peupler celles-ci d'autres fruits; et outre ceux qu'on y a autrefois apportés, y planter, par exemple, des oliviers, dattiers, cafetiers, mûriers et cotoniers, y établir, par conséquent, des manufac-

(1) Ne faudrait-il point examiner si nous pourrions nous emparer de St.-Domingue et commencer ouvertement à la peupler, sans autre façon; et si cela se peut faire sans blesser la paix et la bonne intelligence qui est entre nous et les Espagnols? Et pourquoi non? nous y tenons 200 lieues de côtes; pourquoi ne pas avancer dans le pays? on ne l'a pas fait apparemment faute de monde.

tures de coton, de soie, et outre les tabacs, sucreries et l'indigo qui s'y cultivent et fabriquent, y établir les épiceries, c'est-à-dire le poivre, la muscade, la canelle et le cloud de girofle, qui viendraient fort bien dans ces îles-là : après quoi les fortifier, de peur que les Anglais et Hollandais, trouvant quelque facilité de s'en emparer pendant une guerre, ne le fissent, ne fut ce qu'en vue de gâter lesdites épiceries et les ruiner, ce qu'ils ne manqueraient pas de faire autant que cela pourrait dépendre d'eux, à cause du dommage qu'ils en recevraient.

Il faudrait, par même moyen, occuper l'embouchure du Missisipi, non en y envoyant deux vaisseaux qui ne sont pas capables d'y rien faire de considérable, mais en y faisant un établissement solide; et pour cet effet, y envoyer un bataillon ou deux entiers, et cinq ou six vaisseaux, suivis six mois après d'autant d'autres, afin que si quelqu'un voulait s'y opposer, on fût en état d'y répondre et de soutenir ce qu'on aura commencé. Il faudrait tâcher d'occuper les deux côtés du fleuve le plus tôt qu'on pourrait, et en même temps s'y bien fortifier et y tenir toujours quelques vaisseaux; et quand on y sera établi de deux ou trois années, y en envoyer d'autres pour relever les premiers, continuant toujours de faire la même chose jusqu'à ce qu'on y fût assez bien établi, pour s'y pouvoir maintenir envers et contre tous. Ne pourrait-on pas faire la même chose de la rivière de la Plata? Si fait bien, par un puissant armement; mais il en faudrait chasser les Espagnols, et cela ne paraît praticable que pendant une guerre.

A raisonner selon la manière de ce temps, on ne doit pas douter que cette proposition ne soit traitée de chimérique, et qu'on ne dise que des vues si éloignées n'étant ni du goût ni de l'usage de ce temps-ci, il est ridicule de les proposer :

je conviens du dire, mais non que l'objection soit bonne. C'est pourquoi, sans y répondre, je continuerai ce mémoire par l'exposé des propriétés de ces colonies qui me sont échappées, ou que je n'ai pas assez approfondies ; la matière est riche, il ne me manque que du temps et plus d'habileté que je n'en ai pour la bien développer.

Je dis donc, en premier lieu, que l'accroissement ou plutôt la réhabilitation des colonies du Canada et de Saint-Domingue sont absolument nécessaires au soutien de celles que nous y avons déjà, autrement il n'y a pas d'apparence qu'elles puissent se soutenir longtemps contre les nations voisines qui ont une grande attention à fortifier et à accroître les leurs, et qui ont d'ailleurs des vues particulières et très intéressées sur cette grande et riche partie du monde qui est l'Amérique ; pour auquel remédier et prévenir le mal qui pourrait en arriver à ce royaume : il n'y a rien de plus sûr que de s'y établir comme eux et se mettre en état de les y traverser toutes et quantes fois qu'elles en voudront mésuser.

2° Que l'accroissement et bon entretien de ces colonies nous mettra en état de ne pas craindre les leurs et de les empêcher de nous ôter le commerce de l'Amérique, comme elles feront infailliblement si, négligeant les nôtres, nous venions à les perdre.

3° Que cet établissement ne sera point contesté au roi, puisqu'il est déjà en possession de bonne partie de ces pays, et que les autres parties qui sont vides d'habitants (s'entend de peuples civilisés) sont encore au premier qui voudra s'en rendre maître, d'où s'ensuit qu'il n'aura de guerre à cette occasion que celle qu'il voudra bien avoir.

4° Que ces mêmes établissements ne causeront aucune diminution sensible dans le royaume, puisqu'on prendra

le fond de ces colonies dans les troupes (1), comme il a été ci-devant proposé, qui, quand bien elles y diminueraient d'un tiers ou de moitié pendant les cinq années qu'elles y seront en garnison, les corps dont elles seront tirées n'en souffriront pas davantage qu'ils feraient en France en autant de temps par la seule désertion.

5° Qu'il en coûtera encore moins en femmes (2), puisqu'il y en a un million et plus dans le royaume que d'hommes qui ne font rien.

6° Qu'il ne lui en coûterait qu'un sou de plus et le pain pour chaque homme, et trois sous et le pain pour chaque femme, pendant les vingt ou trente années de l'établissement.

7° Qu'après ces vingt ou trente années de privilége expirées, rien n'empêchera que le roi n'y puisse introduire la gabelle, et le vingtième sur le pied des ci-devant proposés (3). Au moyen de quoi il sera bientôt remboursé de ses frais, et bien au-delà de tout ce qu'on pourrait se figurer ici.

8° Que si on fait attention à la nature et à la qualité de ces établissements, on ne trouvera d'une part rien de plus noble, et de l'autre rien de plus nécessaire; rien de plus noble, en ce qu'il n'y va pas moins que de donner naissance et accroissement à deux grandes monarchies, qui, pouvant s'élever au Canada, à la Louisiane et dans l'île de Saint-Domingue, deviendront capables, par leur propre force, aidées de l'avantage de leur situation, de balancer un jour toutes celles de l'Amérique, et de procurer de grandes et immenses richesses aux successeurs de sa Majesté. Rien de plus né-

(1) Je répéterai ici ce que j'ai déjà dit.
(2) Ces articles ont déjà été dits.
(3) Ceci a déjà été dit.

cessaire, parce que si le roi ne travaille pas vigoureusement à l'accroissement de ces colonies, à la première guerre qu'il aura avec les Anglais et Hollandais (qui s'y rendent de jour en jour plus puissants), nous les perdrons, et pour lors nous n'y reviendrons jamais, et nous n'aurons plus en Amérique que la part qu'ils nous envoudront bien faire par le rachat de nos denrées, auxquelles ils mettront le prix qu'il leur plaira, et notre marine, manquant pour lors d'occupation, tombera d'elle-même et deviendra à rien. Mais supposé qu'il y eût quelque difficulté là dedans, et qu'il en dût coûter beaucoup plus qu'on ne peut prévoir ici, y a-t-il quelque chose dans le monde de plus utile, de plus glorieux et de plus digne d'un grand roi que de donner commencement à de grandes monarchies, et de les enfanter pour ainsi dire et les mettre en état de s'accroître et de s'aggrandir en fort peu de temps de leur propre crû, jusqu'au point d'égaler, voir de surpasser un jour le vieux royaume. Qui peut entreprendre quelque chose de plus grand, de plus noble et de plus utile? N'est-ce pas par ce moyen plus que par tous autres qu'on peut, avec toute la justice possible, s'aggrandir et s'accroître! Peut-on faire des acquisions plus légitimes et imaginer un moyen plus glorieux et plus sûr en même temps pour perpétuer la mémoire du plus grand roi du monde jusqu'à la consommation des siècles? J'ose même dire que c'est une action pieuse et méritoire devant Dieu, que de peupler un grand, vaste et bon pays vide, qui n'est rempli que de nations exécrables pour la plupart, qui vivant en bêtes, ne connaissent point de Dieu, et n'en veulent point connaître, qui n'ont ni foi ni loi, et qui n'occupent pas la centième partie de ce pays.

C'est autant par la fondation des colonies que les noms fameux des premiers héros de l'antiquité sont parvenus jus-

qu'à nous que par aucune autre action qu'ils aient exécutée, et si Nemrod et Assur n'avaient pas fondé Babylone et Ninive; Cadmus, Thèbes, et Didon, Carthage, il est bien sûr que jamais leurs noms ne seraient venus jusqu'à nous. Il en est ainsi de mille autres, dont les noms se sont plus transmis à la postérité par l'établissement des colonies que par toutes autres choses qu'ils aient jamais faites.

Il est donc certain qu'il n'y a point d'entreprise plus glorieuse, plus juste et de moindre dépense, ni qui soit plus digne d'un grand roi, ni qui, par la suite, puisse être si utile à ses descendants que l'établissement de ces colonies. Faisons voir présentement que l'accroissement de ces monarchies (car voilà comme on les peut appeler) ne serait pas d'une si longue attente qu'on pourrait se l'imaginer. Pour cet effet, il faut supposer que le roi, prenant goût à cette proposition, en eût résolu l'exécution, et qu'il y envoyât des troupes dès la première année du siècle où nous allons entrer; il est sûr qu'au lieu de 13 à 14,000 âmes qu'il y a présentement dans le Canada, trente ans après, c'est-à-dire vers l'an 1730, il y en pourrait avoir 100,000, que si nous supposons tout ce nombre-là marié, et le renouvellement des générations se faire de trente en trente ans, donnant seulement quatre enfants à chaque mariage, il se pourrait très bien sans miracle que deux cent-quarante ans après, c'est-à-dire vers l'an 1970, il se trouverait plus de monde au Canada qu'il n'y en a jamais eu dans toutes les Gaules, qui étaient d'une bien plus grande étendue que la France ne l'est aujourd'hui. Examinons-en la progression plus naturelle, en supposant l'établissement des colonies suivant l'ordre ci-devant proposé jusqu'à l'an 1730. Il y aurait pour lors cent mille personnes mariées au Canada, faisant cinquante mille mariages que nous posons pour fondement.

De la progression ci qui à 4 enfants chacun	50,090 mariages. 4 enfants.	1re gon.	30 ans.	1730
produiront en 30 années dont on pourra faire qui à 4 enfants chacun	200,000 personnes. 100,000 mariages. 4 enfants.	2e	05	1760
produiront 30 ans après dont on pourra faire qui à 4 enfants chacun	400,000 personnes. 200,000 mariages. 4 enfants.	3e	30	1790
produiront 30 ans après dont on pourra faire qui à 4 enfants chacun	800,000 personnes. 400,000 mariages. 4 enfants.	4e	30	1820
produiront 30 ans après dont on pourra faire qui à 4 enfants chacun	1,600,000 personnes. 800,000 mariages. 4 enfants.	5e	30	1850
produiront 30 ans après dont on pourra faire qui à 4 enfants chacun	3,200,000 personnes. 1,600,000 mariages. 4 enfants.	6e	30	1880
produiront 30 ans après dont on pourra faire qui à 4 enfants chacun	6,400,000 personnes. 3,200,000 mariages. 4 enfants.	7e	30	1910
produiront 30 ans après dont on pourrait faire qui à 4 enfants chacun	12,800,000 personnes. 6,400,000 mariages. 4 enfants.	8e	30	1940
produiront 30 ans après	25,600,000 personnes.	9e	30	1970

Total 25 millions 600 mille personnes en neuf générations de trente années chacune, à compter du commencement du siècle prochain, qui est beaucoup plus qu'il n'y en a jamais eu dans le vieux royaume; que si on poussait cela jusqu'à la dixième génération, on trouverait qu'entre ci et 300 ans, c'est-à-dire vers l'an 2000 du Seigneur, elle pourrait produire 51 millions de personnes (1), qui est encore plus qu'il n'y en a dans toute l'Europe chrétienne. Cependant il n'y a rien là de forcé ni d'exagéré, étant bien certain que tout cela peut très-naturellement arriver; car la production de quatre enfants par mariage est simple et naturelle, si les peuples étant bien gouvernés et non tourmentés de guerre, de peste et de famine, on prenait soin de faire marier les jeunes gens de bonne heure. A quoi il faut ajouter qu'on ne compte rien ici pour la vie des pères et mères après trente ans passés, bien qu'ils soient encore jeunes et en état d'avoir des enfants, ni pour les survenants et nouveaux convertis et désauvaginés, les uns et les autres passeront pour ceux qui meurent en jeunesse et sans avoir été mariés. Il ne faut pour tout cela que les assister dans les commencements, les gouverner avec douceur et les empêcher de se dissiper par des guerres et par des entreprises hors de portée.

Je finis ce mémoire par quelques remarques qui ne sont pas à mépriser : le fleuve Saint-Laurent, qu'on peut dire le plus grand du monde connu, puisqu'on n'en sait ni la source, ni le bout, traverse tout ce pays par sa plus grande longueur, et les vaisseaux de 4, 5 à 600 tonneaux le peuvent remonter

(1) Cette progression est bien au-dessous de celle des Israélites qui, en 215 années de temps, de 72 personnes firent plus de 2 millions 4 ou 500 mille âmes à la sortie d'Égypte.

140 lieues, à compter depuis l'île d'Anticosti jusqu'à Québec; les barques de 50 à 60 tonneaux le remontent ordinairement 60 lieues plus haut, c'est-à-dire jusqu'à Montréal, et depuis Montréal jusqu'au fort de Frontenac, où il y a encore 60 lieues, il se rendra très navigable pour les plus grands bateaux plats, quand on voudra y apporter les soins nécessaires, comme de faire quelques sas dans les endroits les plus rapides, faire sauter les rochers qui peuvent nuire, avec la poudre, faire des tirages le long des bords, et des ponts sur les petites rivières et ruisseaux qui se jettent dans le grand fleuve. Depuis le fort de Frontenac en amont, il y a cinq grands lacs de 2, 3 à 400 lieues de tour, qui peuvent tous se communiquer les uns aux autres et qui bordent les meilleurs pays du monde. Ces lacs reçoivent la décharge d'une infinité de rivières qui s'y jettent, parmi lesquelles il y en a plusieurs de navigables; je ne doute pas même qu'il n'en puisse sortir quelqu'une qui se jette dans cet autre grand fleuve de Mississipi, ou qu'on ne puisse communiquer par le moyen des canaux et des sas à quelqu'une de ces rivières qui approchent le plus de nos lacs; je ne vois rien de comparable dans le monde à cette propriété qui peut rendre communicables tous les commerces de ces grands et vastes pays avec des facilités aussi commodes que si elles étaient faites exprès : je sais bien qu'on alléguera les rapides et sauts qui se trouvent en plusieurs endroits, notamment celui de Niagara, qui est d'une hauteur prodigieuse, mais il n'y a rien là au-dessus de la correction des hommes, et un canal de huit ou dix lieues avec des sas en applanira les difficultés et pourra faire une communication du lac de Frontenac à celui d'Érié, pour des bâtiments de 60, 80, 100, 150 à 200 tonneaux, qui sont ceux qui conviennent le mieux à ces petites mers d'eau douce; la même chose peut se faire à tous les autres endroits

où il s'en trouve, mais qui sont bien moindres que celui-là. Il y a encore une infinité d'autres rivières à droite et à gauche le long du cours du fleuve de Saint-Laurent, qui tombent dedans, dont quelques-unes sont plus grandes que le Rhin et d'autres plus que la Loire et le Rhône; la plupart des moindres sont embarrassées d'arbres qui pourraient facilement se nettoyer, au moyen de quoi elles deviendraient navigables, ce qui se fera peu à peu à mesure que les pays se peupleront. Il y a déjà quantité de contrées découvertes qui sont aussi fertiles que les meilleurs pays de ce royaume; il y en a une infinité d'autres à découvrir qui ne le seront pas moins; il y en a aussi de mauvais, comme partout ailleurs, mais ils ne le sont jamais tout à fait, ils ont toujours quelque chose de bon, qui supplée au défaut de ce qui leur manque de meilleur. Il y a aussi de grandes montagnes dont le dedans se trouverait vraisemblablement plein de métaux et de minéraux, s'ils étaient bien recherchés, d'autant plus abondamment que jusqu'ici ils ne l'ont pas été, et la superficie de la plus grande partie de ces montagnes est couverte de bois de toutes espèces, aisés à débiter et à conduire en France et partout ailleurs; de plus, le soleil y est beau et bon, et le climat le même que celui de la vieille France; on y jouit d'un très-bon air qui n'altère que peu ou point la santé des nouveaux venus. Cette étendue de pays, qui égale à peu près la moitié de l'Europe, contient peu de terre qui ne soit peuplée d'une infinité de gibier et de venaison, et point d'eau qui ne fourmille de très excellent poisson; ce pays enfin me paraît incomparablement meilleur que le Pérou où on manque de pain au milieu de l'or et de l'argent, où on est perpétuellement brûlé par l'ardeur du soleil, et où on manque de moyen pour l'évacuation de ses denrées, au lieu que le Canada peut nous fournir tout cela abondamment. Qu'on

ne me dise donc plus que c'est un mauvais pays, dont on ne saurait rien faire de bon, il s'y trouve de tout, et beaucoup plus que dans ceux dont on ne tire que de l'or et de l'argent, ne doutant nullement que dans un si grand et si vaste pays, il ne s'y en trouve en quantité, aussi bien que de tout ce qui peut satisfaire la cupidité des hommes, et cela d'une manière plus facile à avoir que celle du Pérou et de ces autres pays tant vantés.

ÉTAT RAISONNÉ

DES PROVISIONS PLUS NÉCESSAIRES,

Quand il s'agit de donner commencement à des colonies étrangères. (Tome IV des *Oisivetés* de Vauban.)

Si une fois on formait un dessein arrêté d'établir des colonies au Canada ou en quelque autre partie de l'Amérique avec les vues et sur le pied qu'elles ont été ci-devant proposées ; la première chose qui me paraîtrait nécessaire d'observer serait de bien connaître les pays où on veut se mettre, et pour cet effet, les visiter avec grand soin et en bien exa-

miner les situations avec les tenants et aboutissants, et généralement tout ce qui peut nous convenir par rapport au climat, aux voisins, à la santé, à la salubrité de l'air, aux moyens d'y pouvoir subsister dans peu de temps des productions du pays, à la facilité du commerce et à celle de s'y pouvoir établir commodément avant que de se déterminer au choix des situations; et quand on aura bien examiné tout cela, en faire des mémoires exacts et bien détaillés, afin de se mettre en état d'en rendre un compte fidèle, observant [1]

1° D'y déférer aux raisons d'État qui pourraient nous porter au choix d'une situation plutôt qu'à une autre, quoique peut-être plus mauvaise.

2° Et à la température des lieux où on veut se mettre, et conséquemment les latitudes et longitudes, et remarquer que depuis les 35 degrés de latitude en tirant vers la ligne, les pays qui penchent au nord ont une meilleure exposition que ceux qui penchent au sud; et que depuis les 35 degrés tirant vers le nord, les pays qui ont leur pente au sud sont naturellement mieux situés que les autres, parce qu'ils ont plus de soleil. C'est par cette raison que la rive droite du grand fleuve Saint-Laurent, qui a sa pente vers le sud, doit être meilleure que l'autre, qui l'a tournée au nord. Toutes les autres situations sont mélangées de ces deux principaux aspects, et participent toutes de l'un ou de l'autre, mais celles qui sont dans les pays froids, mieux regardées du soleil sont les meilleures; car le soleil étant le père de la génération, il est certain que les pays qui en sont le plus favorablement regardés sont ordinairement préférables aux autres comme plus capables d'une bonne culture, spécialement quand, par des arrosements, on peut suppléer au défaut de ceux que le ciel nous refuse quelquefois.

Supposé donc que l'on ait trouvé une ou plusieurs situa-

tions convenables (1), il faut en premier lieu les examiner par rapport à la fertilité de la terre, et pour cet effet, voir si l'espace est grand et suffisant pour la culture nécessaire à la subsistance d'une grande peuplade; la qualité du fond, si gras ou maigre, si terre douce ou pierreuse, si sec, humide ou sableux; si le bon fonds a beaucoup d'épaisseur, et si le terroir qui peut se cultiver est d'une grande étendue et à portée d'autres de pareilles qualités qui soit aussi de grande étendue.

2° La grandeur et l'épaisseur des bois, leur hauteur et la vivacité des écorces, si les arbres y croissent hauts et droits, pressés ou clairs, s'ils se portent bien et s'il y en a de fruitiers; si les herbes sont grandes, douces, bonnes et épaisses, car cela marque la fertilité, de même que la couleur de la terre, si elle est brune, noire ou rousse, et que le sol soit profond comme d'un pied, un pied et demi, deux, trois à quatre pieds, etc., si avec cela il est entre sec et humide. Surement si les terres se trouvent de cette qualité, elles seront bonnes et porteront bien du blé et des arbres.

3° Si la terre est haute ou basse, sujette à s'inonder ou à des avalanches, ou plate et sans écoulement, sèche ou marécageuse.

4° Si les chemins de trois, quatre, cinq, six à dix lieues à la ronde sont faciles à faire; s'il y a beaucoup à monter et descendre; si le pays est entrecoupé de rivières, ruisseaux et ravins qui en rendent les communications difficiles, et s'il y aura beaucoup de ponts à bâtir.

5° Si le territoire est coupé et entremêlé de marais faciles à dessécher, et s'il y a assez de pente pour cela.

(1) Ce qu'on dira dans la suite pour une situation, se peut et doit appliquer à toutes les autres,

6° S'il y a des lieux propres à faire de grandes prairies ; si les arrosements y seront faciles ; s'il y a des côteaux à quelque distance de la place qui soient assez bien exposés pour y pouvoir planter des vignes, et quelle est la qualité du fonds ; car s'il est bon, qu'il y ait de quoi faire de grandes campagnes de terres à blé, de grandes et bonnes prairies et des côteaux bien tournés, dont le terrain soit plutôt caillouteux que gras, et par-dessus cela, si les bois des environs croissent hauts et droits et qu'ils soient de bonne qualité ; on aura tout ce qu'on peut espérer de mieux pour la fertilité du territoire.

Des bestiaux.

Les bœufs, veaux, vaches, chevaux, ânes, mulets, chèvres et moutons sont tous animaux nécessaires et qui vivent de même pature ; ainsi, si le terroir est bien herbu, que les herbes croissent bien partout dans les lieux secs et humides, il ne sera plus question que d'en examiner la qualité, car si la terre produit du trefle, comme en nos pays ou d'autres herbes pareilles à celles que l'on fauche dans nos prés, sans doute elle sera bonne pour tous les bestiaux ; et si avec cela le terroir est de nature à se pouvoir dessécher, il sera bon pour la brebiaille.

Examiner encore si les arbres sauvages portent des fruits propres aux bestiaux, notamment aux cochons qui sont ceux de tous les animaux qui s'accroissent le plus vite et qui ont les qualités les plus nécessaires au secours des colonies, à cause de leur prodigieuse fécondité. Le pays sera fort bon pour eux s'ils peuvent facilement fouiller et vermiller, si les

bois portent du gland, de la faîne, des chataignes, des pommes et poires sauvages, des merises, noisettes, noix, mures sauvages, senelles et autres fruits équivalents abondamment; si la terre porte des racines qui leur soient propres comme des fougères, échervis et plusieurs autres sortes de patures semblables dont ils s'accommodent et nourrissent très-bien.

Du commerce.

Examiner ce que le pays peut produire par lui-même et les moyens qu'il a de le débiter; et pour cet effet, voir si on peut faire quelque profit sur la pêche et la chasse, par le bois, par le produit des fruits de la terre, soit en blé quand la terre sera défrichée, pois, fèves, lentilles, etc., légumes, chanvres, navettes, colzas et autres grains propres aux teinturiers et à la nourriture des hommes; car ce sont toujours les marchandises les plus communes et qui sont le plus de débit. Après cela, on peut jeter les yeux sur tant de différentes espèces de bois qui couvrent le pays, sur la pierre, les métaux, les minéraux et le charbon qu'on peut tirer des entrailles de la terre, sur la pelleterie et fourrures de toutes espèces, et généralement sur tout ce qui peut tomber dans le commerce des hommes; bien entendu qu'il ne s'y faudra attacher qu'après que les colonies seront parfaitement établies; et jamais autrement, parce que rien ne nuit tant à leur accroissement que le commerce éloigné, notamment quand il est aventuré, à cause que quantité de gens y périssent. Comme la facilité des voitures est de l'essence du commerce, examiner si on peut se placer près des rivières navigables,

parce qu'elles faciliteront beaucoup le transport des denrées, de même que les pays de plaines où le roulement des charrois sera commode et praticable.

De la chasse et de la pêche.

Examiner s'il y a bien du gibier et de la venaison et quelles espèces, idem de la pêche et quelles sortes de poissons; cela s'apprendra par les expériences qu'on en pourra faire et par le récit des naturels du pays, l'un et l'autre étant extrêmement nécessaires à la nourriture des colonies ne doivent pas être négligés.

Des matériaux propres à bâtir.

Rechercher avec soin les carrières de pierres de taille et de moellon, faire expérience de la qualité de la pierre de taille: si douce ou aigre et si elle se taille bien, si elle est de beau grain; la facilité du tirage et du transport, sa distance à la situation; rechercher aussi la pierre à chaux, en faire essai et remarquer la distance à laquelle elle se trouve; si l'une et l'autre peuvent se tirer à ciel ouvert ou s'il faut la chercher par des puits, ce dequoi il faudra se rendre bien certain, et surtout examiner si la pierre de taille n'est point sujette à la gelée; plus les qualités de la terre des environs qui peut être propre à faire de la brique et de la tuile, parce que tout cela sera nécessaire à la construction des bâti-

ments. Examiner aussi les bois et si ceux qui croissent sur les lieux sont propres à bâtir, proches ou éloignés, et la quantité de ceux qu'on emploie dans les bâtiments plus voisins et la situation.

Des métaux.

Examiner encore si dans les environs ou à quelque distance de là, il se trouverait des mines de fer et de charbon, de plomb, d'étain, de cuivre et d'argent, mais notamment de fer et de plomb comme celles qui sont le plus nécessaires.

Des eaux.

Nulle peuplade ne peut se passer d'eaux, attendu que non seulement elles sont nécessaires au boire et manger des hommes et des bestiaux, mais elles le sont encore pour les moulins, pour toutes sortes d'usines, pour les arrosements des terres, pour la navigation, pour les étangs et pour la propreté. C'est pourquoi il faudra, autant qu'il sera possible, faire passer quelques bons ruisseaux par la situation choisie, capables de nettoyer les rues et faire tourner deux ou trois roues de moulins à la fois. Il faudra aussi, autant qu'on le pourra, se placer dans une fourche ou dans une rencontre de rivières, dont l'une au moins soit navigable et qu'elle se joigne à plusieurs autres, et au-dessus et au-dessous, qui le

soient aussi; que si l'autre ne l'est pas, elle puisse le devenir par industrie. Remarquer si les eaux sont claires et nettes, courantes et non croupissantes, attendu que si elles sont claires et courantes, l'air y sera bon et le poisson excellent.

Il est d'une extrême conséquence de bien observer la qualité des eaux de fontaines qui, pour être bonnes et salubres, doivent être perpétuelles, abondantes, fraiches, légères, insipides, coulantes sur le gravier et non troubles ni chargées de vases et de minéraux; c'est ce qu'il faudra bien examiner, étant d'une nécessité infinie pour la santé que les eaux soient saines, parce qu'elles entrent dans le pain, dans le potage, dans la boisson et presque dans tous les aliments que nous prenons, où elles portent tout ce qu'elles ont de bon et de mauvais; c'est pourquoi je ne crains pas de le répéter et d'y ajouter que, comme il est d'une extrême conséquence qu'elles soient bonnes et bien saines, il faudra les bien choisir et les faire essayer de plusieurs manières, en faire évaporer à plusieurs fois. Après toutes ces diligences, il faut encore, s'il est possible, qu'elles puissent se conduire par tous les différents endroits de la place, et qu'elles soient assez abondantes pour pouvoir fournir à plusieurs fontaines.

Des montagnes et des vallées.

En s'étendant un peu plus avant dans le pays, on pourra examiner la qualité des montagnes et des vallées, si elles sont fort élevées, raides, boisées ou chauves, et séparées par des rivières ou ruisseaux et par de larges et profondes

vallées ; si les accès en sont nus, quels bois elles portent, s'il sera possible d'y faire des chemins, si les rampes en sont douces et capables de culture, si elles sont terrées et si les sommets en sont nus et dénués de toutes sortes de plantes ; si elles contiennent quelque qualité de pierre distinguée, comme du marbre et de quelle espèce, de la pierre de taille d'une finesse extraordinaire qui se polisse ou qui soit douce à la taille et dure à l'orage ; si elles ne renferment point quelques métaux et minéraux ; et, pour cet effet, rechercher dans les fentes des rochers et ravins pour voir si on n'y remarquera point de veines qui indiquent quelque chose de ces qualités, même du charbon de terre.

Fortification.

Bien que le principal objet qu'on se propose dans l'établissement d'une colonie ne soit pas toujours celui d'une place de guerre, il ne faut pas manquer de prendre les mesures nécessaires à sa sûreté ; c'est toujours la principale affaire et sur laquelle on doit le moins se négliger ; c'est pourquoi il sera bon de prendre garde que la situation ne soit pas exposée à aucun commandement des environs qui l'approche à portée de canon ; qu'il y ait, s'il est possible, peu d'espace à fermer pour l'environner, en y employant les fourches des rivières, quelques escarpements de rochers et tous les autres avantages qu'on pourra ; observant que bien que la plus parfaite fortification soit toujours la plus régulière, ce n'est pas toujours la meilleure, mais souvent

celle dont l'enceinte est la mieux appropriée au choix d'une situation avantageuse.

Il faudra enfin voir si on ne pourrait pas accommoder la dite enceinte aux figures des rivières, parce que, pour l'ordinaire, elles n'obligent pas à de si grosses murailles, ou par des escarpements qui puissent épargner une partie de la solidité des remparts et des approfondissements des fossés, et bien remarquer que si la colonie qu'on veut établir est frontière de quelque pays qui puisse devenir nos ennemis, il en faudra davantage précautionner la fermeture.

Observer encore si le lieu qu'on veut choisir est à portée de quelques autres lieux habités qui nous appartiennent et que nous voulons peupler, et si les communications en seront faciles.

Après toutes ces remarques bien et duement observées et toutes celles qu'on y voudra ajouter, il sera bon de faire des cartes bien particularisées des lieux où on voudra s'établir, et de les accompagner de mémoires bien détaillés qui expliquent nettement les propriétés du pays en général et des situations en particulier avec toutes les observations remarquables, en sorte que le compte qu'on en rendra soit bien intelligible et puisse exposer le fait d'une manière sensible, claire et nette, et tellement circonstanciée qu'il n'y ait rien d'omis, s'il est possible.

Provisions les plus nécessaires.

J'estime qu'avant que d'envoyer reconnaître ces situations, la résolution du transport des colonies aura été prise, et qu'il ne s'agira que du choix de situation, et de les faire partir. Après ce compte rendu, aux premières saisons convenables, y ayant apparence que pendant le temps employé à cette découverte, on aura travaillé aux apprêts dont nous circonstancierons ici les plus nécessaires, entre lesquelles je mets : 1° pour une année de vivres qu'il faut se mettre devant les mains, pour en porter une partie avec soi et mettre l'autre en magasin et à portée d'être embarquée à la première occasion, et s'assurer d'autant pour la seconde année, même pour la troisième, car il ne faut pas manquer de vivres.

Faire aussi les provisions nécessaires de vin, eau-de-vie, d'esprit de vin, de bière, cidre et autres liqueurs plus nécessaires.

Emporter de toutes les graines et semences de jardins plus connues en gousses, pois, fèves, lentilles, chenevis ou graine de chanvre, de lin et toutes autres espèces de pareille nature, idem des blés, orge et avoine pour semer.

Faire provision de quantité de lard et des chairs salées, de beurre salé et fondu, plus, d'huile d'olive, de noix et de navette.

Des fromages durs de garde, quelques poissons salés, du poivre, du sel et autres épiceries, et généralement de tout ce qui peut convenir aux vivres.

Matériaux nécessaires.

Faire provision de quantité de fer en barres plates, en barreaux d'un pouce carré d'épais et d'un pouce et demi à deux pouces carrés de gros, en verges pour la clouterie, et en grosses plaques pour des socs de charrue, pour des fers de moulin et pour des ancres de bâtiments, et de plusieurs autres espèces, pour fabriquer des outils de toutes sortes.

Faire provision d'une bonne quantité d'acier bien choisi pour acérer tous les outils qui en auront besoin.

Embarquer au moins une demi-douzaine de forges à maréchaux et simples forgeurs, garnies de soufflets, d'enclumes, de bigornes, marteaux de toutes espèces, tenailles, d'écouettes, d'étaux et d'augets, poinçons, écrous, etc.

Autant de forges pour taillandiers, pareillement garnies de soufflets, enclumes, bigornes, marteaux, étaux, limes, émouloirs, etc..

Quatre ou cinq boutiques de serruriers (1) bien garnies de tous les outils nécessaires à ce métier, et beaucoup de pentures, serrures et garnitures de portes toutes faites, telles qu'il s'en trouve à Paris, qui sont toutes prêtes à monter.

Pour le moins autant de boutiques d'armuriers et four-

(1) Ce que l'on appelle ici *boutique*, se doit prendre pour la garniture des outils nécessaires à chaque métier simplement.

bisseurs, garnies de tous les outils qui leur sont nécessaires, et surtout de limes de toutes sortes et d'étaux.

Trente ou quarante boutiques de charpentiers, garnies de tous les outils et machines convenables à leur métier, et notamment de cables, chèvres, vérins, poulies simples et de retour, palans et triqueballes.

Autant de boutiques de charrons pareillement garnies de tous les outils nécessaires et qui peuvent leur faire besoin.

Douze ou quinze de menuisiers et tourneurs, garnies de même de tous les outils nécessaires qui sont presque infinis.

Vingt ou trente de scieurs de long avec tous les outils convenables à leur métier, sans même oublier les chèvres, chevalets et poulies.

Faire provision de toutes les espèces d'outils nécessaires au débit des bois et défrichement des terres, comme de hâches, scies, serpes, etc., pour les coupeurs de bois et bucherons.

De quantité de pioches simples et pioches doubles à tête, de hâches, de pics, de hoyaux, pics à roc, de pelles de fer ou escopes, fourches, louchets, feuilles de sauge, crocs, crochets, gros et menus crampons à deux pattes, cordages, cables, chèvres, cabestans.

Quantité d'outils de maçonnerie, comme pinces, marteaux têtus, marteaux à deux pointes, marteaux tranchants, bouchardes, équerres, plombs et niveaux, ciseaux, etc.

Quantité de scies pour les gros arbres, des aiguilles pour pétarder les rochers, quantité de tarières longues et courtes, de toutes grosseurs, pour fendre les gros arbres noueux et difficiles avec de la poudre.

Trois ou quatre mille planches de bois blanc (1), grande quantité d'autres pour les bâtiments, même de petites maisons de bois en fagots toutes prêtes à monter.

Trois cents brouettes en fagots avec les roues et brancards, toutes faites, afin qu'elles soient plus promptes à achever quand on en aura besoin.

Un grand nombre de manches d'outils tout faits, quelques centaines de hottes et de paniers (2).

Je serais encore d'avis de faire provision de quatre ou de six meules de moulin avec les menus harnais tout faits.

De l'équipage nécessaire à faire des scieries à l'eau et de tout ce qui peut en faciliter les façons.

Après cela et plusieurs autres choses qui peuvent être échappées à ma mémoire, dont il faudra faire un magasin bien rangé, il sera nécessaire de s'assurer de

30 ou 40 charpentiers par bataillon.

18 ou 20 charrons.

10 ou 12 scieurs de long.

8 ou 10 menuisiers et tourneurs.

10 ou 12 forgerons

10 ou 12 taillandiers.

6 ou 7 serruriers.

6 ou 7 armuriers et fourbisseurs.

4 ou 5 cloutiers.

3 ou 4 couteliers avec tous les outils nécessaires à leurs boutiques.

5 ou 6 briquetiers et tuiliers.

3 ou 4 chaufourniers.

(1) On en pourra faire sur les lieux.

(1) On en pourra faire sur les lieux, lacées de roseaux.

5 ou 6 laboureurs.

3 à 4 jardiniers.

8 à 10 fendeurs pour des merrains à futaille et du bardeau ou esseaune.

8 à 10 tonneliers.

30 ou 40 maçons.

15 ou 20 tailleurs de pierres avec tous les outils nécessaires.

8 à 10 couvreurs.

3 ou 4 meuniers ou garçons de moulin.

5 ou 6 boulangers.

2 ou 3 chaudronniers.

1 ou 2 drapiers.

5 ou 6 tailleurs.

5 ou 6 tisserands pour de la toile commune.

Quantité de gros draps pour des habits à soldats, d'autres plus fins pour les officiers, des serges ou autres étoffes pour des habits d'été, ou encore mieux des boutiques entières de marchands en détail, garnies de toutes sortes de toiles, grosses et déliées, de grosses et petites étoffes, de rubans, galons de soie, d'or et d'argent, de quantité de bas de drap et de laine faits à l'aiguille, de soie, de guêtres de coutil; des chapeaux, des souliers, du fil et de la soie torse, des dés, des aiguilles à coudre de toutes sortes, de fil retors, de gros et petits ciseaux, et généralement de tout ce qui peut être nécessaire à la couture.

Faire amas de chaudrons, chaudières et marmites de fer, de cuivre, de cuillers à pot, de poêles, de poêlons, tourtières, broches, lèchefrites, vaisselle d'étain, etc.

Avoir soin que les officiers et les soldats qu'on mènera soient tous pourvus de tous les meubles et ustensiles de chambre et de cuisine qui leur seront nécessaires. Outre

quoi, porter quantité de marmites de fer et de cuivre, tant pour l'hôpital que pour subvenir aux besoins des particuliers, et par-dessus cela, faire grande provision de poteries de terre et de faïence de toutes sortes, et établir ensuite des tuileries et poteries de terre le plus tôt qu'on pourra, pour qu'on ne manque ni de l'un ni de l'autre; car c'est de ce qu'on aura le plus de besoin dans les commencements.

Il faudra aussi se pourvoir de vaisselle d'étain pour ceux qui seront les plus aisés. Dans les commencements, les marmites de terre, les plats de même et les gamelles, écuelles de bois et assiettes seront d'un grand usage et la chair frugale; mais les colonies ne s'en porteront pas moins bien, et cette simplicité de vivres et de meubles est ce qui fera leur plus grand bonheur.

Bien que les gens de métier ci-dessus et tous les outils demandés soient très-nécessaires, il faudra, par préférence, donner ordre à ce que tous les outils qui doivent servir aux bâtiments et aux défrichements des terres soient abondants et ne manquent pas; car c'est de quoi les bataillons seront le plus occupés dans les premiers temps qu'ils demeureront en ce pays-là.

Il faudra aussi s'assurer d'un bon médecin ou deux, d'un apothicaire et d'une apothicairerie par bataillon avec les chirurgiens des corps, car il ne faut pas douter que dans les commencements, il n'y tombe quantité de maladies; et c'est à quoi il faut prévoir par se munir des remèdes nécessaires et propres au pays. Outre ce, mon avis est d'établir de bonnes correspondances à la Rochelle, à Rouen, à Bordeaux, à Nantes, si c'est en Amérique que sont les grosses villes qui ont le plus de commerce en ces pays-là, pour en pouvoir tirer ce qui sera nécessaire, tant pour les vivres que pour les autres besoins de la colonie.

Cela une fois bien disposé et embarqué, il n'y aura qu'à prendre le temps pour pouvoir arriver au commencement de la belle saison, afin que les bataillons puissent avoir le temps de se bien huter pour l'hiver, et l'été, bâtir des magasins pour mettre les munitions à couvert, se bien retrancher et faire du bois pour leur hiver. J'estime même que pour pouvoir s'établir avec plus de commodité, il sera à propos de faire nettoyer et défricher les situations choisies par les gens du pays ou par quelque autre détachement qu'on enverra à l'avance pour aplanir les lieux, tracer le camp et le retranchement, abattre des bois un an ou deux à l'avance, afin qu'on ne soit pas obligé de les employer tout verds; observant qu'il sera nécessaire que les bataillons portent leurs tentes pour s'en servir jusqu'à ce que leurs huttes soient faites et en état de s'y loger.

Je n'ai encore rien dit des munitions de guerre, mais mon intention n'est pas de les oublier; bien au contraire, je voudrais porter quantité de petites pièces de fer de trois ou quatre livres de balle, cent boulets par pièce, beaucoup d'armes de rechange, presque le double de ce que les troupes en ont, des affûts, quelques grenades, quantité de bons fusils de réserve, vingt milliers de poudre à canon et à giboyer par bataillon, beaucoup de plomb en balles et en dragées pour la chasse; et après cela, des hallebardes, spontons, épées, baïonnettes, une très grande quantité de pierres à fusil et beaucoup de canons et de platines non montés, des chaines, cables et cordages de toutes espèces, et surtout quantité de ficelle, de gros fil, de grosse toile pour des sacs et plusieurs menus cordages; bref, tout ce qui peut fournir un magasin militaire, médiocre, mais bien garni.

Avec de tels préparatifs ou approchant, je ne doute pas qu'en peu de temps on ne pût établir de belles et grandes

peuplades en ces pays-là, qui, avec un peu de soin et de conduite, deviendraient de bonnes villes en peu de temps et pourraient donner commencement à de nouvelles dominations, qui, sans faire tort à personne, procureraient peu à peu à nos rois de grands accroissements d'hommes, de biens et d'honneur.

Au surplus, bien que tout ce qui est ici particularisé et plusieurs autres choses que je puis avoir omises soient nécessaires à l'établissement des colonies, il y en a plusieurs qui pressent moins les unes que les autres, et d'autres qui pourront se trouver au pays; quoiqu'en petite quantité, elles ne laisseront pas d'être d'un grand secours.

LETTRE [1].

RELATIVE AUX DEUX MÉMOIRES PRÉCÉDENTS,

ADRESSÉE AU GOUVERNEUR DU CANADA.

Paris, le 17 mai 1700.

« Il y a quatre ou cinq jours, monsieur, que j'ai reçu celle que vous m'avez fait l'honneur de m'écrire, avec le dénombrement ou table du Canada, qui marque la quantité des peuples, terres défrichées, et bestiaux de chaque habitation, d'une manière qui paraît si précise qu'elle fait beaucoup de plaisir à lire ; ces dénombrements ont leur utilité en ce qu'ils font toujours voir l'état où se trouve l'accroissement, et dépérissement des peuples, fonds de terre et bestiaux, qui est à mon avis une chose pour laquelle il se faut donner une grande attention, et qui devrait faire une des principales règles du bon gouvernement des Etats. C'est pourquoi je vous exhorte, monsieur, à faire répéter ces mêmes revues tous les ans une fois dans votre gouvernement ; il ne tiendra même qu'à vous de faire ajouter des colonnes aux tables pour

[1] Cette lettre se trouve annexée au tome III des OISIVETÉS de Vauban.

marquer le nombre de charrues et de moulins de chaque paroisse. Ces revues ou dénombrements méritent d'être très-soigneusement enregistrés dans toutes les maisons de ville des principaux lieux de votre gouvernement, afin que de temps en temps on puisse les comparer les uns aux autres et y avoir recours.

Je joindrai ici un formulaire que j'ai donné à plusieurs de mes amis, pour faire le dénombrement de leur gouvernement (1); vous en ferez tel usage qu'il vous plaira; j'y ajouterai aussi un mémoire que je fis l'an passé à la réquisition de Pontchartrain, sur les colonies du Canada, et sur ce qui me paraît de meilleur à faire pour les peupler. Comme il est tout divisé par article, je vous supplie d'avoir la bonté d'en faire la critique et de vouloir bien me mander sincèrement ce que vous y trouverez de bien et de mal, afin que je le corrige sur cela, car, comme vous pouvez le penser, je n'ai pas été au Canada, et tout ce que j'en puis dire, ne roule que sur l'histoire et sur les révélations que j'en ai vues.

Après cela, monsieur, trouvez bon, s'il vous plait, que je vous recommande mes amis, spécialement M. Duplessis-Fabert que je connais il y a long-temps et qui n'en est guère plus heureux. Il a envoyé ici sa femme pour quelques prétentions qu'il a contre messieurs de la ville de Paris, à quoi la pauvre femme n'avance pas beaucoup; car en ce pays-ci comme ailleurs, chacun paye ses dettes le plus tard qu'il peut. Monsieur votre frère, qui est de mes amis, vous fera la même recommandation que moi, qui suis de tout mon cœur et avec bien de la reconnaissance, M.

Signé : **Vauban**.

(1) Vauban avait fait imprimer ce formulaire en 1686, et l'avait envoyé à plusieurs gouverneurs de provinces.

Vous n'avez rien dit de l'Acadie, ne serait-elle pas de votre gouvernement? je vous supplie de vouloir bien me mander à la première occasion; ce que vous en savez. Je ferai de mon mieux pour réveiller M. le comte de Pontchartrain sur le Canada, et notamment sur la fortification de Québec, me paraissant fort honteux que depuis 150 ans, on n'ait pas encore songé à faire le moindre lieu d'asile pour les colonies de ce pays-là.

Signé : VAUBAN.

TRAITÉ

DE LA CULTURE DES FORÊTS (1).

(Tome IV des Oisivetés.)

Il y a longtemps qu'on se plaint que les futaies se ruinent, qu'elles s'anéantissent partout, que dans peu elles seront réduites en taillis, et qu'incessamment nous manquerons de bois à bâtir : l'expérience de ceux qui font travailler chez

(1) Le château de Bazoches, dans le Nivernais, élection de Vezelay, qui était l'habitation de Vauban, est adossé à des forêts qui en dépendent, et où le maréchal a été à même de faire les intéressantes observations qu'il a consignées dans ce petit traité.

eux ne vérifie que trop la justice de cette plainte, par la difficulté où ils sont de trouver des bois, et pour peu qu'on veuille se donner la peine d'examiner de près l'état des forêts, tant du roi que des particuliers, on s'apercevra bientôt du désordre où elles sont. On verra que toutes les futaies qui se sont trouvées de quelque débit, ont été coupées ; que les particuliers se sont défaits de tout ce qu'ils avaient de meilleur à cet égard; ce qui est parvenu à un tel excès qu'on ne trouve plus de bois à bâtir qu'avec beaucoup de peine et en l'achetant bien cher dans les lieux mêmes qui en étaient couverts il n'y a pas soixante ans. On verra que ce mal s'accroît tous les jours de plus en plus par la coupe continuelle du peu qu'il en reste sur pied ; en sorte que si bientôt on n'y remédie, on sera obligé de chercher les bois à bâtir hors du royaume. Les réflexions que j'ai eu lieu de faire sur ce défaut, pendant tant d'allées et de venues que j'ai faites, dans la plupart des provinces de ce royaume, depuis 35 a 40 ans; jointes aux plaintes que j'en ai entendu faire de tous côtés, ne me l'ayant que trop fait connaître, m'ont fait penser en même temps aux moyens d'y remédier, et c'est ce qui a donné lieu à cet écrit; pour lequel je ne me suis proposé d'autre but que d'attirer les réflexions du roi sur ces manquements, et d'en proposer après les remèdes, persuadé que si ce que j'en dirai en vaut la peine, Sa Majesté en fera un bon usage, sinon, et en cas que je me sois trompé, les fautes que j'y ferai ne

Le tome IV des Oisivetés ne contient que les cinq mémoires, qui sont insérés dans ce recueil. Mme la baronne Haxo qui, comme nous l'avons dit, possède le tome IV des Oisivetés, a eu la bonté de le mettre entièrement à notre disposition. A.

pourront préjudicier à personne, et je serai le seul qui en aurai la tête rompue.

Il est certain que la France manque presque partout de bois à bâtir, ou que du moins, il y est devenu fort rare et le devient tous les jours de plus en plus. Je connais des pays où il y avait plusieurs milliers d'arpents de futaie, où à peine en trouverait-on dix présentement ; tout s'est vendu, coupé et débité, notamment ceux des particuliers qui se trouvent presque tous réduits en taillis; en quoi ils trouvent beaucoup mieux leur compte que dans les futaies, dont les coupes se font trop attendre. Le principal profit qu'on en tirait autrefois se réduisait aux glandées, au chauffage, au nécessaire, à l'entretien des bâtiments et à quelque quantité choisie par ci par là que les seigneurs vendaient à ceux qui faisaient bâtir. On en employait aussi partie à faire des bois de sciage, du merrain à cuves et à futailles, des lattes et des échalas pour les vignes, etc. Mais comme cela s'est fait avec beaucoup d'indiscrétion et de négligence, tous les meilleurs arbres ont été débités peu à peu, et il s'est fait de grands vides dans les forêts, qui n'étant point replantées ni gardées des bestiaux, ne se sont point repeuplées de nouveaux bois ; de sorte qu'à force d'y toujours prendre et n'y rien mettre, il n'y est demeuré que de mauvais arbres propres à faire du chauffage, qui ont été à la fin vendus, coupés et enlevés, comme les autres, et pour conclusion, on y a fait place nette, en sorte qu'il n'est plus question de futaie présentement dans les lieux qui en étaient autrefois couverts. Il faut ajouter à cela que la grande quantité de vaisseaux et de galères et autres ouvrages de marine qu'on a bâtis et qu'on continue à bâtir depuis 40 à 50 ans en çà ; les fortifications de tant de nouvelles places et tant de beaux bâtiments civils construits pendant ce règne, en ont fait une prodigieuse dissipation,

notamment de ceux qui sont à portée des ports de mer, de la frontière et des rivières, ce qui est allé si loin que dans de grands pays à demi couverts de futaies il y a 50 à 60 ans, il n'y en a presque plus, et on n'a guère moins de peine à trouver des bois à bâtir présentement dans ces pays là qu'à Paris. D'ailleurs il s'est fait beaucoup de défrichements, et il y a bien des provinces dans le royaume qui en manquent, comme la Beauce, la Saintonge, la Picardie, la Champagne et beaucoup d'autres où ils ont été anéantis ou diminués à l'excès il y a long-temps, parcequ'on n'a pas tenu la main à les économiser selon les besoins des pays ; j'ose bien dire que ce défaut est un des plus considérables de ce royaume, et pourrait devenir si grand qu'on ne pourrait plus le réparer qu'après en avoir souffert de longues et très-dures incommodités. Il est du moins certain que les bâtiments civils, les fortifications et la marine s'en trouveraient fort mal si on n'y prend garde de plus près qu'on n'a fait : tout cela demande de sérieuses et profondes réflexions; car les bois, de quelque manière qu'on les considère, sont d'un usage universel dont on ne se peut passer·

Culture des nouvelles forêts et entretien des vieilles.

Il me paraît donc nécessaire de faire valoir les ordonnances des eaux et forêts avec plus d'exactitude qu'on n'a fait, même de les amplifier et étendre davantage, y ajoutant toutes les explications nécessaires et la conduite à tenir pour conserver et augmenter les forêts, ce qui ne se peut qu'en choisissant mieux les baliveaux qu'on ne fait, en laissant exac-

tement sur pied les anciens et les modernes, spécifiés par l'ordonnance, sans les abattre comme la plupart des particuliers font dans les coupes qui s'entretiennent; si non encore mieux corriger le.... article de l'ordonnance, et en supprimant totalement les baliveaux, réserver la douze ou la quinzième partie de tous les bois en futaie choisis dans les meilleurs fonds par les maîtres des eaux et forêts, avec défense d'y toucher que dans les cas spécifiés par l'ordonnance qui en sera faite et de ne plus défricher sans permission expresse, et avoir soin d'ailleurs de faire planter de nouvelles forêts; pour cet effet, mon avis serait de choisir des terres médiocres et mal employées; même de celles qu'on appelle vagues et vaines qui sont de peu de rapport ou abandonnées, au plus près des rivierres et ports de mer qu'elles se pourront trouver; plus les fonds en seront bons, meilleurs ils seront; remarquant que ceux qui sont propres pour les bois ne le sont pour l'ordinaire pas tant pour les blés et que dans les pays raisonnablement peuplés, il n'y a que les plus mauvaises terres qui en sont occupées.

Après avoir choisi des endroits propres à l'établissement des nouvelles forêts, il faudra pour bien faire en rompre le fond de deux bons pieds de profondeur, même de trois s'il était possible (1); si ce sont des terres rocailleuses, pierreuses ou tufeuses ou de roches mortes ou d'*agaise* ou de glaise ou autre fond dur et difficile à percer par les racines, j'avoue que cette première dépense serait fort considérable, mais

(1) Où le terrain sera moyennement bon, il suffirait d'en piocher la superficie et de l'épierrer d'un bon pied d'épais, mais le mieux sera de rompre le fond le plus bas qu'on pourra.

elle fera un très-bon effet par les suites en ce qu'elle rendra les terrains les plus mauvais dociles et faciles à pénétrer par la racine des arbres.

La superficie étant donc bien rompue, il sera bon de laisser passer un ou deux hivers dessus pour donner temps à la terre remuée de se pénétrer et pourrir, après quoi la bien fumer, labourer et semer de blé ou d'avoine et en même temps de glands bien choisis et en bien recouvrir les semences ; cela fait et même auparavant, environner cette forêt d'un fossé de 6 à 7 pieds de large sur trois de profondeur, le border d'une bonne haie vive, et en attendant qu'elle soit crue, de bouchure renouvellée tous les ans pour empêcher les bestiaux d'y entrer. Si cette semaille se peut faire en une seule année, à la bonne heure ; si non il n'y a pas d'inconvénients de la faire en plusieurs, pourvu qu'elle se fasse bien. Le bois venant à sortir de la terre, il faudra conduire son accroissement par le sarcler, et en éplucher dans le commencement les épines et mauvaises herbes qui s'y mettent, le piocher légèrement, au moins deux ou trois fois les premières années, et le receper sur la fin de la trois ou quatrième, près de terre, à la serpe ou au couteau courbe, bien tranchant, de bas en haut, pour ne point fendre ni déchirer les tiges, encore faibles et faciles à blesser, et continuer à en prendre soin et à le bien conserver jusqu'à ce qu'il soit hors de l'atteinte des bestiaux, ce qui arrivera vers la quatre ou cinquième année du recepement.

A la quinze ou seizième année de ce plantis, si le bois est bien épais, il commencera à se charger, et les brins trèspressés de se nuire les uns aux autres, ce qui en marquera les besoins. Pour lors, il faudra lui donner de l'air et le décharger du superflu, commençant par tous les bois qui viennent mal, cette décharge emportera environ la moitié du bois.

La trente-cinquième année du plantis, il le faudra dépresser et décharger pour la deuxième fois, de la moitié des bois restant sur pied de la première décharge, coupant tous les mal venants et les mauvais brins à demi-morts, branchages de travers, et *rapailles* qui le salissent et ne font qu'embarrasser et étouffer le bon bois.

A la soixante-dixième année, le décharger pour la troisième fois d'une autre moitié ou environ du restant de la deuxième décharge, prenant soin d'en ôter par préférence les bois couchés, rompus, tortus, roulés, pouilleux et abattus par les vents et tonnerres, et toujours ceux de la plus mauvaise qualité.

A la centième année, le décharger pour la quatrième et dernière fois de la moitié du restant de la troisième décharge, de tout ce qui aura été gâté ou qui sera mal venu, réduisant le tout à quelque deux cent cinquante pieds d'arbres, bien choisis, par arpent; observant qu'où la terre est bonne, on peut les réduire à un espace de 14 pieds les uns des autres, à mesurer du milieu d'un arbre à un autre, un peu plus un peu moins; mais où le terrain sera maigre et aride, il faudra les espacer jusqu'à dix-huit pieds, et remarquer qu'à chaque fois qu'on sera obligé d'y faire quelque abatis extraordinaire de gros arbres, il faudra incessamment les remplacer de six ou sept jeunes chênes de brin pour un vieux qu'on aura ôté, parce qu'il en périt et qu'il faut toujours les tenir pressés dans le commencement de leur âge, pour les faire croître hauts et droits; observant encore de bien préparer la terre (1), de laisser passer les gelées, des hivers entiers,

(1) J'estime qu'on ferait bien de laisser reposer la terre cinq ou six ans après les ventes vidées, sans la planter, pendant quoi

sur les trous ouverts, avant que de les planter, et de remplir ces mêmes trous (qu'il faudra faire fort grands), de feuilles, bretillage, menus bois, mottes brûlées, de terre pelée de la superficie, bien mêlée avec celle du fond, prenant encore garde à bien orienter les nouveaux plantis, afin de leur rendre le même aspect du soleil qu'ils avaient dans la pépinière.

De là jusqu'à 120 et 140 ans, il n'y a plus rien à ôter que les arbres abattus par les vents ou le tonnerre, ou qui se couronnent.

Depuis 120 jusqu'à 200 ans les arbres achèvent de prendre leur accroissement, avec cette différence qu'après ce premier âge ils ne s'élèvent plus, mais ils grossissent jusqu'à deux cents ans, quand ils sont sains et situés en bon fonds; après quoi ils ne profitent plus et ne font que dépérir, bien qu'on prétende que les chênes vivent jusqu'à trois cents ans. Je ne doute pas qu'il s'en trouve qui puissent aller jusqu'à cet âge ; mais il en est comme des hommes qui vivent cent ans, cela est rare, et à cet âge ils ne sont plus propres à rien, pas même à brûler.

la superficie ne manquerait pas de se couvrir d'herbes, d'épines, bois blanc, genets, fougères et bruyères, qui coupés rez pied, rez terre, après ce temps expiré, séchés au soleil et rangés par tas avec des mottes pelées de la superficie, et le tout brûlé en temps sec, feront une cendre très-bonne à mêler avec la terre, le bretillage, les mottes vives et les feuilles dont on remplirait les trous en plantant les jeunes chêneaux, il ne se pourrait qu'ils ne s'en trouvassent bien. Cette attente ne retarderait point les forêts parceque les brins ayant 6 à 7 ans quand on les planterait, il n'y aurait point de temps de perdu.

La pépinière.

Cette pépinière doit être établie dans un des meilleurs fonds de la forêt. On aura soin de l'environner d'un bon fossé et d'une haie vive bien épaisse, afin que les bêtes sauvages et domestiques ne la broutent pas; et de la semer de glands, châtaignes, et de faines bien choisis; si tant est qu'on veuille de ces deux dernières espèces, après avoir bien préparé la terre; et quand les jeunes plants auront atteint l'âge de cinq, six à sept ans, il sera pour lors temps de les lever pour en repeupler les endroits dégarnis. Deux ou trois arpents de terre employés à cela suffiront, et de cette façon, les forêts se renouvelleront et se perpétueront aisément; on doit observer de les planter avec toutes leurs racines, sans leur couper la tête, fort près les uns des autres, parce qu'ils se soutiennent mieux contre les vents et croissent hauts et droits; au lieu que quand on les plante jeunes, à la distance qu'on veut leur donner quand ils deviennent grands, ils jettent beaucoup de branchages, croissent en pommiers, ne s'élèvent point; et les vents trouvant de la prise sur eux, les tourmentent, et en abattent beaucoup, roulent et tordent une grande partie des autres.

L'âge de la coupe.

Depuis l'âge de cent vingt ans jusqu'à deux cent quarante, les forêts sont en bonne coupe; mais comme on a continuellement besoin de bois pour bâtir, il est de la prudence de ceux à qui elles appartiennent, d'examiner l'état où elles

seront ; car si le bois se couronne et sèche par le haut, il faudra le couper plus tôt ; mais s'il ne se couronne point, il faudra attendre qu'il ait cent quarante ans avant que d'en commencer les coupes, et ne les pas débiter tout d'un coup comme les taillis ; il s'en faut bien garder, on les dépeuplerait. Il ne faut pas non plus les couper par éclaircissement, c'est la ruine des forêts ; j'entends par choix, tantôt en un endroit, tantôt en un autre. Cette conduite ne vaut rien, parce que les jeunes brins replantés dans de petits vides ont peine à venir manque d'air, et que le charroi des arbres ainsi coupés, non plus que leur débit, n'accommode pas les forêts ; à quoi il faut ajouter que la chute des grands arbres en blesse et estropie souvent plusieurs autres.

La meilleure façon de les débiter est, par coupes réglées et proportionnées sur le temps de leur durée, en sorte qu'elles puissent toujours subsister sur le même pied.

Par exemple, supposant une forêt de douze cents arpents, si on la réduit en coupes réglées sur l'âge et la maturité du bois, ce sera dix arpents de coupe tous les ans ; car, comme on ne les doit commencer qu'à l'âge de six vingt ans, il n'en faudra couper que dix arpents par an, et les replanter après que les ventes seront vidées, afin d'entretenir la perpétuité de la forêt en coupes réglées, toujours en état et d'un bon âge (1); mais si au lieu d'une forêt de douze cents arpents, il

(1) Il y a ici une chose qui mérite réflexion, qui est telle : Si la coupe d'une forêt commence à l'âge de 120 ans et finit à 240, il paraît qu'elle serait prématurée à 120 et tardive à 240, parce que les arbres n'auront pas toute leur grosseur à 120 ans, et seront trop vieux et la plupart gâtés à 240. Il semble donc que l'âge le plus raisonnable serait de commencer les coupes à 140

s'agissait d'une de six mille, pour lors les coupes seraient de cinquante arpents, ce qui pourrait fournir jusqu'à neuf ou dix mille pieds de gros arbres par an, lesquels on en trouverait quantité pour des pressoirs, des auges ou des arbres de moulins, quantité de poutres de toutes espèces, beaucoup d'autres gros bois de sciage, comme tirans, jambes de force, manteaux de cheminées, faîtes, sous-faîtes, sablières, aisseliers, liens, poteaux, solives, chêneaux, mangeoires de chevaux, rais pour roues de moulins et de charrettes, membrures, planches de toutes grandeurs et épaisseurs, merrains à vin, bardeaux, lattes et échalas de toutes espèces; et du reste beaucoup de copeaux, et du bois de moule, cotrets et fagots, même des cendres et du charbon, s'il était permis d'en faire; ce qui pourrait occuper un grand nombre d'ouvriers perpétuellement, sans que la forêt cessât jamais d'être excellente, pourvu qu'on eût soin de la bien entretenir.

Que s'il y avait du hêtre on le débiterait en sabots, gamelles, écuelles de bois de toutes grandeurs, pelles de bois,

ans et de les finir à 220 ans. Il est certain que les arbres seront plus dans leur force; mais la perpétuité des coupes sera interrompue par un intervalle de 40 années, pendant quoi on ne couperait point. Je crois qu'il vaut mieux consentir à cet intervalle, pendant quoi d'autres bois qui se couperont ailleurs satisferont au besoin; outre que la règle n'est pas si générale qu'elle ne soit susceptible de quelque exception; car il y a toujours quelques arbres abattus par les vents ou le tonnerre, et d'autres qui se couronnent et ne profitent plus, auxquels on se peut prendre pour les besoins pressants, et quand on serait obligé d'en couper quelqu'un indépendamment de la règle, pourvu qu'on le remplace, il n'y aura pas grand mal.

boisseaux, trémies, sacs, étaux, tables de boucheries et de cuisines, planches, poteaux, membrures pour faire des chalits et des meubles de paysans, des *mètes* et pétrins, des jougs de bœufs, des arçons pour selles de chevaux, des *étèles* pour des colliers à chevaux de trait, bâts de mulets, de bouriques et autres. Les gens de la campagne en emploient même à la charpente de leurs maisons, granges et étables, au défaut de chêne. On pourra débiter le châtaignier comme le chêne, et l'employer au même usage ; on retirera encore un profit notable des glandées pour l'engrais des porcs.

Il est enfin certain que l'un des meilleurs revenus et le plus certain serait celui des forêts plantées et bien entretenues, ce qui se peut sans beaucoup de peine et sans beaucoup de dépense ; il n'y aurait que les premières années qu'elles seraient à charge et de très-peu de profit. Par exemple, les quinze premières années ne produiraient que du fagotage, quelques perches et échalas pour vignes, et de la bouchure.

La seconde coupe en décharge, au bout des trente-cinq premières années, produirait l'équivalent d'une demi-coupe en taillis, ou environ en bois de moule, cotrets à charbon et fagots.

La troisième décharge, du gros bois de moule, des échalas, quelques bois équarris et du merrain.

La quatrième décharge, quelques poutrelles et soliveaux, et du bois de sciage, du merrain, des échalas, du bardeau, du bois de moule, cotrets et fagots.

A cent quarante ans on commencerait d'entrer dans les coupes réglées, outre ce que dessus, les arbres morts pour avoir été frappés de la foudre, ceux que le vent abattrait, et les couronnés, seront débités dans leur temps ; de sorte que les décharges de la forêt paieraient grassement les dépenses de ces entretiens jusqu'à ce qu'on commençât à la mettre en coupe.

Que les plantis des nouvelles forêts sont des entreprises de rois.

Le temps qu'il faudrait attendre ces coupes serait trop long pour que les particuliers s'en pussent aisément accommoder, leurs vues ne s'étendent pas à quatre à cinq générations au-delà de la leur, et leurs commodités ne leur fournissent pas les moyens de pouvoir faire de telles avances pour de pareilles entreprises ; je conclus de là que les plantis de ces nouvelles forêts sont l'ouvrage de rois, de princes aisés, du public, et des grandes communautés monacales et bien rentées ; ils ne peuvent être entrepris que par eux, tant à raison de l'impuissance et du peu de vue des particuliers que par la considération de la marine, fortifications et bâtiments publics auxquels ils ont intérêt.

Vices des forêts sauvages et bonnes qualités des nouvelles forêts.

Il est vrai aussi de dire que ces forêts plantées et cultivées de la sorte seront bien d'un autre mérite que les sauvages qui viennent au hasard, sans semer et sans règle, et subsistent sans soins ; qui sont presque toujours sales et à demi étouffées de broussailles et de mauvais bois revenus sur souches, dont les arbres entachés du vice des racines, souvent rabougris et à demi pourris, participent toujours de leurs mauvaises qualités, et ne produisent rien qui vaille,

ils n'ont pas d'ailleurs le temps de vieillir, et se couronnent à moitié de leur âge; ce qui marque la pourriture en dedans ou du moins une très-mauvaise disposition, qui se continue dans les bois mis en œuvre, et trompe la plupart de ceux qui les y mettent; qui, après les avoir employés bien sains, en apparence, sont tout étonnés de les voir gâtés peu de temps après ; ce sont d'ailleurs des bois à demi ruinés, clairs ou non repeuplés, où les gros arbres étant comme abandonnés à leur conduite, se tourmentent et se gâtent par croître en pommiers ou par les vents qui les tordent et roulent, et se font de très-mauvaise qualité; au lieu que des forêts telles que nous nous les proposons, étant semées de glands ou plantées de bois de brin triés et choisis, bien défrichées de pierres, d'épines et de mauvais bois, n'en produiront que de bonne qualité et bien sains; il n'y aura point de vide dans les forêts qui ne soient incessamment remplis ; tous les arbres en seront de belle venue, parce qu'on ne conservera que ceux-là, et que les jeunes chêneaux pressés les uns contre les autres dans leur adolescence, se défendront bien contre les vents et s'élèveront hauts et droits en belles tiges non tortues ni roulées, le cœur bien sain et non pourri ; ce qui produira des bois d'une qualité durable et excellente, et pour conclusion, un arpent de telles forêts fournira plus de bons arbres que dix des forêts sauvages, telles que ce royaume les produit quand on n'y apporte pas d'autre soin que celui de les garder.

Réparations des vieilles forêts.

Bien que les particuliers ne puissent pas se donner tant de soin, ni soutenir d'aussi grandes dépenses que celles

qui seraient nécessaires à la culture de ces forêts, il y en a beaucoup qui ont de grandes pièces de bois dont ils pourraient élever du moins la douze ou quinzième partie en futaie, en y observant les ordonnances à la rigueur et faisant nettoyer et décharger leurs bois avec plus de soin, sinon choisir tous les baliveaux des taillis de chêne entre les plus beaux brins (1), en laisser une plus grande quantité qu'on ne fait, pour suppléer au défaut de ceux que les vents abattent, et ne les pas tous couper dans les ventes suivantes, ou du moins n'en couper que la quantité permise par l'ordonnance dans les ventes prochaines, qui est ce que la plupart ne font pas. On coupe le plus souvent tout, et on ne laisse que de nouveaux baliveaux choisis au gré des ouvriers et du marchand, et par conséquent, mal; de sorte que les taillis demeurent toujours taillis et ne redeviennent jamais futaies, ce qui est un grand défaut et qui fait en partie la disette des bois où on se trouve aujourd'hui; car bien que les futaies revenues sur souches ne soient pas comparables à celles qui seraient plantées de brin, elles ne laissent pas d'être utiles et de bon emploi.

Les raisons qui peuvent induire les particuliers à la culture des forêts.

Quoiqu'il ait été dit ci-devant qu'il n'appartient qu'aux rois, aux grands seigneurs et aux communautés religieuses bien rentées, de planter des forêts, il se trouve assez de

(1) Il vaut beaucoup mieux laisser la quinzième partie des bois de chaque propriétaire en futaie.

gens qui ont de mauvaises terres de peu de rapport, qu'ils pourraient employer en bois, en les préparant, semant et entretenant bien, attendu que la première dépense faite, le surplus ne consistant qu'à des entretiens, n'irait pas à grand chose et demanderait plus de soin que de dépense; cependant il en reviendrait par les suites un bien inestimable, qui, en conservant son fond, porterait un intérêt continu et sans perte, qui ne serait exposé qu'à la negligence et au mauvais ménage de ses maîtres : ce serait un bien présent et un fond de terre certain, très-noble, qui se trouverait à point nommé sous la main pour subvenir aux grandes nécessités des familles, mais dont il faudrait laisser la jouissance à qui elle appartient, et ne pas, sous prétexte que la marine en a besoin, empêcher les propriétaires d'en disposer dans leurs pressants besoins, pourvu que le public ne souffrit pas; car rien n'est plus dur aux hommes que de ne pouvoir jouir du leur sans permission, quand de droit naturel ils ne sont pas obligés à la demander. Je dis cela comme une raison qui empêchera plusieurs de se donner toute l'application qu'ils pourraient pour cela et d'y faire de la dépense.

Il est cependant vrai de dire que cette raison, quelque juste et bien fondée qu'elle puisse être, le doit céder aux besoins de l'état ; mais l'affaire est de les bien connaître et de n'apporter à la jouissance des particuliers d'empêchement que bien à propos ; car quand une famille est tombée dans quelque cas qui pourrait la perdre sans le secours de ces bois, il ne serait pas juste d'empêcher qu'elle ne puisse y avoir recours.

Il y a encore un autre cas très-dommageable, qui est quand les bois se couronnent; car si on continue d'en empêcher les coupes, il est certain que sitôt après, les bois ne

seront plus propres qu'à brûler, ce qui ne peut arriver qu'à la très-grande perte des propriétaires, qui ne retirent pas le quart de ce qu'ils auraient tiré de leur futaie, si on leur avait permis de les couper en bon âge.

Il y a encore une raison très-forte, qui est la longue attente et la nécessité où ne sont que trop souvent réduites les bonnes maisons du royaume, qui sont la plupart endettées et hors d'état de pouvoir faire les dépenses nécessaires au soutien de leur condition, loin d'en faire de celles qui paraîtraient superflues à plusieurs. Cependant si quelqu'une se trouve en état de profiter de cet avis, il n'a qu'à imiter ce qui est proposé pour les nouvelles forêts, l'entreprise ne fût-elle que de cent arpents, elle ne laisserait pas d'être très-honorable, il est certain que ce serait l'un des meilleurs biens que l'on puisse acquérir, qui ne périrait jamais, et qui dès les quinze premières années commencerait à payer son maître; ce qui augmenterait toujours avec l'âge.

Comparaison des revenus des taillis avec ceux des futaies.

L'opinion de la plupart de ceux qui ont des bois en Bourgogne, dans le Morvan et le Nivernais, est que les taillis rendent beaucoup plus que la futaie, et ne se font point tant attendre. Voici comme ils comptent :

Tous les vingt ans, on coupe les bois taillis, dont la coupe se débite en bois de moule, tels qu'on les voit sur les ports à Paris, et se vend pour l'ordinaire 45 à 50 livres l'arpent;

pris et débité sur les lieux aux frais du marchand (1); nous poserons donc pour le prix de la première coupe d'un arpent. 50 liv.

Supposons cette somme bien employée et qu'elle porte intérêt au denier 20, le fonds et les intérêts produiront 100 livres, vingt ans après la première coupe, qui, ajoutées au prix de la seconde coupe 50 liv., fera 150 liv.

Supposé, après cela, les 150 livres mises à intérêt pour autres vingt années, le fonds et les intérêts joints ensemble produiront 300 livres, auxquelles ajoutant le prix de la troisième coupe, viendra 350 liv.

Supposons ce fonds employé comme les ci dessus, et le prix des bois, au bout de vingt années suivantes, viendra pour le fonds, les intérêts et le prix de la quatrième coupe, 750 liv.

Si on continue à employer ce même fonds utilement, il produira, les 20 années d'après, 1,500 livres, auxquelles ajoutant 50 liv. pour le prix de la cinquième coupe, viendra 1,550 liv.

Supposons encore ce fonds aussi bien employé que les précédents, la production sera de 3,100 livres, à quoi ajoutant 50 liv., prix de la sixième coupe, viendra, en 20 années de temps, 3,150 liv.

Voilà ce que les six coupes de bois taillis produiront en 120 ans, supposant le provenu des ventes autant bien employé qu'il le puisse être.

(1) Le prix moyen auquel se vend aujourd'hui dans le Niververnais la coupe d'un arpent de bois taillis de vingt ans d'âge, varie de 350 à 400 francs. A.

Voyons maintenant ce que produira la futaie, et supposons que les deux décharges qui se doivent faire les trente-cinq premières années ne vaudront que l'une des coupes du taillis; ce sera 50 liv.

qui mis à intérêt comme la précédente produira, en trente années de temps avec le principal, 125 livres, auxquelles ajoutant le produit de la troisième décharge, que nous estimons coupe et demie ordinaire, savoir 75 livres, fera 200 liv.

qui mis de rechef à intérêt comme ci-dessus jusqu'à la quatrième décharge qui se fera à cent ans, viendra 500 liv.; joignons-y le prix de la dernière décharge que nous estimons à deux coupes communes, viendra 100 livres, qui ajoutées aux 500 livres ci-dessus, fera 600 liv.

auxquelles ajoutant pour 200 liv. de glandées, pendant tout ce long espace; le tout fera, en 120 années de temps, 800 liv.

Si on suppose cet arpent contenir 250 pieds d'arbres (2), qui est le moins qu'un bois de cette étendue bien planté doit contenir, et que chaque pied d'arbre soit vendu 15 liv., l'un portant l'autre, sa coupe entière produira 3,750 liv., qui, ajoutées aux 800 liv. ci-dessus, fera la somme de 4,550 liv.

Les deux productions, savoir :

 La futaie 4,550 liv. en 120 ans.
 Et le taillis 3,150 liv. en 120 ans.
 Différence 1,400 livres.

(1) Ceci est fort différent des taillis; mais aussi la futaie est coupée au bout de 120 ans, sans espoir d'en rien tirer de 20 années, au lieu que le taillis commence d'entrer en coupe à cet âge.

Qui est ce que la futaie doit plus rendre que le taillis en 120 années de temps. Mais quand on n'estimerait la futaie qu'à 200 pieds d'arbres et chaque pied d'arbre à 12 liv. elle surpasserait encore le taillis de 50 liv. à quoi il faut ajouter :

1° Que si la futaie était réduite en coupe continue et réglée sur le pied de 120 années de temps, la valeur des coupes augmenterait toujours de plus en plus, à mesure que le bois vieillirait, parce que les arbres grossiraient davantage et seraient parconséquent plus capables de fournir au débit énoncé à la page 70.

2° Que les glandées fourniraient plus en 120 années de temps, qu'elles n'ont été ici estimées, quand la forêt aurait pris toute sa croissance.

3° Que ce n'est que dans le Morvan et partie du Nivernais, que l'arpent de bois taillis vaut 50 livres. Dans la plupart des pays qui n'ont pas leur décharge à Paris, il vaut beaucoup moins, mais la futaie bien ménagée vaudra toujours son prix par tout pays.

Revenu annuel d'un arpent.

Pour supputer le revenu annuel d'un arpent de futaie, il n'y a, de rechef, qu'à l'estimer, en le supposant de 200 pieds d'arbres de 150 ans de coupe, qui est le commun âge que nous leur attribuons, estimés à 12 liv. pièce, fera 2400 liv., auxquelles ajoutant 360 liv. pour les glandées, viendra 2,760 liv., que nous diviserons en 240 ans; car c'est ainsi qu'il faut compter tout le temps de la crue et de la coupe, viendra 11 livres 8 sols 4 deniers; otons-en le tiers pour contenter ceux qui veulent tout prendre : au pis-aller, ce sera

encore 7 livres 10 sols et plus, qui à peu près est ce que le meilleur arpent de terre à blé peut produire de revenu par commune année dans mon pays.

Réflexion.

Faisons encore une petite réflexion : la longue attente de ces futaies qui, jusqu'à la fin de la quatrième génération, donnent peu de revenu, fera que très peu de gens se mettront en goût de planter des forêts, quoique le meilleur bien de tous; parce que si peu de gens sont en état de faire des dépenses telles qu'il les faudrait faire pour cela. Il s'en trouvera encore moins de capables de se mettre en peine de l'avenir, ni du bien public, non plus que de leur postérité, jusqu'à la troisième, quatrième et cinquième génération, pour se priver volontairement, je ne dis pas du nécessaire, mais de leur superflu, pour l'employer à de telles dépenses, qui ne leur produiraient que peu de chose de leur vivant, et qui ne leur donneraient jamais le plaisir de les voir dans leur maturité; mais supposé qu'il s'en rencontre quelqu'un (cela n'est pas assez éloigné du bon sens, pour que personne ne puisse donner dans une telle pensée). Je suppose donc que ce quelqu'un qui aura pris résolution de planter un bois à dessein d'en faire une futaie l'ait exécutée, qu'il l'ait mis en bonne culture, et qu'il persiste dans le dessein d'en faire une futaie jusqu'à la fin de ses jours, se conduisant comme il est ci-devant proposé; le fils de cet homme, après sa mort, aura-t-il le même goût que son père pour en prendre autant de soin? et supposé qu'il le fasse, le petit-fils de cet homme le fera-t-il? et persistera-

t-il dans le même dessein ? Supposé encore que oui ; l'arrière-petit-fils aura-t-il assez de respect pour la mémoire de son père et de ses aïeux, pour suivre la même destination et ne toucher à ce bois que dans les conditions requises? Il faut avouer que cela est bien hasardeux, et que si on s'en rapporte à eux, la pauvre forêt sera en grand danger. Il arrive trop d'affaires dans les familles, en cent vingt années de temps, pour qu'elles puissent subsister toujours au même état ; et quand quelqu'une s'en sauverait, tant d'autres tomberaient dans ce défaut, que le public ne pourrait éviter, sans une espèce de miracle, d'être frustré de son attente. Je ne suis donc pas d'avis de s'en rapporter à la discrétion des propriétaires, mais bien que ceux qui les planteront les substituent aux aînés de leurs maisons, comme un préciput, à la charge d'observer tous les soins de leur culture et l'ordre des coupes telles qu'elles sont réglées par l'ordonnance, sans jamais laisser perdre la qualité de futaie à ce bois. Cette substitution perpétuelle est autorisée par le roi, afin que cela soit sacré et qu'on n'y touche que suivant l'ordre prescrit par la même ordonnance, à peine d'en perdre le fonds et la superficie. Ce moyen donnerait lieu à des pères, un peu bien dans leurs affaires, d'acquérir de grands biens à leurs aînés, à bon marché, en rendant un bon service à l'état, puisqu'il n'y aurait qu'à faire acquisition de quantité de mauvaises terres, la plupart vides et mal employées pour y planter des bois.

Pour revenir présentement à ce qui regarde le roi et le public, j'estime que si sa majesté tenait la main à ce que les officiers des eaux et forêts fissent bien leur devoir sur l'observation des ordonnances, que les seigneurs de sa cour et autres gentilshommes, aisés de ce royaume, fissent de leur mieux pour remplir de bois les lieux vagues de leurs terres,

et qu'on obligeât les communautés de religieux et religieuses, riches et bien rentées, d'en faire autant; qu'il se ferait quantité de nouvelles forêts, incomparablement plus belles et meilleures que celles qui existent présentement; et si le roi de sa part faisait planter au plus près des côtes, ports de mer et grandes rivières de ce royaume, cent ou six vingt mille arpents de bois, divisés en différentes forêts, y observant tous les entretiens et la culture énoncée ci-devant, cela suffirait pour l'augmentation des bois nécessaires; à quoi il faudrait ajouter les réparations des vieilles forêts, dont plusieurs, pour ne pas dire toutes, faute d'entretien et pour avoir été extrêmement négligées, sont ruinées et dans un pitoyable état.

Fait à Fontainebleau, le 14 octobre 1701.

LA COCHONNERIE,

ou

CALCUL ESTIMATIF

Pour connaître jusqu'où peut aller la production d'une truie pendant dix années de temps.

(Tome IV des Oisivetés.)

On suppose qu'une truie, la seconde année de son âge, porte une ventrée de six cochons mâles et femelles, dont nous ne compterons que les femelles, attendu que pour parvenir à la connaissance que nous cherchons, nous n'avons pas besoin de mâles, et partant 3 fem.

La 3me année que nous compterons pour la seconde génération, la même truie porte deux ventrées, ci 2 vent.

Les trois filles de la première génération, chacune une, font ensemble 3 vent.

Total des ventrées 5

qui à 3 femelles chacune, font pour la 2^me génération 15 fem.

 La 4^me année qui est la 3^me génération, la même truie devient grande mère et porte deux fois, faisant 2 vent.

 Les trois filles de la 1^re génération deviennent mères et portent deux fois chacune, faisant 6 vent.

 Les 15 filles de la 2^me génération portent chacunne une fois, ce qui fait 15 vent.

 Total des ventrées 23

qui estimées à 3 femelles chacune, font pour le total de la 3^me génération 69 fem.

 La 5^me année, 4^me de la génération, la mère truie devient bisayeule, et porte deux fois, qui font deux ventrées, ci 2 vent.

 Ces trois mères deviennent ayeules et portent deux ventrées chacune, faisant 6 vent.

 Les 15 filles de la 2^me génération deviennent mères et portent deux ventrées chacune, faisant 30 vent.

 Les 69 filles de la 3^me génération portent une ventrée chacune, faisant 69 vent.

 Total des ventrées. 107

qui à 3 femelles chacune font pour le total de la 4^me génération 321 fem.

 La 6^me année, 5^me de la génération, la vieille truie devient trisayeule et porte encore 2 vent.

 Les 3 ayeules deviennent bisayeules et portent chacune 2 fois, qui font 6 vent.

 Les 15 mères deviennent ayeules et portent deux fois chacune, faisant 30 vent.

Les 69 filles de la 3ᵐᵉ génération deviennent mères et portent chacune 2 ventrées qui font — 138 vent.

Les 321 filles de la 4ᵐᵉ génération portent une ventrée chacune, faisant — 321 vent.

Total des ventrées — 497 vent.

qui à chacune trois femelles, font pour le total de la 5ᵐᵉ génération — 1,491 fem.

La 7ᵐᵉ année, 6ᵐᵉ de la génération, la mère truie ne porte plus.

Les 3 bisayeules de la première génération deviennent trisayeules, et portent encore deux ventrées chacune, faisant — 6 vent.

Les 15 ayeules deviennent bisayeules, portent 2 ventrées chacune, faisant — 30 vent.

Les 69 mères deviennent ayeules et portent 2 ventrées chacune, faisant — 138 vent.

Les 321 filles de la 4ᵐᵉ génération deviennent mères, et portent 2 ventrées chacune, faisant — 642 vent.

Les 1,491 filles de la 4ᵐᵉ génération portent chacune une ventrée faisant — 1,491 vent.

Total des ventrées — 2,307

qui à chacune 3 femelles fait pour la sixième génération — 6,921 fem.

La 8ᵐᵉ année, 7ᵐᵉ de la génération, les trois bisayeules ne portent plus.

Les 15 bisayeules deviennent trisayeules et portent encore 2 fois chacune, revenant à — 30 vent.

Les 69 ayeules deviennent bisayeules et portent deux fois chacune, faisant — 138 vent.

Les 321 mères deviennent ayeules et portent deux fois chacune, faisant 642 vent.

Les 1,491 filles de la 5ᵐᵉ génération deviennent mères et portent chacune deux ventrées équivalentes à 2,982 vent.

Les 6,921 filles de la 6ᵐᵉ génération portent chacune une fois, c'est 6,921 vent.

Total des ventrées 10,713

à chacune 3 femelles, fait pour le total de la 7ᵐᵉ génération 32,139 fem.

La 9ᵐᵉ année, 8ᵐᵉ de la génération, les 15 trisayeules ne se comptent plus.

Les 69 bisayeules deviennent trisayeules et portent 2 fois, faisant 138 vent.

Les 321 ayeules deviennent bisayeules et portent 2 fois chacune, faisant 642 vent.

Les 1,491 mères deviennent ayeules et portent deux fois chacune, faisant 2,982 vent.

Les 6,921 filles de la 6ᵐᵉ génération deviennent mères et portent 2 fois, faisant 13,842 vent.

Les 32,139 filles de la 7ᵐᵉ génération portant une fois chacune, et portent 32,139 vent.

Total des ventrées 49,743

qui à chacune 3 femelles, font pour le total de la 8ᵐᵉ génération 149,229 fem.

La 10ᵐᵉ année, 9ᵐᵉ de la génération, les 69 trisayeules ne se comptent plus.

Les 321 bisayeules deviennent trisayeules, et portent 2 fois chacune, faisant — 642 vent.

Les 1,491 ayeules deviennent bisayeules, et portent chacune 2 ventrées, équivalentes à — 2,982 vent.

Les 6,921 mères deviennent ayeules et portent 2 fois, équivalentes à — 13,842 vent.

Les 32,139 filles de la 7me génération deviennent mères et portent 2 fois chacune, équivalentes à — 64,278 vent.

Les 149,229 filles de la 8me génération portent une fois chacune, c'est — 149,229 vent.

Total des ventrées — 230,973

qui à chacune 3 femelles, font pour le total de la 9me génération — 692,919 fem.

La 11me année, 10me de la génération, les 321 trisayeules ne se comptent plus.

Les 1,491 bisayeules deviennent trisayeules et portent encore 2 fois chacune, ce qui revient à — 2,982 vent.

Les 6,921 ayeules deviennent bisayeules et portent 2 ventrées chacune, équivalentes à — 13,842 vent.

Les 32,139 mères deviennent ayeules, et portent 2 fois chacune, revenant à — 64,278 vent.

Les 149,229 filles de la 8me génération deviennent mères, et portent deux fois chacune, revenant à — 298,458 vent.

Les 692,919 filles de la 9me génération portent une fois chacune, et portent — 692,919 vent.

Total des ventrées — 1,072,479

qui à chacune 3 femelles, font pour le to-
tal de la 10ᵐᵉ génération 3,217,437 fem.

Nota. 1° Que l'on n'a point compté les mâles, bien qu'on en suppose autant que de femelles.

2° Que toutes les ventrées ne sont estimées qu'à six cochons chacune, mâles et femelles compris, bien que pour l'ordinaire elles soient plus nombreuses.

3° Que bien que les mères, grand-mères, etc.; soient plusieurs fois répétées, elles ne sont comptées qu'une seule fois chacune, dont tout ce nombre montant à 3,217,437

Étant doublé, viendra 6,434,874
par la production d'une seule truie en onze années de temps, équivalentes à dix générations; faisons-en le compte rond, et ôtons-en 434,874

Pour les accidents des maladies et la part des
loups, restera à faire état de 6,000,000

Qui est autant qu'il y en peut avoir en France. Que si on poussait cela jusqu'à la douzième génération, il y en aurait autant que toute l'Europe en pourrait nourrir; et si on continuait seulement à la pousser jusqu'à la seizième, il est certain qu'il y aurait de quoi en peupler toute la terre abondamment. Cas merveilleux qui nous doit bien faire admirer et en même temps adorer la providence divine, de ce qu'ayant destiné cet animal pour la nourriture commune de tous les hommes, elle en a rendu l'espèce si féconde, que pour peu qu'on veuille bien s'en donner de soin, il est très-aisé d'en fournir à tout le monde, quelque consommation qu'on en puisse faire. Il est d'ailleurs d'une nourriture si aisée que chacun en peut élever, n'y ayant point de paysan, si pauvre qu'il soit, qui ne puisse élever un cochon de son cru par an;

ce qui est capable de le mettre en état de ne point manger son pain sec, les trois quarts de l'année.

Il est encore à remarquer que toutes les espèces de volailles qui se nourrissent dans les basses-cours et chez les paysans, sont à peu près de la même fécondité, sauf les accidents et le manque de soin et d'intelligence des maîtres, qui est la cause qu'il s'en faut bien que cet accroissement soit aussi nombreux qu'il le pourrait être si on se donnait sur cela tous les soins possibles; REMARQUE EXCELLENTE pour les ménages de la campagne et pour ceux qui se proposent d'entreprendre des établissements de colonies dans des pays neufs et non encore cultivés.

NAVIGATION
DES RIVIÈRES (1).

Quoiqu'il ait été parlé du commerce dans les mémoires précédents, il ne sera pas mal à propos d'en dire encore ici quelque chose : je n'en sais cependant pas assez pour en faire leçon, mais bien pour proposer ce qui le pourrait rendre plus aisé.

Il est certain que toutes les provinces de ce royaume ont besoin les unes des autres, parce que toutes abondent en certaines choses et manquent en d'autres ; aucune d'elles n'ayant absolument tout son nécessaire, elle va ordinairement chez sa voisine ou dans les autres plus éloignées : par exemple, la Champagne abonde en vins, et manque souvent de blé, et la Picardie manque de vins et abonde en blé Il n'en faut pas davantage pour exciter un commerce considérable

(1) D'après un passage de ce mémoire, au § ALSACE, il a été composé en 1699. Il complète et termine, dans cette publication, le tome IV des Oisivetés. A.

entre ces deux provinces. La Provence manque aussi de blé, mais elle abonde en vins, figues, huiles, olives, oranges, citrons et en quantité d'autres denrées qui lui en attirent de toutes parts; de plus elle a de bons ports de mer où il se fait un grand commerce, qui répare ce défaut. Paris abonde en or, argent, et en toutes sortes de marchandises et de manufactures exquises qui manquent aux provinces des environs; elles y vont chercher leurs besoins, et y apportent blés, vins, fruits, foins, orges, avoines, bois et bestiaux et une infinité d'autres denrées en si grande abondance qu'elle en peut très-facilement nourrir les six à sept cent mille habitants, dont elle est remplie. Il est ainsi de toutes les autres villes de province du royaume, ce qui leur produit un commerce intérieur très-considérable, qui facilite le mouvement de l'argent, fertilise les mauvais pays, les fait valoir et fait que les uns et les autres peuvent s'entretenir et devenir meilleurs à proportion de ce que les consommations diminuent ou accroissent; ce qui n'est pas moins avantageux au roi qu'à ses peuples, parce que le fréquent mouvement de l'argent fait aussi bien ses affaires que les leurs. Il ne faut donc que trouver moyen de rendre ce mouvement plus vif et de l'étendre le plus également qu'il sera possible dans toutes les parties du royaume pour en augmenter considérablement les revenus, d'autant que ce ne sont pas les monceaux d'or et d'argent qui font les richesses du pays, mais le bon emploi qu'on en fait journellement, l'abondance des denrées et leur consommation, sans quoi rien ne profite.

Pour le faciliter, il y a deux moyens qui concourent à même fin tous deux : le premier est celui d'accommoder et bien entretenir tous les grands chemins qui sont extraordinairement négligés, et le second de procurer la navigation aux rivières qui en sont capables, en prolongeant celle de

toutes les grandes vers leurs sources, autant que les eaux y pourront fournir, et en rendant navigables toutes celles qui ne le sont pas et qui peuvent le devenir par le travail des hommes. Ainsi la navigation de Seine qui ne commence qu'à Bray, Nogent et Pont-sur-Seine, pourrait très-bien remonter jusqu'à Châtillon, non en suivant toujours le cours de la rivière qui manque de fond en beaucoup d'endroits, mais en faisant un canal à côté de son lit où il en serait besoin avec des sas et écluses plus ou moins proportionnées suivant l'abondance des eaux, sur telle profondeur qu'on voudrait lui donner, car cela est arbitraire; moyennant quoi la navigation du canal serait infaillible, beaucoup meilleure que celle de la rivière et non sujette à naufrage ni à aucun changement, parce qu'on ne prend et on ne met jamais que la quantité d'eau qu'on veut dans ces canaux, et si, on peut leur faire porter d'aussi grands bateaux que ceux de la Seine dans les endroits même où elle a le plus de profondeur. Il n'y a rien de plus praticable et le roi le peut même faire à très-bon marché; comme nous ferons voir ci-après : moyennant quoi la navigation de cette grande et belle rivière se trouverait prolongée vers sa source de plus de vingt lieues (1). Or, ce qui sera bon pour la Seine à cet égard, le sera sans doute pour toutes celles du royaume.

Voici comment cela se peut faire. Supposons l'ouverture d'un canal de 9 toises de large seulement à la superficie de l'eau, revenant à 6 par en bas sur 6 pieds de profondeur ; ce canal digué et la superficie de son eau élevée au rez de l'horison, et même de 2 à 3 pieds de plus, si cela convient, ne

(1) Les travaux de navigation entrepris sur la Haute-Seine, ne vont encore que jusqu'à Troyes.

contiendra pas plus de 6 toises cubes d'excavation par toise courante, qui estimée à 24 sous la toise, feront 7 liv. 4 sous; ajoutons-y 36 sous par toise cube pour la façon des talus, arrangement des digues et des conrois, le gain et les frais des entrepreneurs, la toise courante reviendra à 9 liv.; posons 10 livres; ce sera 100 liv. pour 10 toises, 1000 liv. pour 100 toises, et 10,000 pour 1,000 toises; ce qui reviendra à 25,000 liv. pour chaque lieue de 2,500 toises de long : ajoutons-y jusqu'à 50,000 autres liv., à cause des roches et mauvais terrains qui peuvent se rencontrer, des sas et aqueducs de traverse, dédommagement des particuliers, etc.; ce sera 75,000 liv. qu'il en pourra coûter pour chaque lieue. Mais supposant de rechef que cela peut aller jusqu'à cent mille livres (1), je ne trouverais pas que la dépense en dût rebuter, vu qu'étant bien employée, ce serait un ouvrage fait pour toujours, dont les entretiens seraient de peu de dépense. Cependant il est vrai de dire que ces canaux seraient d'une utilité inconcevable aux pays par où ils passeraient, parce que leur navigation attirerait les denrées superflues de 5 ou 6 lieues de la droite et d'autant de la gauche, et en faciliterait un bon débit; outre que cette même navigation serait incomparablement meilleure que celle des rivières, en ce

(1) Cette estimation est faible, comparée à la dépense qui a été faite du temps de Vauban pour la construction du canal du midi. La dépense de ce canal montait en 1700 à 16,279,508 fr. pour 240,984 mètres de longueur, depuis Toulouse jusqu'à l'étang de Thau; ce qui fait 329,260 fr. par lieue de 2,500 toises. Remarquons toutefois que la plupart des navigations qui font l'objet de ce mémoire, sont d'un ordre inférieur au canal du midi, et par conséquent coûteraient moins à établir, proportion gardée A.

qu'on la pourrait monter et descendre également et qu'on n'y perdrait jamais rien. De plus tous les lieux du voisinage à cette distance y apporteraient leurs vins, blé, eau-de-vie, fruit, bois, charbon, foin, paille, orge et avoine, qui sont toutes denrées de débit, dont la consommation est universelle ; sans compter ce qui provient des grosses manufactures, dont l'usage et la consommation est encore universelle, et par conséquent de bon commerce en tout temps et en tout pays. Cependant la plupart demeurent sur les lieux de leur cru, parce qu'elles ne se peuvent transporter au loin sans grands frais ; telles sont les pailles, foins, orges, avoines, et toutes sortes de légumes, même les blés, les bois en grume, carrés, de sciage et à brûler de toutes espèces, la pierre à bâtir, la chaux, la brique, la tuile et le charbon, et autres matériaux pesants et de grand volume ; dès que la distance passe 5 à 6 lieues des endroits où on en a besoin, la voiture par charrois les renchérissant extrêmement ; ce qui fait qu'il y a beaucoup de pays qui, quoique accommodés d'ailleurs, manquent de quantité de choses qui leur font besoin, étant la plupart très-mal bâtis et peu accommodés du nécessaire à la vie et à l'habit ; au lieu que tout cela se mène facilement par eau et à peu de frais, parce qu'un bateau de raisonnable grandeur, en bonne eau, peut lui seul avec 6 hommes et 4 chevaux, mener la charge que 400 chevaux et 200 hommes auraient bien de la peine à mener par les charrois ordinaires.

Si donc au moyen de la *dîme royale* ci-devant proposée (1) et une fois établie, les peuples se pouvaient refaire

(1) Vauban a proposé l'établissement d'une dîme royale, en 1698. A.

et remettre en état, comme ils feraient sans doute en peu de temps, la dépense de ces canaux se pourrait imposer sur tous les riverains, qui, pour en être plus à portée, seraient en état d'en profiter ; ce qui pourrait s'étendre jusqu'à cinq bonnes lieues de part et d'autre d'un canal. Pour cet effet, je voudrais me servir de la proportion de ladite dîme pour en faire les levées de cette façon : chaque lieue de rivière ou de canal pourrait avoir des lieues carrées de pays pour contribuer à ses façons ; savoir, cinq d'un côté et autant de l'autre ; et supposant que chaque lieue de longueur dudit canal dût coûter cent mille livres, au lieu d'en faire la distribution égale, ce qui reviendrait à dix mille livres par lieue carrée, je voudrais, attendu l'utilité plus grande pour ceux qui toucheraient à ses bords que pour ceux qui en seront plus éloignés, me servir de la proportion suivante ou fort approchant : j'ôterais premièrement la dixième partie du total de la somme, équivalent au dixième pour la part du roi, parce que, faisant la levée de ses revenus sur les peuples par dîme et pouvant imposer jusqu'au dixième, quand il en sera besoin, il est juste qu'il porte sa part des frais qui peuvent contribuer à procurer l'augmentation de ses revenus, à proportion de celui qui lui en reviendrait ; il serait même très-juste qu'il usât de libéralité en cela, et qu'au lieu de dix mille livres à quoi les deux vingtièmes se pourraient monter, il en payât jusqu'à vingt mille livres, en considération des levées extraordinaires, à quoi ses peuples sont souvent obligés ; resterait en ce cas à faire état de 80,000 livres qui divisées en 20 parts de 2,000 livres chacune, on en pourrait imposer 6 sur les deux lieues carrées attachées au canal, marquées AA à la figure ci à côté,

5 sur les deux |E|D|C|B|A| CANAL |A|B|C|D|E|

attenantes des premières,
marquées BB à la même figure, 4 sur les marquées CC, 3 sur les marquées DD, 2 sur les marquées EE ; le tout faisant 20, qui estimées à 4,000 livres chacune, feraient la somme de 80,000 livres ci-devant. Sur ce pied, la première lieue carrée, bordant le canal d'un côté, porterait 3 parts équivalentes à 12,000 livres, la 2e 2 parts 1/2, équivalentes à 10,000 livres, la 3e 2 parts équivalentes à 8,000 livres, la 4e 1 part 1/2 équivalentes à 6,000 livres et la 5e 1 part équivalente à 4,000 liv., le tout faisant 40,000 livres pour un côté et autant pour l'autre, ce qui reviendrait encore aux 80,000 livres ci-dessus. Au surplus on pourrait donner plus d'étendue à cette imposition, car il est sûr que ces navigations tireraient de beaucoup plus loin ; mais on propose celle-ci pour donner une idée des proportions qu'on y peut observer, pour lesquelles il faut toujours avoir de grands égards afin de ne point surcharger les uns plus que les autres. Il est encore certain qu'en y procédant de la sorte, les impositions seraient bien plus supportables et qu'on pourrait les adoucir davantage; supposé l'ouvrage distribué en six années de temps, ce serait 2,000 livres par an pour chacune des deux premières lieues carrées attachées au canal ; 1,666 livres 13 sols 4 deniers pour chacune des secondes ; 1,333 livres 13 sols 4 deniers pour chacune des troisièmes ; 1,000 livres pour chacune des quatrièmes ; et 666 livres 13 sols 4 deniers pour chacune des cinquièmes. Sur quoi il est à remarquer qu'il faudrait se mettre la moitié de ces levées devant les

mains avant que de commencer cet ouvrage, afin d'avoir de quoi ne le pas laisser languir. D'ailleurs ces mêmes ouvrages pouvant être faits par les habitants de ces lieues carrées, il ne sortirait d'argent de leur pays que celui qui serait emporté par les ferronneries, charpenteries et maçonneries que les ouvriers du pays pourraient encore gagner; on pourrait aussi faire ces divisions plus longues, en les remettant, par exemple, à 8 ou 10 années de temps, au lieu de 6, empruntant même de l'argent à un intérêt raisonnable, sur lequel les communautés pourraient engager leur part des canaux jusqu'à parfait jugement : quoi fait et ces mêmes canaux achevés il faudrait les affranchir entièrement de tous péages et impositions (1), et n'en mettre précisément que pour ce qui serait nécessaire à leur entretien et aux gages des éclusiers ; encore vaudrait-il mieux que ces gages, entretiens et autres réparations fussent imposées à perpétuité sur les lieues carrées qui auraient fourni à leur construction, et que la navigation fût totalement libre ; les denrées deviendraient à beaucoup meilleur marché, et le débit par conséquent plus grand et bien plus recherché. Le roi en profiterait considérablement en ce que tous les biens voisins dudit canal augmenteraient de prix et les dîmes à proportion, et cela grossirait considérablement ses revenus, parce que les terres deviendraient beaucoup mieux cultivées, et les biens augmenteraient d'un grand tiers. Pour se persuader de ces vérités, il n'y a qu'à examiner les pays traversés de rivières navigables, on verra qu'entre les héritages

(1) Voilà une de ces grandes idées qui font honneur à Vauban, et qu'on ne peut s'empêcher de faire remarquer. A.

qui en sont près et ceux qui en sont éloignés, (bien que de même rapport et fertilité), ceux du bord des rivières sont d'un prix bien au-dessus des éloignés ; la même chose des maisons, prés, bois, vignes et de tous les autres fonds de terre qui en sont proches ; on voit aussi les villes, bourgs et villages bien plus fréquents le long des rivières navigables qu'ailleurs, ordinairement bien peuplés ; les maisons bâties à chaux et à sable, couvertes de toiles ou d'ardoises, avec des vitres ; les pays voisins en bonne culture, et tout autrement en valeur que ceux des lieux où il n'y a point de navigation, où tout est mal bâti, mal peuplé, mal logé, et les terres nonchalamment cultivées, parce que le débit des denrées manquant, on n'en cultive que pour les besoins de la vie, et tout au plus des pays plus voisins, et que pour l'ordinaire elles paient petitement les frais de la culture à leur maître. Or ce que nous disons ici pour une navigation, se doit entendre pour toutes les autres, dont ce royaume peut être traversé ; au moyen desquelles on peut faire de la France le meilleur pays du monde, y joignant les arrosements des terres et les réparations des grands chemins. C'est donc en vue de procurer ces navigations par tout le royaume que nous indiquerons, les rivières à qui on pourrait faire porter bateau, commençant par l'une de ses extrémités en faisant le tour, et revenant par le même endroit.

LES RIVIÈRES ET CANAUX

QUI TRAVERSENT ET PEUVENT TRAVERSER

La Flandre, l'Artois, le Hainaut et le Cambrésis.

Il est certain qu'on peut joindre la rivière d'Aa à la Lys par un canal traversant le pays entre ces deux rivières par le Neuf-Fossé (1), que cette navigation se pourrait prolonger de là à Lille par la Lys et la Deule, qui sont déjà en bonne navigation; de la Basse-Deule à la Haute par un canal qui traversant la ville de Lille, retombe de la Haute dans la Basse-Deule. Il y a une navigation établie depuis peu par un canal fait exprès, qui reçoit la Haute-Deule et se va rendre de Lille dans la Scarpe, près du fort de la Scarpe (au-dessous de Douai). La Scarpe est navigable jusqu'à l'Escaut ; on peut aussi rendre navigable le canal de la Sensée depuis Arleux jusqu'au sas de Lambres, sur la Scarpe près de Douai ; ce canal étant fait à peu de chose près, porte assez d'eau pour sa navigation et pour en grossir la Deule, au très grand avantage des moulins de Lille, qui manquent le plus souvent d'eau ; de plus il y a des branches du canal de Lille, qui remontent jusqu'à Lens (2) et à la Bassée, et un autre, (la Lawe), qui remonte de la Lys à Béthune. On peut de

(1) Ce canal existe depuis 1774

(2) Cette navigation a suivant Dutens, été établie dans le douzième siècle. A.

plus très bien communiquer la Deule à l'Escaut, par un canal de Tournai à Lille (1). De Tournai l'Escaut est navigable d'une part jusqu'à Gand, par Oudenarde, et de l'autre à Condé et Valenciennes. Il peut même être remonté jusqu'à Cambrai, et par la Sensée jusqu'à Arleux, en le diguant, dressant son lit et y faisant des sas. La Haine, branche de l'Escaut, remonte sa navigation jusqu'à Mons; on pourrait la remonter plus loin. La Lys communique sa navigation à Menin, Courtrai et Gand, d'un côté, et remonte jusqu'à Aire de l'autre. La plus grande partie de ces navigations sont faites, à quelque amélioration près, et l'autre aisée à faire; elle causerait un bien infini, si elle était achevée, à tous ces pays-ci, qui, par ce moyen, pourraient communiquer à la mer sans rompre charge, et y faire leur commerce, et cela par Dunkerque, Gravelines et Calais, et en ce faisant, se libérer des Espagnols, qui les inquiètent et les inquiéteront toujours dans leur commerce, tant qu'ils seront obligés de passer chez eux.

Les rivières et canaux qui tombent d'Ardres et de Guines à Calais, sont déjà navigables et le peuvent devenir davantage en les nettoyant et y ajoutant quelques sas : la Colme et la rivière d'Aa peuvent s'accommoder pour de bien plus gros bateaux que ceux qu'elles portent (2), au moyen de

(1) Il n'y a point de trace de ce canal, qui paraît n'avoir jamais été entrepris. A.

(2) La rivière d'Aa porte des bateaux plats et petites belandres depuis Gravelines jusqu'à St-Omer; en la diguant et redressant son cours près de Gravelines et y ajoutant un sas vers Watten,

digues, et par la façon d'un bout de canal avec un sas devant la porte de Bergues, pour communiquer de la Colme au canal de Dunkerque.

La rivière de Selaque qui tombe à Ambleteuse se peut rendre navigable depuis le port jusqu'à demi-lieue ou 3/4 de lieue au-dessus du chemin de Marquise à Boulogne pour toutes sortes de belandres. On tirerait par là du marbre de Marquise, des blés et du charbon de terre, dont il se ferait un grand débit dans les Pays-Bas français et dans toutes les côtes de Picardie, Normandie et Bretagne.

La Canche se peut rendre navigable jusqu'à 2 ou 3 lieues au-dessus d'Hesdin, même par ses deux branches. Elle serait excellente pour l'évacuation des blés de bonne partie de l'Artois, des bois, des chanvres, et des lins qui s'y feraient.

Picardie.

La rivière d'Authie (1) pourrait se rendre navigable jusqu'à Doulens, elle faciliterait l'évacuation des blés, du chanvre et de quelques bois à bâtir qu'on pourrait tirer de ce pays-là.

La navigation de la Somme qui ne passe guère Amiens,

il serait aisé de faire remonter des bâtiments du port de 80 à 100 tonneaux jusqu'au dit St-Omer. **V.**

(1) **D**ans son état actuel, cette rivière n'est encore navigable que sur une très-petite longueur, à partir de son embouchure dans la mer. **A.**

pourrait se prolonger jusqu'à Péronne, Ham et St-Quentin, tous bons pays à blé. Elle a même des branches qui se pourraient aussi rendre navigables, et je suis persuadé qu'entre St-Quentin et Ham, on pourrait trouver moyen de la communiquer à l'Oise. A joindre qu'en rendant cette rivière navigable, on dessécherait en même temps les meilleures prairies du monde le long de ses bords, qui sont en marais. C'est une honte à la Picardie que cette rivière-là soit si peu navigable (1).

La Maye, petite rivière à moitié chemin de Montreuil à Abbeville, peut être rendue navigable jusqu'à Cressy, très-utilement, parce qu'elle passe entre deux forêts, savoir : celle de Vron de 1600 arpents, et celle de Cressy de 7163, de bonne qualité ; ce qui serait fort heureux pour les ports de Dunkerque et Calais.

Normandie.

La Bresle se peut rendre navigable jusqu'à Aumale depuis Tréport (2).

L'Arque qui tombe à Dieppe se remonte avec la marée jusqu'à Arques ; près de là elle se fourche en trois branches qui toutes trois ont assez d'eau pour être rendues capables

(1) Tous ces projets utiles sont actuellement exécutés. M. Dutens s'étonne qu'on n'ait commencé à en occuper qu'en 1721. On voit par là combien Vauban devançait toujours son siècle. A.

(2) D'après la carte hydrographique de M. Dubrena, la Bresle n'est pas navigable au-dessus d'Eu. A.

de navigation jusqu'à cinq ou six lieues au-dessus. Ces trois rivières font autant de vallons très-fertiles, le pays qui les environne est excellent, elles sont côtoyées par des forêts et grands bois Cette navigation accommoderait extrêmement la ville de Dieppe, et se pourrait remonter jusqu'à Neufchâtel ou bien près. C'est une bonne petite vallée, capable de fournir des légumes, du chanvre, des bois et des fruits à Dieppe.

La Seine.

La Seine et les rivières qu'elle reçoit arrosent bonne partie de la Normandie, l'Ile-de-France, Bourgogne, Champagne, Brie, Picardie, la Beauce et le Gâtinois.

Cette belle et grande rivière, qui traverse les meilleures et les plus grandes villes du royaume, reçoit dans son lit plusieurs rivières navigables et quantité d'autres qui pourraient le devenir, que nous distinguerons suivant l'ordre de leur situation, et non selon leur force et dignité.

La première qui se jette dans la Seine et qu'on rencontre en la remontant est la Rille, dont la navigation étant aidée, pourrait se prolonger jusqu'à Beaumont-le-Roger (1). Je ne sais pas quel en pourrait être le commerce particulier, mais par rapport au pays et à la proximité de la mer, il ne pourrait être que bon.

(1) La navigation de la Rille ne commence qu'à Pont-Audemer. A.

La seconde est l'Eure (1), qui pourrait être remontée jusqu'à Chartres par le moyen des écluses un peu mieux faites, plus fréquentes, et d'un canal à côté dans les endroits où la rivière est faible, rapide ou escarpée.

La troisième est la rivière d'Andelle, qui fournit beaucoup de bois de chauffage à Paris, dont la navigation peut être remontée cinq à six lieues au-dessus de son embouchure.

La quatrième est l'Epte, qu'on peut rendre navigable jusqu'à Gisors.

La cinquième est l'Oise, belle et grande rivière, qui en reçoit quantité d'autres considérables, dont celle qui mérite de tenir le premier rang est l'Aisne, qui la joint à Compiègne, et la grossit de moitié et plus; celle-ci commence à porter bateau de son crû à Pontavaire, et l'Oise à La Fère, mais non pas toujours ni bien franchement. L'une et l'autre ont peu de profondeur avant leur jonction et mériteraient d'être aidées de quelques sas (2). La navigation de l'Oise pourrait être prolongée jusqu'à Guise, même jusqu'à Etreux-au-Pont (3). On prétend qu'on la pourrait joindre à la Sambre et à la Somme (4); celle-ci par un canal près de La

(1) La navigation de l'Eure commence à St-Georges. A.

(2) La navigation de ces deux rivières a, dans ces derniers temps, reçu de grandes améliorations.

(3) Etreux-au-Pont est sur le Noirieu, affluent de l'Oise.

(4) L'Oise est jointe à la Somme par le canal de Crozat. On travaille au canal qui doit la joindre à la Sambre. Le génie militaire avait depuis longtemps demandé l'exécution de ce canal.

Fère qui serait nourri par une rigole tirée de 4 ou 5 lieues plus haut, ce qui ferait un grand bien pour toutes sortes de commerce, même pour le militaire.

La navigation de l'Aisne peut être remontée par le moyen des écluses et des canaux jusqu'à Grandpré, même jusqu'à Ste-Menéhould (1); ce qui causerait le débit de bien des bois de toutes espèces, qui séchent sur pied dans tous ces pays-là, et dont on a grand besoin ailleurs, comme aussi de quantité de blés, foins et avoines, fers, verreries, et de plusieurs autres denrées, car elle passe par de très bons pays. Cette rivière peut aussi se communiquer à la Meuse par la Bar (2), et la Meuse à la Moselle par le Vaux-de-l'Ane, entre Toul et Pagney-sur-Meuse (3). Ces communications de rivières près de leurs sources pourraient produire un commerce merveilleux, qui, outre les vins de Champagne, les eaux-de-vie, les blés, les avoines, dont il faciliterait l'évacuation en faveur des pays étrangers et de nos places, camps et armées en temps de guerre, nous amènerait quantité de marbre, d'ardoise, du fer, des bois de charpente de toutes espèces, une infinité de sapins et de bois courbes pour la marine, des merrains de toutes sortes pour les tonneaux, et plusieurs autres marchandises qu'il ferait abonder à Paris et dans tous les lieux de son passage; bien entendu qu'il faudrait accommoder la Moselle depuis Liverdun jusqu'à Epinal, ce qui serait aisé, y ayant peu de chose à faire, et la Meuse

(1) On la remonte jusqu'à Vouziers.

(2) Le canal des Ardennes joint l'Aisne à la Meuse.

(3) Ce canal n'est entrepris que depuis 1838. Il fait partie du grand canal de la Marne au Rhin.

depuis Verdun jusqu'à Neufchâteau en Lorraine, et y ajouter encore quelques réparations depuis Verdun jusqu'à Sedan et Mézières; cette rivière ayant été jusqu'ici fort négligée, à cause de la guerre et de ce qu'elle a presque toujours été mitoyenne entre les Espagnols et nous (1).

La rivière d'Aisne reçoit encore pour son compte particulier la Suipe, à qui on pourrait faire porter bateau jusqu'à Pont-Faverger, et même au-delà si le pays en valait la peine.

La Vesle passe à Sillery, Reims, Fismes et Braine, et par les meilleurs et plus grands vignobles du royaume. On peut aisément lui faire porter bateau depuis Sillery jusqu'à son embouchure dans l'Aisne. On peut dire de celle-ci que c'est une grande bonté à la ville de Reims de ce qu'elle ne porte pas encore.

La Lotenette (2) se jette à Verberie dans l'Oise; on pourrait lui faire porter bateau en remontant vers sa source jusqu'à Bethisy.

La Nonette qui passe à Senlis et Chantilly, pourrait aussi être accommodée pour la navigation, depuis son embouchure jusqu'au dit Senlis; la Bresche jusqu'à Clermont en Beauvoisis, le Thérain jusqu'à Beauvais. Il y en a encore quantité

(1) La Meuse est aujourd'hui aisément navigable depuis Sedan jusqu'à la frontière belge. On fait les études des projets pour en prolonger la navigation jusqu'à Pagney, où doit aboutir le canal de la Saône à la Meuse. Pagney est sur la ligne du canal de la Marne au Rhin.

(2) Elle est appelée Autone sur la carte de M. Dubrena.

d'autres plus petites qu'on pourrait accommoder pour 2 ou 3 lieues.

Voilà à peu près toutes les branches de l'Oise qui peuvent être accommodées à la navigation.

La sixième branche considérable de la Seine est la Marne, qu'on peut dire l'une des nourrices de Paris, comme celle qui lui fournit pain et vin abondamment; elle est belle et très-marchande; elle commence à porter de médiocres bateaux à St-Dizier, mais elle n'est bien bonne qu'à Châlons. En l'aidant un peu de quelques écluses, elle serait bonne partout. On pourrait prolonger la navigation de celle-ci jusqu'à demi-lieue de Langres; ce qui ferait un bien infini à cette ville et au pays par où elle passe, qui est bon et n'a point de commerce (1).

Les branches de la Marne qu'on peut rendre navigables, sont la rivière de Saulx jusqu'à Stainville, et celle d'Ornain jusqu'à Bar-le-Duc, par où on tirerait encore quantité de bois, de belles pierres à bâtir, de la chaux, beaucoup de bons vins, et des eaux-de-vie.

Les autres sont le Rognon, qu'on pourrait remonter jusqu'à Montclair ou Andelot; la Blaise, jusqu'à Vassy et au-delà; le petit Morin, jusqu'au bas de Montmirail; le Morin jusqu'à Coulommiers et même jusqu'à La Ferté-Gaucher; l'Ourcq jusqu'à la Ferté-Milon (2).

(1) Deux canaux latéraux sont, depuis 1837, en cours d'exécution pour rendre la Marne parfaitement navigable depuis Meaux jusqu'à Vitry-le-Français.

(2) Le Morin se remonte jusqu'à Tigeaux, au-dessous de Coulommiers, et l'Ourcq jusqu'à la Ferté-Milon.

Voilà quelles sont les branches principales de la Marne.

J'ai opinion qu'on pourrait la joindre aussi à la Meuse, par le moyen d'un grand étang entre deux pour élever les eaux des petites rivières et servir de réservoir à cette communication (1).

Continuant à remonter la Seine, on trouve à gauche la petite rivière d'Yerre, qui tombe à Villeneuve-St-Georges, qui se peut rendre navigable jusqu'à Brie-Comte-Robert, supposé qu'elle en valût la peine.

L'Yvette et l'Orge jusqu'à Montlhéri, de l'autre côté celle d'Essonne jusqu'à Etampes (2).

Continuant à remonter la Seine, on trouve la rivière de Loing, qui passe à Moret, Nemours et Montargis, et tombe dans la Seine par son propre cours d'un côté, et dans la Loire de l'autre par deux canaux, savoir celui de Briare et celui d'Orléans, qui font une navigation très-considérable et d'un grand commerce de l'une à l'autre de ces deux grandes rivières.

A Montereau, l'Yonne se joint à la Seine et la grossit de moitié et plus. C'est encore une des mères nourrices de Paris, car c'est elle qui mène tous les vins de Bourgogne, les bois flottés du Morvand et beaucoup de blé et d'avoine. Elle porte bateau de son crû jusqu'à Cravant ; on pourrait pousser la navigation jusqu'à Clamecy (3), même jusqu'à

(1) Cette jonction fait partie du canal de la Marne au Rhin.

(2) Etampes est sur la Juisne, affluent de l'Essonne. La Juisne, autrefois navigable, a cessé de l'être en 1676.

(3) La canalisation de l'Yonne remonte aujourd'hui jusqu'à la hauteur de Corbigny, par l'exécution du canal du Nivernais.

Corbigny-les-St-Léonard, par la petite rivière d'Anguison, où il y aurait beaucoup à profiter.

A gauche de l'Yonne, en sortant de Sens, on trouve la petite rivière de Vannes, qui se peut rendre navigable jusqu'à Villeneuve-l'Archevêque, avec grande utilité.

Au-dessus de Joigny, on trouve l'Armançon, qui se peut rendre navigable jusqu'à Montbard (1) et Montier-St-Jean, et pour partie de l'année jusqu'à Semur en Auxois.

Le Serain peut se rendre navigable jusqu'à Noyers pour autant de temps.

La Cure pourrait s'accommoder jusqu'à Vezelay, assez facilement, et le Cousin qui est une branche de la Cure, jusqu'à Avallon, avec beaucoup d'utilité pour ces pays, qui n'ont d'autre débit que celui des bois à flotter.

Continuant à remonter la Seine depuis Montereau jusqu'à Nogent et Pont-sur-Seine, qui est l'endroit où elle commence à porter bateau, on trouve la petite rivière de Vouzie, qui descend de Provins. Elle se peut rendre navigable depuis là jusqu'à son embouchure, avec grande utilité pour cette ville et les pays d'alentour.

Il y en a une autre qui descend de Villenoxe, qui peut être rendue navigable 3 ou 4 lieues ; après suit la rivière d'Aube, qui peut être accommodée à la navigation, depuis son embouchure dans la Seine jusqu'à Bar-sur-Aube.

Nous avons dit ailleurs (2) que la Seine se peut très-bien rendre navigable jusqu'à Châtillon, au grand bien du pays et

(1) Le canal de Bourgogne est dans la vallée de l'Armançon jusqu'à Montbard.

(2) Page 91.

de tous les lieux par où elle passe. Voilà donc la Seine avec toutes ses branches grandes et petites, au nombre de trois fort considérables, qui sont l'Oise, la Marne et l'Yonne, et quatre autres moyennes, qui sont l'Eure, le Loing, l'Aisne et l'Aube, et trente autres moindres qui ne portent point bateau, mais qui se peuvent très-bien accommoder; de sorte que de la Seine et des rivières qui se jettent dans son lit, on pourrait tirer les marchandises de tous les pays qu'elle arrose, par trente-sept rivières, tant grandes que petites, si elles étaient toutes navigables. Il y en a quantité d'autres moindres, mais on n'en peut faire état pour la navigation. Au surplus, les cours de cette rivière et de toutes celles qu'elle reçoit sont doux et de bonne navigation.

Suite de la Normandie.

Reprenant le bord de la mer à Honfleur et suivant la côte vers l'ouest, la première rivière qui se présente est la Toucques qui se peut accommoder jusqu'à Lisieux (1).

Suit après la Dive, dont la navigation peut être remontée jusqu'à Ste-Barbe et au-dessus.

La rivière d'Orne porte de petits bâtiments de mer jusqu'à Caen, et se peut rendre navigable jusqu'à Argentan, peut-être jusqu'à Sées (2).

(1) La navigation a lieu jusqu'à Lisieux, mais par l'effet des marées.

(2) Les Chambres ont fait des fonds en 1837 pour la construc-

La Vire remonte de très-petits bâtiments jusqu'à St-Lô ; on pourrait l'accommoder jusqu'au Pont-Farcy, peut-être jusqu'à Vire (1).

La Douve pourrait en remonter jusqu'à St-Sauveur-le-Vicomte (2).

La Merderet jusqu'à Canguigny et la Taute jusqu'à une ou 2 lieues au-dessus de Carentan.

Toutes les petites rivières du Cotentin depuis le cap de la Hougue jusqu'à Avranches, qui ont de quoi faire tourner un moulin, se pourraient accommoder à la navigation pour une, 2, 3, 4 ou 5 lieues avant dans les terres, avec grand profit, parce qu'elles faciliteraient la voiture de la tangue, dont ils se servent au lieu de marne pour accommoder les terres.

J'estime que la Sée qui tombe à Avranches, pourrait prolonger sa navigation jusqu'à Brecey ; que l'Ardée (la Selune) pourrait prolonger la sienne jusqu'à les Biards ou St-Hilaire (3).

Bretagne.

Le Couesnon pourrait devenir navigable jusqu'à Antrain, peut-être jusqu'à Fougères (4).

tion d'un canal maritime de Caen à la mer ; et la navigation de l'Orne devra plus tard être améliorée jusqu'à Pont-d'Ouilly.

(1) Le gouvernement s'occupe de ce projet.

(2) Un canal est projeté sous le nom de canal du Cotentin, qui serait alimenté par la Douve et traverserait la presqu'île entre Port-Bail et le Vey.

(3) La navigation de la Selune ne remonte que jusqu'à Ducey.

(4) Il est navigable jusqu'à Antrain, à la marée montante.

J'estime encore que la navigation de la Rance pourrait se prolonger jusqu'à Treverien (1) ;

Que celle de Pontrieux pourrait se remonter jusqu'à Guingamp. Ce Pontrieux est un lieu propre à faire un bon port de mer, même pour les vaisseaux du 1er et du 2me rang.

Celle de Lanmeur pour porter jusqu'à Lanmeur ;

Celle de Morlaix jusqu'à Morlaix.

Celle de Landerneau pourrait s'accommoder jusqu'à Landivisiau, mais je ne tiens pas qu'elle en vaille la peine.

Celle d'Aune qui tombe à Landevenec, peut être remontée jusqu'à Carhaix (2).

Celle de Benaudet jusqu'à Quimper ;

L'Elle jusqu'à Quimperlé, et peut être jusqu'au Faouet.

Le Blavet jusqu'à Pontivy (3).

La Vilaine est la plus grande rivière de Bretagne après la Loire. Elle porte des barques depuis son embouchure jusqu'à Rennes. On pourrait la remonter, en l'accommodant, jusqu'à Châteaubourg ou Vitré.

Le Meu, qui se jette dans la Vilaine à Pontreau, pourrait porter des bateaux plats jusqu'à Montfort-la-Cane, et même plus haut s'il était accommodé.

(1) La Rance a été rendue navigable jusqu'à Treverien, par l'exécution du canal d'Ille et Rance.

(2) Cela peut avoir lieu aujourd'hui que le canal de Nantes à Brest est à peu de chose près terminé.

(3) Cette navigation est praticable aujourd'hui par le canal du Blavet qui fut commencé en 1821.

L'Oust pourrait se remonter jusqu'à Malestroit et même jusqu'à Rohan, pays de bois qui accommoderait fort la marine de Brest (1).

Je ne sais si le Don, la *Maidon*, l'*Erval*, le *Bouau* et la Seiche, qui sont toutes branches de la Vilaine, ne se pourraient pas accommoder pour 4 ou 5 lieues chacune (2).

La Loire.

Les pays arrosés de la Loire et de ses branches, sont la Bretagne, la Touraine, l'Anjou, le Maine, le Perche, le Berri, l'Orléanais, le Nivernais, le Bourbonnais, le Poitou, la Marche, le Limousin, l'Auvergne, le Forêt, le Lyonnais et le Vélay.

La Loire est la plus grande rivière du royaume et qui a le plus de navigation, mais non la meilleure, parce que sa rapidité roule beaucoup de sable et y forme quantité de bancs; ce qui fait que depuis Nantes en amont elle ne porte que des bateaux légers et fort plats. Elle commence à en porter depuis Rouane jusqu'à son embouchure dans la mer, à cinq lieues de la Vilaine et à 35 de La Rochelle; elle a plus de

(1) Le gouvernement fait étudier le projet de joindre l'Oust, grand affluent de la Vilaine, au Gouet, affluent du port de St-Brieux.

(2) On ne trouve pas sur la carte les noms des trois affluents de la Vilaine qui sont en italique.

150 lieues de navigation, on pourrait encore la remonter de 12 ou 15 de plus. Elle traverse la France presque par le milieu et par les plus beaux pays du monde ; elle est bordée de quantité de belles villes, telles que Nevers, Orléans, Blois, Amboise, Tours, Saumur et Nantes, sans compter grand nombre d'autres moindres, quantité de gros bourgs et une infinité de villages et de belles maisons. Elle reçoit dans son lit beaucoup d'autres rivières considérables, telles que l'Allier, qui pourrait lui disputer pour la quantité d'eau, la Creuse, le Cher, la Vienne, toutes grandes et belles rivière qui portent bateau et traversent de grands et excellents pays. Il y a outre cela la Garelinière (1), le Loir, la Sarthe et la Mayenne qui tombent à Angers et s'y réunissent ; les trois dernières portent bateau chacune en son particulier, et poussent leurs eaux dans la Loire, deux lieues au-dessous d'Angers. Outre ce, il y a la Bourbince, qui vient de l'Etang de Long-Pendu, l'Arconce, dont nous parlerons ci-après, l'Arroux, qui vient d'Autun, les canaux de Briare et d'Orléans, le Thouet, qui passe auprès de Saumur, la Sèvre Nantaise et une autre un peu plus bas dont je ne trouve pas le nom (2), qui vient du duché de Retz et se joint à celle qui sort du lac de Grandlieu, et une infinité d'autres moindres ; outre que les grandes branches reçoivent encore dans leur

(1) La Garelinière, dont le nom ne se trouve pas sur les cartes, est un petit affluent de la Mayenne sous ce nom.

(2) Elle s'appelle le Tenu. Celle qui sort du lac de Grandlieu est la Boulogne, dont Vauban parle plus bas. Le Tenu et la Boulogne forment l'Achenau.

lit beaucoup d'autres moindres assez considérables. Nous tâcherons d'indiquer toutes celles qui sont navigables ou qui le peuvent devenir et jusqu'où, en remontant la Loire depuis son embouchure en amont.

La première branche qui se rencontre est la Boulogne dont la navigation se peut remonter jusqu'à St-Aignan (1), et peut-être jusqu'à St-André de Tresevoix.

La 2ᵉ est la Sèvre Nantaise, qui peut être remontée jusqu'à Mortagne (2).

La 3ᵉ est l'Erdre, qui peut être rendue navigable 5 à 6 lieues plus haut que son embouchure (3).

La 4ᵉ est le Layon, qui peut être remonté jusqu'à Thouarcé.

La 5ᵉ est la rivière d'Angers, composée de trois autres considérables, et ces autres-là de plusieurs moindres. Les trois principales s'assemblent au-dessus de cette ville, savoir : la Mayenne, la Sarthe et le Loir. Je ne sais pas laquelle des trois porte le nom jusqu'à la Loire (4), mais toutes trois sont navigables et portent bateau assez loin. La Mayenne reçoit l'Oudon, dont la navigation pourrait être remontée jusqu'à Craon ; celle de la Mayenne peut être beaucoup améliorée et prolongée jusqu'à Mayenne et même jusqu'à Lassay, si le

(1) Jusqu'à Besson ; St-Aignan est sur les bords du lac de Grandlieu.

(2) Jusqu'à Monnières.

(3) L'Erdre fait partie du canal de Nantes à Brest, qui a été livré à la navigation en 1833.

(4) C'est la Mayenne.

pays en valait la peine ; la Sarthe jusqu'à Alençon et l'Huisne, qui se jette dedans, jusqu'à Nogent-le-Rotrou. La navigation du Loir peut être fort bien remontée et prolongée jusqu'à Châteaudun (1).

Voilà les branches plus considérables de la rivière d'Angers qui toutes ensemble en font cinq.

La 6ᵉ branche de la Loire, appelée le Bié (l'Authion), peut être remontée jusqu'à Beaufort, et 2 ou 3 lieues plus haut jusqu'à Longué.

La 7ᵉ est le Thouet, qui peut être remonté jusqu'à Thouars (2), et davantage si le pays en valait la peine.

La 8ᵉ branche est la Vienne, belle et grande rivière, composée de plusieurs autres considérables. La navigation de celle-ci pourrait être continuée jusqu'à Limoges. Elle reçoit dans son lit, 1° le Clain, qui peut devenir navigable jusqu'à Poitiers ; 2° la Creuse, dont on peut pousser la navigation jusqu'à Argenton, et 8 ou 10 lieues au-dessus (3). Celle-ci reçoit la Gartempe, qui peut être rendue navigable jusqu'à Bellac dans la Marche. La Gartempe en reçoit une autre qui peut être accommodée jusqu'à Belabre, et La Trémoille, supposé comme dessus que le commerce du pays en valût la peine. Il y a encore une autre rivière à gauche de la

(1) La navigation de la Mayenne commence à Laval, celle de l'Oudon à Segré, celle de la Sarthe à Arnage, et celle du Loir à Château-du-Loir.

(2) Jusqu'à Montreuil-Bellay.

(3) Les études relatives à la navigation de la Creuse depuis son embouchure dans la Vienne jusqu'à Argenton, ont été terminées en 1838.

Creuse, qui peut être rendue navigable jusqu'à Martizay.

La 9ᵉ branche considérable de la Loire est le Cher, autre belle et grande rivière qui reçoit dans son lit, 1° assez près de son embouchure, l'Indre, assez belle rivière, dont la navigation peut être prolongée jusqu'à Châteauroux (1); 2° la Sauldre, dont la navigation peut être poussée jusqu'à Pierrefitte, peut-être jusqu'à Concressault; 3° l'Evre, dont la navigation peut être poussée jusqu'à Bourges ; et quant au Cher, qui est la maîtresse branche, sa navigation peut être prolongée belle et bonne jusqu'à Montluçon (2).

La 10ᵉ branche de la Loire qui mérite quelque considération est le Beuvron, dont la navigation pourrait être accommodée jusqu'à Herbout.

La 11ᵉ est le Cosson, qui traverse le Blaisois, et qui peut-être accommodée jusqu'à Chambord et peut-être jusqu'à la Ferté-Aurain.

Les 12ᵉ et 13ᵉ sont les canaux de Briare et d'Orléans, qui tous deux portent des bateaux tels qu'on a voulu les faire porter.

La 14ᵉ branche de la Loire est l'Allier, rivière impétueuse et sujette à de grands débordements. Celle-ci traverse toute l'Auvergne, le Bourbonnais et partie du Nivernais. Elle pourrait être accommodée jusqu'à Brioude et au-delà s'il en était besoin (3). Elle a pour rameaux qui se peuvent

(1) La navigation de l'Indre ne commence qu'à Loches.

(2) Le canal du Berri remplit cet objet.

(3) La navigation commence à partir de Fontanes, près de Brioude.

aussi accommoder, 1° la Sioule jusqu'à Ebreuille et Boucheis, et 2° la Dore, jusqu'à Olhergue.

Il y a une petite rivière appelée Aron qui se jette dans la Loire à Decise, qui se pourrait rendre navigable jusqu'à Crécy-la-Tour (1); une autre appelée *Laval* (la Bebre), qui se jette à droite en remontant la Loire, et descend du haut Bourbonnais, qui se pourrait accommoder jusqu'à Jaligny. Nous ne donnons pas ces deux dernières pour bien sûres.

La 15e branche de la Loire est l'Arroux, qui se joint à la Bourbince. L'Arroux peut être rendue navigable jusqu'à Autun, et on tient que la Bourbince et la Dheune peuvent communiquer la Loire à la Saône, par l'étang de Long-Pendu (2). On prétend encore qu'il serait possible de faire cette communication de la Loire à la Saône par l'Arconce et l'étang du Rousset.

Pour revenir à la Loire, elle commence à porter bateau à Rouane. Il est certain que, si elle était nettoyée et aidée de canaux et d'écluses, elle en pourrait porter jusque bien près du Puy en Vélay.

Toute la navigation de Loire peut donc s'étendre sur 16 branches principales, compris le lit de cette rivière, et 18 moindres, faisant en tout 33 à 34 rivières qui se peuvent accommoder à la navigation, parmi lesquelles j'estime que la Loire et la Saône se peuvent joindre, et qu'on pourrait venir à bout de communiquer le Cher à la Creuse vers Chenerailles, l'Allier avec le Cher, quelque part vers Bourbon-l'Archambault et Montrond. Il y a aussi quelque apparence qu'on

(1) L'Aron fait partie du canal du Nivernais.

(2) Le canal du centre établit cette communication.

pourrait joindre la Vienne à la Charente vers Brigueil ou Confolans sur la Vienne (1).

Poitou.

Suivant la côte dans le Bas-Poitou, on trouve une petite rivière (2) qui, descendant de Mareuil, se jette dans la mer à St-Benoist, vis à vis l'île de Ré. Elle pourrait être accommodée jusqu'à Mareuil (3).

Saintonge.

Suivant la même côte, on trouve la Sèvre Niortaise, qui se peut accommoder jusqu'à Niort (4). Je tiens que celle-ci pourrait-être amenée par un canal au port de La Rochelle.

(1) Cette grande ligne de jonction, indiquée par Vauban, qui mettrait en communication les ports de Rochefort et de La Rochelle, avec la frontière de l'Est, fait partie des lignes navigables pour l'étude desquelles les Chambres ont voté des fonds en 1837.

(2) Le Lay.

(3) Elle est navigable jusqu'à Mareuil.

(4) La Sèvre Niortaise se remonte jusqu'à Niort ; mais sa navigation a besoin d'être perfectionnée.

Pays d'Aunis.

Suivant toujours la même côte, on trouve la Charente (1), assez belle rivière qui traverse tout l'Angoumois, la Saintonge et partie du pays d'Aunis ; sa navigation peut être remontée jusqu'à Ruffec et Civray, même jusqu'à Charroux (2). Celle-ci reçoit la Boutonne, qui pourrait être remontée jusqu'à St-Jean-d'Angely (3). Il y en a encore une autre plus haut qui pourrait être remontée jusqu'à La Rochefoucauld.

Passant plus outre, on trouve la Seudre, qui est plutôt une baie ou bras de mer qu'une rivière. Elle pourrait être communiquée à la Gironde entre Saujon et Talmont.

Guyenne.

La Garonne et ses branches s'étendent sur partie de la Saintonge, le Périgord, le Limousin, l'Auvergne, la Guyenne, le Querci, le Rouergue, le Languedoc, la Gascogne, les

(1) Il y a un arsenal de marine établi à Rochefort, près l'embouchure de la Charente, qui est considérable. Vaub.

(2) On a beaucoup amélioré la navigation de la Charente, elle s'arrête à Montignac.

(3) La Boutonne a été rendue navigable en 1782.

Comtés de Bigorre, de Couzenans, de Comminges et de Foix.

La fameuse rivière de Gironde se fourche en deux branches au Bec-d'Ambez, savoir la Garonne et la Dordogne, et va se jeter dans la mer près le Pas-des-Anes et le Grau, entre Soulac et Royan, sur une largeur de trois grandes lieues et plus. Elle pousse son flux et reflux jusqu'à Langon d'une part, et de l'autre jusqu'à Libourne et au-dessus. Nous examinerons celle-ci suivant ses branches, comme les précédentes, commençant par la Dordogne, qui porte bateau jusqu'à Bergerac, et le pourrait porter au moyen de canaux et écluses, jusqu'à assez près de la Chaise-Dieu dans la Haute-Auvergne (1).

La première branche de la Dordogne en remontant est la Dronne, qui reçoit l'Isle à Coutras; la première de ces rivières étant accommodée, pourrait porter bateau jusqu'à Aubeterre, et la seconde jusqu'à Périgueux (2).

La 3ᵉ branche de la Dordogne qui est le Vézère, se pourrait accommoder jusqu'à Uzerche (3).

La 4ᵉ qui descend d'Aurillac, se pourrait remonter aux mêmes conditions jusqu'à la Roquebrou.

(1) La Dordogne porte bateau plus loin que Bergerac, jusqu'à Mayronne, et la prolongation de sa navigation aura lieu par la suite au moyen du canal de jonction de la Haute-Dordogne avec la Loire-Supérieure, dont on fait les études.

(2) La rivière d'Isle est livrée à la navigation de Libourne à Périgueux, depuis quelques années. La navigation de la Dronne est l'objet d'études.

(3) Le gouvernement s'occupe de la canalisation de la Vézère.

Voilà la Dordogne et ses branches au nombre de cinq, sans compter plusieurs autres moindres.

La Garonne, que nous considérons ici comme la principale, prend naissance dans les Pyrénées, commence à porter bateau trois lieues au-dessus de Toulouse, reçoit le Tarn à Moissac et le Lot à Aiguillon et plusieurs autres moindres, dont partie se peut accommoder à la navigation. Elle mêle ses eaux à la Dordogne au Bec-d'Ambez où elle change de nom.

La 1re branche de la Garonne, que nous estimons se pouvoir rendre navigable, est le Ciron qui se peut remonter jusqu'à Villandreau. La 2e un peu considérable, qu'on rencontre à droite en remontant la Garonne, est la Losse, qui paraît pouvoir être accommodée à la navigation jusqu'à Montesquiou La 3e est la Bayse, qui peut être remontée jusqu'à Condom, Maserre et Mirande (1). La 4. est le Gers, qui peut être accommodé jusqu'à Lectoure et Auch. La 5e est l'Arrats, qui pourrait être remonté jusqu'à Montfort. La 6e est la Gimone jusqu'à Saramont. La 7e de même côté est la Save, qu'on pourrait remonter jusqu'à Lombes. La 8e branche à gauche du lit de la Garonne est le Dropt, petite rivière qui peut être remontée jusqu'à la Réole, Monsegur et Duras (2)

(1) Cette rivière par sa position centrale est regardée comme une voie d'exploitation d'une grande importance pour les pays qu'elle traverse. Elle a été canalisée, il y a deux siècles, depuis son embouchure jusqu'à Nérac. On travaille à la rendre navigable jusqu'à Condom.

(2) Parmi ces rivières, les 2e 5e 6e et 7e paraissent peu susceptibles

La 9e de même côté est le Lot qui est assez grand, dont la navigation est soutenue jusqu'à Cahors, et pourrait être remontée jusqu'à Entraigues, sur la jonction du Lot et de la Trueyre ; peut-être même que la Trueyre pourrait être remontée jusqu'à Chaudes-Aigues et le Lot jusqu'à Mende (1). La rivière qui descend à Figeac pourrait être remontée jusque là.

La 10e est le Tarn, belle et grande rivière qui a plusieurs branches. Je ne sais pas où il commence à porter bateau, mais je suis persuadé qu'on peut remonter sa navigation jusqu'à Milhaud, au moyen des sas, pertuis et canaux (2). La 1re branche du Tarn est l'Aveyron, qui, descendant de Rodez, passe à Villefranche de Rouergue, St-Antonin, et se joint au Tarn à Montauban. J'estime que sa navigation se pourrait prolonger jusqu'à Rodez. La Viaur est une branche de l'Aveyron, qui se joint à lui à la Guépie ; elle pourrait être accommodée pour la navigation jusqu'à St-Just ou Pampellonne. La 2e branche considérable du Tarn est l'Agout, qui passe à Castres et Lavaur, et qui pourrait se remonter jusqu'à Viviers et peut être jusqu'à Castres. Le Dadou, branche

d'être canalisées. La 1re et la 8e sont l'objet d'études pour y arriver.

(1) Les travaux qui sont entrepris sur le Lot se bornent au perfectionnement de sa navigation jusqu'à Entraigues.

(2) Nous ne saurions partager la conviction de Vauban ; le régime torrentiel de la partie supérieure du Tarn ne se prête pas à une navigation régulière que jusqu'à présent on n'a pas cherché à pousser plus loin que le saut de Sabo, à 9 kilom. au-dessus d'Alby.

de l'Agout, peut être remonté jusqu'à Réalmont. Voilà en quoi consistent le Tarn et les rivières plus considérables qui se rendent dans son lit.

La 11ᵉ branche, à gauche de la Garonne, est le Lers (mort). Celle-ci se confond avec le canal de la communication des mers, qui se jette dans la Garonne au-dessus de Toulouse et fait la 11ᵉ branche de cette grande rivière. Ce canal est une invention du ministère de M. Colbert, et l'une des plus belles choses qui se soient faites en France depuis l'établissement de la monarchie, et qui aurait été la plus belle de l'univers, si on lui eût donné toute la perfection qu'on aurait pu ; ce qui se pouvait, si, au lieu de l'avoir terminé à Toulouse, on l'eût poussé d'une part jusqu'au-dessous de Cadillac, et embouché par choix dans la Garonne en lieu où on eût pu trouver la profondeur de 13 à 14 pieds d'eau, et de l'autre part allongé jusque dans le port de Bouc par les étangs de Thau, de Maguelonne, et le Bourguidou, la petite Robine du Rhône, le grand Rhône et la Crau ; lui donnant 20 toises de large à la superficie de l'eau sur 12, 13 à 14 pieds de profondeur, avec des sas de 22 toises de long sur 5 de large, et des écluses à portes de 30 pieds d'ouverture, pour pouvoir y faire passer des bâtiments ronds de 200, 250 à 300 tonneaux, d'une mer à l'autre sans rompre charge. Ce canal peut encore être mis en cet état, moyennant quoi ce serait la plus belle et la plus utile navigation du royaume en paix et en guerre (1).

(1) Ce projet serait d'une grande dépense. Le canal du midi a été mis en communication avec le port de Bouc, par l'exécution des canaux des Étangs, du canal de la Radelle, du canal d'Aigues-Mortes à Beaucaire, enfin du canal d'Arles à Bouc.

La 12ᵉ branche de la Garonne du côté gauche est le Lers, et la 13ᵉ est l'Arriège, le premier traversant le diocèse de Mirepoix, et l'autre le pays de Foix et l'évêché de Pamiers. Le 1ᵉʳ se pourrait rendre navigable jusqu'à Mirepoix et le 2ᵉ jusqu'à Foix (1).

Pour revenir à la Garonne, j'estime qu'on pourrait prolonger sa navigation jusqu'à St-Bertrand de Comminge, ou du moins jusqu'à la jonction de la Neste (2). Toutes les rivières capables de navigation qui se jettent dans la Garonne, y compris la grande et toutes celles de la Dordogne, sont au nombre de 19, dont il faut ôter celle de Figeac, parce qu'elle est trop près du Tarn, et partant reste à faire état de 18 rivières qui se rassemblent au lit de la Gironde, et se peuvent toutes rendre navigables, qui plus, qui moins loin, sans compter plusieurs autres plus petites dont quelques-unes pourraient s'accommoder.

Reprenant après cela la côte de la mer, suivant et en tirant vers Bayonne, on rencontre le hâvre d'Arcachon, dans lequel se jette une petite rivière appelée Leyre, à qui on pourrait faire porter bateau jusqu'à Belin et au-dessus ; mais je doute que le pays en valût la peine, car il est des plus mau-

M. Dutens fait tous les honneurs du projet de ce dernier canal, si important, à Vauban. (Histoire de la navigation de la France, t. 1, p. 153.)

(1) La navigation de l'Arriège commence à Cintegabelle.

(2) Les travaux entrepris pour le perfectionnement de la navigation de la Haute-Garonne, ne s'étendent que de Toulouse à Cazères où elle commence à avoir lieu.

vais (1). Depuis là jusqu'à l'embouchure de l'Adour, il n'y a que de petits bras de mer, de peu de profondeur, qui s'avancent dans les sapinières des Landes, et beaucoup de lagunes et de laisses de la mer et des pluies, qu'on pourrait communiquer les unes aux autres et les rendre par conséquent capables d'une navigation sûre de Bordeaux à Bayonne, au lieu que par la mer elle est fort dangereuse (2).

L'Adour.

Cette rivière arrose la basse Navarre, le Béarn, le pays des Basques, le comté de Bigorre et partie de la Gascogne. Elle prend sa source dans les Pyrénées, passe à Bagnères, à Tarbes, Maubourguet, Aire, St-Sever, Dax et Bayonne et plusieurs autres lieux moins considérables, et se jette dans la mer à 1 lieue 1/2 au-dessous de cette dernière. Je ne sais pas précisément où elle commence à porter bateau, mais seulement qu'on pourrait lui en faire porter jusqu'à Tarbes (3).

(1) On en juge différemment aujourd'hui depuis que l'on a construit un chemin de fer de Bordeaux à la Teste, et l'on a en 1840 commencé les études de la canalisation de la Leyre.

(2) Deux canaux ont été projetés pour établir cette communication : le canal des grandes Landes et le canal des petites Landes.

(3) La navigation de l'Adour commence à St-Sever. On s'occupe de l'améliorer.

En remontant l'Adour depuis son embouchure, la 1re rivière qu'elle reçoit est la Nive, qui se pourrait remonter jusqu'à St-Jean-Pied-de-Port, si le commerce en valait la dépense; mais comme elle passe par un très-mauvais pays et qu'elle est très-rapide, il y faudrait bien des sas, et je la tiens de peu de commerce hors le bois qu'elle amène en train, qui va à peu de chose (1). La 2e est la rivière de St-Palais, qui se pourrait remonter jusqu'à Bidache et Gramont si elle en valait la peine (2). La 3e et la 4e sont les deux de Pau et d'Oleron, qui toutes deux se peuvent rendre navigables, l'une jusqu'à Pau et même jusqu'à Lourde, et l'autre jusqu'à Oleron (3). Toutes deux ont assez d'eau, mais elles sont fort pierreuses et très-rapides. C'est pourquoi, supposé que le commerce en valût la dépense, il faudrait faire cette navigation par des canaux pris à côté et coupés de quantité de sas et de pertuis. La 5e branche de l'Adour est la Midouze, qui passe à Mont-de-Marsan et à Tartas. Je crois que celle-ci se pourrait remonter jusqu'au dit Mont-de-Marsan (4). Ainsi l'Adour et toutes les rivières qui se joignent à lui et

(1) La navigation de la Nive commence à six kilom. au-dessus de Cambo.

(2) La Bidouze ou rivière de St-Palais est navigable pour de petits bateaux, à partir de Came, au-dessus de Bidache.

(3) Le gave de Pau est navigable sur 10 kilom. de longueur, commençant à Peyrehorade.

(4) On travaille à perfectionner la navigation de la Midouze, pour pouvoir la remonter sans obstacle jusqu'à Mont-de-Marsan.

qui se peuvent accommoder à la navigation, sont au nombre de six, dont il se peut que partie n'en vaudrait pas la peine, mais on a ici égard à la possibilité seulement.

Roussillon, Languedoc et Provence.

Passant de la mer océane à la Méditerranée, à commencer depuis Collioure, en continuant la côte jusqu'à Antibes, la 1^{re} rivière un peu raisonnable qu'on rencontre est celle de la Tet, qui passe à Perpignan et se peut rendre navigable par un canal avec des sas, depuis cette ville jusqu'à Canet.

La 2^e est l'Aude, qui prenant sa source dans les Pyrénées, traverse les diocèses d'Alet, de Carcassonne et de Narbonne. Elle ne porte que de fort petits bateaux, et malaisément, depuis Narbonne jusqu'à la Nouvelle, parce qu'elle est fort rapide et a peu de fond ; mais elle a assez d'eau pour en pouvoir porter jusqu'à Carcassonne, même jusqu'à Limoux, en prenant des canaux à côté. Il est vrai que le canal de la communication des mers qui passe à demi-lieue de Carcassonne, peut suppléer en son défaut en tirant une branche de cette ville (1), et qu'on peut aussi faire une communication de Narbonne au canal. Celle-ci avait été proposée et approuvée il n'y a pas longtemps. Il faudrait en ce cas accommoder la

1) Depuis 1777, le canal du midi, par suite d'un changement apporté à son tracé, passe sous les murs de Carcassonne.

Robine de Narbonne à la Nouvelle, parce qu'elle n'est ni assez large ni assez profonde, et même le grau n'en vaut rien (1).

On peut aussi faire une navigation depuis l'étang de Sigean jusqu'à l'étang de Salces, passant par celui de la Palme, et depuis l'étang de Salces par un canal jusqu'à St-Laurent, même jusqu'à Rivesaltes en se servant des eaux de la Gly par un canal.

J'estime que la rivière d'Orb qui passe à Beziers se pourrait rendre navigable jusqu'à la Voute, peut-être jusqu'à St-Pons; que celle de l'Hérault qui passe à Pezenas et Agde se pourrait rendre telle jusque près de Clermont de Lodève, peut-être jusqu'à Lodève même (2); la Robine de Montpellier jusqu'au bas de Montpellier, le Vidourle jusqu'à Sommières et le Vistre jusqu'à Nismes.

Le Rhône.

Arrose par lui ou ses branches les deux Bourgognes, le Dauphiné et la Provence, partie du Languedoc, le Lyonnais, Beaujolais, Vivarais, etc.

(1) Ces projets de Vauban, qui avaient été approuvés de son temps, sont aujourd'hui exécutés.

(2) La navigation de l'Hérault a peu d'étendue; elle commence à Bessan; mais on étudie les projets pour la pousser jusqu'à Gignac, qui est encore loin du point indiqué par Vauban.

Le Rhône est l'une des quatre grandes rivières du royaume et la plus rapide de toutes, qui prend sa source dans les Alpes, au pied des monts de la Fourche et de St-Gothard, descend à Sion, passe à Martigny et St-Maurice, et chemin faisant ramasse quantité de ruisseaux et petites rivières dont il se grossit ; après quoi il se jette déjà gros dans le lac de Genève, qu'il traverse de bout en bout et en sort par Genève même ; de là il traverse partie du duché de Genevois, où il s'enfonce si fort dans les rochers, qu'on le perd presque de vue, et devient si étroit qu'un bon sauteur pourrait le franchir ; puis sortant de ces embarras, il se remontre tout entier, et séparant la Bresse de la Savoie, il devient navigable vers Seyssel pour de très-médiocres bateaux ; de là, continuant son cours, il reçoit l'Ain à Cremieu, et la Saône à Lyon, qui le grossit de plus de moitié ; de là, continuant son cours, il passe à Vienne, reçoit l'Isère à Cornas, passe à Valence, de là à Viviers, au pont St-Esprit et à Avignon où il reçoit la Durance et le Gardon un peu au-dessous ; après quoi il descend à Arles et se jette dans la mer par deux principales embouchures qui se subdivisent en plusieurs graus changeants, dangereux et difficiles pour les barques.

En remontant le Rhône, la première branche qui se rencontre à sa droite est la Craponne, canal fait de main d'homme qui ne sert qu'à des arrosements, mais qui se pourrait rendre navigable si le commerce du pays en valait la peine. La 2ᵉ à gauche est le Gardon, qui se pourrait rendre navigable jusqu'à Anduse.

La 3ᵉ est la Durance, grande rivière qui voiture beaucoup d'eau, mais qui n'est navigable que pour quelques flottes de bois, parce qu'elle est très-impétueuse et désordonnée, dérangeant son lit à toutes les crues, sapant ses bords et gâtant

beaucoup de pays. Avec tout cela, si celui qu'elle traverse en valait la peine, il ne serait pas impossible de la rendre navigable depuis Embrun en bas, en tirant un canal à côté, soutenu par quantité de sas et d'écluses, mais le commerce n'en vaudrait pas la dépense. Elle a pour branches. 1° le Verdon, qui se pourrait accommoder jusqu'à Castellane; 2° la Bleonne qui descend de Digne; 3° la Buech, qui tombe de la gauche à Sisteron; 4° l'Ubaye, qui vient de Barcelonnette, et quelques autres qui ont assez d'eau, mais qui sont si rapides et traversent de si mauvais pays que le profit qu'on tirerait de leur navigation n'en pourrait jamais valoir la dépense.

La 4ᵉ branche du Rhône est l'Isère, assez grande et belle rivière, mais dont la navigation est dangereuse à cause des rochers. Elle descend de la Savoie, passe à Montmélian, et près du fort Barraux, à Grenoble, à Romans et à plusieurs gros bourgs avant de se jeter dans le Rhône. Elle commence à porter bateau dès Montmélian et a pour branches principales le Drac, qui ne vaut rien, parce qu'il a trop de rapidité et charrie une infinité de cailloux, à joindre que le pays où il passe ne porte pas de quoi faire un commerce qui mérite la dépense de sa navigation. Elle a encore l'Arc, qui prend sa source au pied du mont Iseran et traverse toute la Maurienne. Celle-ci est trop rapide et passe par un mauvais pays, plein de pierres, qui n'est pas à nous.

La 5ᵉ branche du Rhône est la Saône, belle et grande rivière, qui traverse un très-bon pays, gras, fertile, prend sa source au pied des montagnes des Vosges, près de Darnay, bourg du duché de Lorraine, commence à porter bateau à Port-sur-Saône, passe à Gray, Auxonne, St-Jean-de-Losne Verdun, Châlons, Tournus, Mâcon, Belleville, Villefranche, et Lyon, où elle se joint au Rhône. Sa navigation pourrait

être prolongée jusqu'à 6 lieues au-dessus de Port-sur-Saône, si elle était aidée (1) Elle a pour branches, en la remontant depuis Lyon :

1º Le Doubs qui traverse le comté de Bourgogne par sa longueur et passe à Besançon, Dôle et Baume-les-Nonains, villes principales de cette province. Il se pourrait rendre très-navigable depuis la Saône jusqu'à Mandeure (2). Le Doubs a beaucoup d'eau et a pour branches 1º la Loue, fort rapide, mais qu'on pourrait rendre navigable jusqu'à Quingey; 2º l'Allaine, qui, descendant de Grand-Villars et du comté de Férette, passe à Montbéliard, où tombe aussi la Savoureuse, qui descend de Belfort et se pourrait rendre navigable jusque là.

La 2ᵉ branche de la Saône est l'Oignon, qui se pourrait rendre navigable jusqu'à Montboson, même jusqu'à l'abbaye de Lure.

La 3ᵉ est la Lanterne, qui la joint à Conflandey, une grande lieue au-dessus de Port-sur-Saône, dont la navigation pourrait être accommodée pour 4 ou 5 lieues au-dessus.

Au côté gauche de la Saône, du côté du Beaujolais, Maconnais et Dijonnais, il y a 4 petites rivières qui font autant de branches, qui ne sont pas à mépriser, savoir 1º la Grône, à qui on pourrait faire porter bateau jusqu'à Cluny; 2º la

(1) La navigation de la Saône exige beaucoup d'améliorations qui s'exécutent; elle ne commence qu'à Gray; mais des travaux sont entrepris pour la pousser jusqu'à Port-sur-Saône.

(2) Le Doubs fait partie du canal du Rhône au Rhin sur l'étendue indiquée par Vauban, à peu de chose près.

Dheune, qui descend de l'étang de Longpendu d'un côté, (et la Bourbince de l'autre), ce qui fait croire qu'on pourrait faire une communication par là, de la Loire à la Saône (1); 3° l'Ouche, qui descend de Chateauneuf et Comarain et passe à Dijon, qui pourrait facilement se rendre navigable jusqu'à son embouchure dans la Saône (2); 4° la Tille, qui vient du Val-de-Suzon, se pourrait remonter jusqu'à Beyre. Toutes ces petites rivières se peuvent fort bien accommoder à la navigation.

Il y a encore une 8ᵉ branche de la Saône, qui descend de Faucogney et passe à Luxeuil et Conflandey, appelée Angronne (3), dans le comté de Bourgogne; elle pourrait se rendre navigable jusqu'à Luxeuil, et une 9ᵉ appelée la Seille, qui descend de Bletterand, passe à Louhans, se jette dans la Saône au-dessous de Tournus, et qui peut être remontée jusqu'à Louhans (4).

Ce sont toutes les branches de la Saône qui méritent d'être comptées pour pouvoir devenir navigables.

La 6ᵉ branche du Rhône est l'Ain, qui prend sa source dans les montagnes du comté de Bourgogne, vers Noseroy et traverse toute la Bresse. Il est rapide, en quelques en-

(1) Cette communication est le canal du Centre.

(2) Le canal de Bourgogne suit la vallée de l'Ouche.

(3) D'après la carte hydrographique de M. Dubrena, la petite rivière qui passe à Luxeuil est le Breuchin, et l'Angronne vient de Plombières.

(4) La Seille est canalisée depuis son embouchure jusqu'à Louhans. Aux neuf affluents de la Saône, mentionnés par Vauban, nous en ajouterons un dixième, la Reyssouse, qui peut être remontée jusqu'à Pont-de-Vaux.

droits fort serré, mais qui n'empêcherait pas qu'on ne le pût très-bien rendre navigable jusque vers Château-Châlon (1).

Voilà à peu près toutes les rivières qui tombent dans le Rhône, au nombre de 21, tant grandes que petites, qui se pourraient accommoder à la navigation.

Reprenant ensuite la côte de Provence depuis l'embouchure du Rhône en tirant du couchant au levant, on trouve les étangs de Martigues, où tombe la petite rivière de l'Arc, qui descend d'Aix et qui se pourrait rendre navigable pour des allèges jusque là. Après quoi je ne vois plus que la rivière d'Argens dont la navigation se pourrait peut-être remonter jusqu'à Lorgues ou près de là. A l'égard du Var, quoique bonne partie passe sur les terres du roi, il est si fou et si gueux que le profit qu'on en pourrait espérer n'égalerait pas la centième partie de la dépense qu'il y faudrait faire pour le rendre navigable.

Voilà le tour de la mer achevé. Venons présentement à la frontière de terre.

Alsace.

La province d'Alsace comprend le Suntgaw, les bailliages de Berncastel et de Ghermersheim, les dix villes impériales, la seigneurie de Strasbourg, le Landgraviat d'Alsace et les terres de la noblesse immédiate.

(1) La navigation de l'Ain, entièrement descendante, a lieu à partir de la Chartreuse de Vaucluse, près de Moirans.

Il est premièrement certain que si on prenait soin de bien défricher la rivière d'Ill, il serait facile de lui faire porter bateau depuis Altkirch jusqu'à son embouchure dans le Rhin, au lieu qu'elle ne commence à en porter de fort petits que depuis une demi-lieue au-dessous de Colmar en bas. Cette rivière est fort encombrée et absolument négligée (1).

Bien que le Rhin porte bateau dans toute l'Alsace, ils sont tous fort médiocres, et sa navigation changeante et continuellement embarrassée d'arbres, est très-dangereuse. D'ailleurs elle est mitoyenne entre nous et ceux qui pourraient devenir nos ennemis. C'est pourquoi il vaudrait mieux faire un canal à côté, coupé de sas et d'écluses, qui pourrait commencer à la sortie de l'avant-fossé de Huningue, et continuer jusqu'à Strasbourg, en l'aidant et entretenant par les bras collatéraux qui s'écartent du Rhin, qui en beaucoup d'endroits pourraient faire partie de son lit.

La Brusche, qui est déjà navigable jusqu'à Daschstein, pourrait se remonter jusqu'à Molsheim; la Sohr depuis le Rhin jusqu'à Saverne; la Moder jusqu'à Haguenau et Pfaffenhofen; le Surbach jusqu'à Werdt; la Lauter jusqu'à Weissembourg, et la Queich jusqu'à Landau (2).

(1) Le canal du Rhône au Rhin tient lieu en Alsace de la rivière d'Ill.

(2) Ces rivières, très-petites, paraissent peu susceptibles d'être canalisées. Nous sommes surpris que Vauban ne fasse pas ici mention du canal de la Brusche et de celui de la Queich, qui ont été tous deux exécutés par ses soins; le premier, en 1682, pour la construction de la citadelle de Strasbourg; le second, en 1688, pour la construction de Landau. Le canal de la Brusche,

Outre ce que dessus, on peut tirer un canal de Strasbourg jusqu'à l'extrémité de la Basse-Alsace, en côtoyant le Rhin à demi-lieue ou une lieue près, chose qui servirait à la voiture des bois de la forêt d'Haguenau et Lauterbourg, porterait et rapporterait les besoins du pays, des places et des armées en sûreté; il n'y aurait qu'à le déboucher et communiquer dans les grosses rivières traversantes, et le terminer dans la Queich à Ghermersheim (1).

De l'heure que j'écris ceci, il se fait un canal de navigation, qui traverse l'Alsace depuis le Neufbrisach jusqu'à la Montagne, qui aura cinq bonnes lieues de longueur, passant par dessus la rivière d'Ill, sans y entrer, qui doit servir au transport des matériaux nécessaires à la construction de cette place et au commerce du pays. On espère qu'il sera en navigation vers la fin de juillet 1699 (2).

qui a 20 kilomètres de longueur, servait encore il y a peu d'années, à la navigation. Il offre sur sur sa rive droite une position militaire avantageuse, que le maréchal de Coigny occupa fort à propos dans le mois d'octobre 1744.

La Moder, qui passe à Haguenau, était navigable en 1687. Les mémoires de cette époque nous apprennent que les matériaux provenant de la démolition de Haguenau, furent transportés par eau au fort Louis, alors en construction, au moyen de bateaux qui descendaient la Moder jusqu'à Drusenheim, et là, entraient dans le Rhin.

(1) Il y a sur la rive gauche du Rhin, entre Strasbourg et Seltz, quelques traces d'un canal latéral, qui paraît avoir été projeté dans l'intention indiquée par Vauban.

(2) Ce canal ne sert plus qu'à procurer l'eau nécessaire au service de la garnison de Neufbrisach.

Le pays est si plat dans la plaine d'Alsace, et les eaux si abondantes, qu'on peut y entreprendre telle navigation qu'on voudra pour l'usage et l'utilité de ce pays, qui a besoin d'être mieux cultivé et plus soigné qu'il ne paraît l'avoir été jusqu'à présent.

Lorraine, Evêchés, et partie du Duché de Bar.

La Sarre se pourrait accommoder depuis son embouchure en Moselle, jusqu'à Bouquenon, et même jusqu'à Sarrebourg (1).

La Bliese, branche de la Sarre, qui s'y jette près des Deux-Ponts, se pourrait aussi fort bien accommoder jusqu'aux Deux-Ponts; mais le pays par où elle passe n'est pas à nous.

La Seille, qui traverse partie de la Lorraine et de l'évêché de Metz, peut être rendue navigable depuis Metz jusqu'à Marsal, même jusqu'à Dieuze, avec grande utilité (2).

Le Chiers se peut rendre navigable depuis Longwy jusqu'à la Meuse.

(1) La partie inférieure du cours de la Sarre n'est malheureusement plus à la France depuis 1815, à partir de Sarguemines.

(2) Il est depuis longtemps question de ce projet par rapport aux salines de Dieuze. Le maréchal de Vauban ne fait pas mention de la Moselle, écrivant à une époque où la Lorraine n'appartenait pas à la France.

La navigation de la Sambre se peut aussi prolonger de Maubeuge à Landrecies. On prétend même qu'elle se peut joindre à l'Oise (1).

Flandre, Artois, Hainaut, Cambresis et pays conquis; pour la deuxième fois (2)

La navigation de l'Escaut se peut remonter jusqu'à Cambrai par un canal. Ledit Escaut se peut communiquer par un canal de Tournai à Lille, à la Deule, et de là à la Lys. La Lys se peut communiquer à la rivière d'Aa par le Neufossé, en prenant de quoi nourrir le bassin supérieur à 2 lieues au-dessus de la rivière d'Aa. La rivière d'Aa se peut communiquer, 1° à Dunkerque, par la Colme, faisant un bout de canal avec un sas à la porte de Bergues, pour faire une entrée indépendamment de la Colme dans le canal de

(1) La canalisation de la Sambre et sa jonction avec l'Oise sont des travaux en cours d'exécution et très-avancés.

(2) Tout ceci est une répétition de ce qui a été dit au commencement de ce chapitre, faite exprès à cause de l'importance de cette navigation, dont tout le bonheur de ce pays-ci dépend, et sans quoi même il est sûr qu'on le verra bientôt tomber. (Vauban).

Tout ce que Vauban propose ici pour la deuxième fois, est à l'exception du canal de Lille à Tournai à peu près exécuté.

Dunkerque ; 2° à Gravelines, en rehaussant les bords de l'Aa, et faisant un sas à Watten, après que l'écluse de Gravelines sera achevée, réglant les bords du chenal qui descend à la mer de fascinages pour faciliter le courant des marées et y conserver de la profondeur ; 3° à Calais par le canal d'Hennuin, en l'ouvrant jusqu'à la rivière d'Aa, l'élargissant et le soutenant après par un sas ou deux. On pourrait mettre jusqu'à 7, 8 ou 9 pieds d'eau dans la communication de Lille à Dunkerque en diguant la Lys et les autres rivières.

RÉSUMÉ.

Voilà à peu près le nombre des rivières de ce royaume qu'on peut rendre navigables, soit en prolongeant la navigation de celles qui le sont de leur fond, mais faibles, ou en rendant totalement navigables celles qui ne le sont point du tout, ou en faisant de nouveaux canaux à travers les pays pour communiquer la navigation des rivières les unes aux autres.

Toutes ces rivières sont au nombre d'environ 190, tout compris, parmi lesquelles il s'en trouvera qui pourront devenir navigables pour toute l'année, d'autres pour dix mois, d'autres pour huit, d'autres pour six et d'autres pour quatre ou cinq, et enfin d'autres pour trois ou quatre seulement ; ce qui ne laisserait pas d'être très-utile pour les pays où ces navigations seront praticables. Il est bien sûr que, si elles pouvaient avoir lieu, le royaume augmenterait considérablement ses revenus, et le débit de ses denrées deviendrait tout autre qu'il n'est, notamment si on affranchissait la navigation. On ne saurait donc disconvenir que cela ne fût

bon et très-excellent; mais la question est de le mettre en exécution, c'est la difficulté qu'on peut objecter, et qui effectivement en serait une, s'y on s'y prenait tout-à-coup, et que dès à présent on voulût tout embrasser. Il est bien sûr même qu'on n'en viendrait pas à bout, les peuples sont trop pauvres et le roi trop endetté. Mais si la dîme royale, telle qu'elle a été proposée par les mémoires précédents, pouvait avoir lieu, qu'elle fût une fois bien établie, les peuples soulagés et les dettes de l'état acquittées (chose qui arriverait dans peu), pour lors les pays se raccommoderaient, et ce qui paraît impossible deviendrait aisé. En s'y prenant peu à peu et avec ordre, pour peu que le roi s'y affectionnât et qu'il y mît du sien, on verrait bientôt la navigation des principales rivières s'accroître et se prolonger du côté des sources, et s'étendre après dans les principales branches, et de là passer dans les moindres sitôt qu'on s'apercevrait des commodités que la navigation apporte, qui serait un puissant motif pour exciter ceux qui seraient à portée de se les procurer, qui ne manqueraient pas à même temps d'en rechercher les moyens et d'entrer dans tout ce qui leur paraîtrait possible pour s'attirer ces avantages; d'où s'ensuivrait le plus grand bien qui pût jamais arriver à ce royaume, par le débit aisé de ses denrées, qui en procurerait un accroissement considérable, et par conséquent augmentation de bien et de commodités et une très-grande facilité aux provinces de s'entresecourir les unes les autres dans les chères années et dans les temps de guerre.

DES ARROSEMENTS DES RIVIERES.

Après avoir expliqué les rivières de ce royaume que l'on pourrait rendre navigables, j'ai cru y pouvoir ajouter un chapitre concernant les arrosements des terres, tels à peu près qu'ils se pratiquent en Dauphiné, Provence, Roussillon et dans le comtat d'Avignon. Ce sont de ma connaissance les provinces de ce royaume qui les emploient le mieux et qui s'en trouvent bien. Je sais que la plupart des particuliers arrosent leurs prés par tout pays ; ce n'est pas de ceux-là dont je veux parler, mais de ceux qui s'entretiennent par une ou plusieurs paroisses associées pour cela ; ce qui se fait par le moyen des eaux prises dans les hauts des rivières que l'on détourne avec des rigoles soutenues et conduites par les penchants des coteaux, le long desquels on diminue la pente des eaux d'un quart, d'un tiers, de la moitié ou des trois quarts plus ou moins, cela de leur lit naturel ; moyennant quoi elles se soutiennent sur de plus grandes élévations à mesure qu'elles font chemin et qu'elles s'éloignent de leur prise ; en sorte que si, par exemple, une rivière ou gros ruisseau est trouvée d'un pouce de pente dans son lit naturel par toise courante, on pourra en détacher une partie par une rigole, dans laquelle on réduira cette pente à la moitié, au quart, au cinquième, au sixième, même à la douzième partie, et pour lors, si on prend ce dernier, le lit naturel continuant sa pente ordinaire, se trouvera, à 100 toises de

la prise, plus bas de 91 pouces, 8 lignes que le ruisseau de la rigole à pareille distance; à 200 toises de la prise, il sera de 15 pieds, 3 pouces, 4 lignes plus bas, à 400 toises de 30 pieds, 6 pouces, 8 lignes, à 800 toises de 61 pieds, 1 pouce, 4 lignes, et à 1600 toises de la prise, de 122 pieds, 2 pouces 8 lignes. Réduisant les pouces en toises par l'avenir, et laissant là les lignes, nous continuerons à dire que, si on continue la rigole jusqu'à 3200 toises, il y aura 40 toises, 4 pieds, 5 pouces de différence, si à 6400 toises il y aura 81 toises, 3 pieds, 8 pouces : que si cela s'étend jusqu'à 25600 toises ou dix lieues de pays, la différence sera de 325 toises, le tout mesuré à plomb; ce qui ferait une grande élévation. Après quoi, si la rivière ou ruisseau est fort abondant, il n'y aura plus qu'à bien examiner quel pays on en peut arroser, et la conduisant par les coteaux plus commodes à une lieue, 2 lieues, 4, 6, 8, 10, voire 12 et 15, c'est-à-dire tant qu'on voudra. Mais il faut à même temps faire son compte d'agrandir la rigole à proportion du chemin qu'on lui fera faire et de la pente qu'on lui donnera. Car il se faut toujours souvenir que l'eau augmente de volume à proportion de la pente qu'on lui ôte, et que si, par exemple, on diminue sa pente de la dixième partie, elle ira un dixième de fois moins vite, mais elle augmentera son volume ordinaire d'un dixième; c'est pourquoi il lui faudra un lit d'un dixième, plus grand. Moyennant quoi, elle voiturera toujours même quantité d'eau dans les mêmes temps, et c'est à quoi on doit bien prendre garde, afin de ne s'en pas attirer plus qu'on n'en veut, comme aussi de n'en pas manquer. Il y a plusieurs choses à observer dans les arrosements, bonnes à savoir, telles à peu près que les suivantes :

1° De tenir pour certain que tout pays a besoin d'arrosements, en quelque situation qu'il puisse être, par la raison

que les pluies ne sont pas de commande; que tantôt elles viennent tôt, tantôt tard, et souvent mal à propos; de sorte qu'il arrive beaucoup de désordre dans la nature par le défaut du trop ou trop peu de pluies. On ne saurait remédier au premier, mais très bien au dernier, par le moyen des arrosements, auquel cas c'est rémédier à la moitié du mal, qui est toujours beaucoup.

2° Il n'y a guère de pays plus froid ni plus sujet aux humidités que le Haut-Dauphiné, la Savoie et la Haute-Provence, parce qu'ils sont remplis de hautes montagnes chargées de neige la plupart de l'année, contre lesquelles presque toutes les nuées d'été vont se rompre et répandre, et où les hivers, avec leurs rigueurs, durent constamment de six à sept mois; cependant il n'y a point de pays où on arrose tant et avec tant d'adresse et tant d'industrie que dans ceux-là. Aussi n'y trouve-t-on pas une pièce de terre, grande comme la main, qui ne s'en sente.

3° Il n'y a rien d'inutile dans les pays arrosés, et on exige de la terre tout ce que l'art et la nature lui peuvent faire produire. Au contraire, rien de plus plat que le pays des environs de Furnes, Dunkerque, Bergues, Bourbourg, Gravelines et Calais, qui sont pour l'ordinaire pleins d'eau et marécageux. Cependant, dans les grandes sécheresses, ils remplissent leurs watergans, afin d'arroser et rafraîchir leurs terres par transpiration, sans quoi elles souffriraient trop. Que si ces deux espèces de terroirs, si différents entre eux, ont besoin d'arrosement, on peut hardiment conclure qu'il n'y a point de pays où il ne soit nécessaire et utile.

4° Il n'y a rien de plus utile que de pouvoir convertir les terres labourables en prés, et les prés en terres. Cela est si rai que les Dauphinois appellent cette conversion *la pierre ilosophale*, et avec raison; car il est certain que, quand

on peut convertir une pièce de terre, lasse de porter du blé, en prairie, elle devient très-bonne, supposé qu'on la puisse arroser ; et que quand la terre de ces prés commence à se mousser, qui est signe qu'elle se lasse, la remettant en labour quatre ou cinq ans durant, elle portera du blé à verser. Il n'y a point de doute que ces changements ne contribuent à l'amélioration des terres, attendu que cela donnerait moyen d'avoir beaucoup plus de bestiaux, qui, par leur accroissement, profiteraient considérablement au maître par leur laitage, à la nourriture des censiers et de leurs familles, et par l'abondance de leurs fumiers à l'engrais des terres, qui est un moyen sûr de les faire valoir et de les doubler de prix. Nous en avons une preuve convaincante en Roussillon, où le prix du dédommagement des terres occupées par la fortification a été estimé et payé sur ce pied à 400 livres le mine, qui a environ 1600 toises carrées de terre arrosée, et celui des terres non arrosées 200 livres, ce qui prouve la différence qu'il y a des unes aux autres. On ne doit pas douter que la même chose ne se pratique ailleurs, et que toutes les terres, qui peuvent être arrosées à propos, ne portent incomparablement plus que celles qui ne le sont que des eaux du ciel. La question est de bien juger des pays qui peuvent être arrosés, de l'étendue qu'on peut donner aux arrosements, des moyens d'arroser, des temps propres à cela et de la conduite qu'il y faut tenir.

Le premier est très aisé à découvrir, puisqu'il est facile de juger de la pente des pays et de s'en assurer par le moyen des niveaux.

Le deuxième n'est pas moins facile, puisqu'il n'y a qu'à ouvrir les yeux et continuer les nivellements qui feront voir d'une manière infaillible si les pays haussent ou baissent,

et à prendre le chemin qu'on pourra faire tenir aux rigoles en continuant les pentes qu'on aura prises.

Le troisième consiste au moyen d'arroser, pour lequel il suffit de s'assurer de la quantité du pays qui peut l'être, et voir après ceux qui en peuvent profiter et les faire convenir de ce que chacun d'eux doit contribuer pour le dédommagement des terres occupées par les rigoles, à proportion de la quantité des terres qui pourraient être arrosées, pour lesquelles payer on pourra aussi convenir du prix imposé sur chaque arpent de terre qui en sera arrosé; sur quoi et sur l'établissement de ces arrosements il sera bon de faire intervenir l'autorité du roi, sans quoi les paroisses auront peine à convenir.

Le quatrième doit consister en l'établissement d'une bonne police pour la distribution des eaux, qui réglera le temps qu'il faudra les donner et celui que chacun pourra les garder. Cette police est déjà établie dans la plupart des lieux d'arrosement, à laquelle on pourra ajouter et retrancher ce qui sera jugé à propos. Il me reste sur cela à dire que les rigoles dont on se servira doivent s'accommoder à la figure des pays et au tortillement sinueux que le soutien des niveaux, assujetti à la pente des terrains par où elles passent, peut exiger.

5º Préparer la superficie des terres qu'on voudra arroser, de manière que les eaux se puissent conduire partout; bien régler les bords des rigoles, ménager les branches et petites prises nécessaires aux héritages, de manière qu'elles soient aisées à ouvrir et à fermer. Le mieux serait d'y faire de petites buses afin que personne ne prît plus qu'il n'en faut.

6º Quand il ne s'agira que de leur faire faire une demi-lieue de chemin sur une médiocre largeur d'arrosement, il suffit de leur donner une toise de large; s'il est question

suffira de leur donner une demi-toise de large, et une toise s'il est question d'une lieue; deux toises, si de deux, trois, s'il s'agissait de trois, et ainsi des autres à proportion, sur un pied et demi à deux pieds de profondeur, rehaussant leurs bords à peu près d'autant. On y pourra faire de petites écluses d'espace en espace, même en tirer plusieurs branches et autres rigoles moindres pour en faciliter les distributions, çà et là, dont la largeur et la profondeur seront toujours proportionnées à la longueur qu'on voudra leur donner.

Il serait bon d'en commencer la prise par étangs faits exprès, tirant l'eau à l'extrémité des chaussées par des déchargeoirs, qui pourront la distribuer des deux côtés. On peut même y faire de petites bondes qui ne serviront qu'à cela, lesquelles seront prises quatre à cinq pieds plus bas que les décharges ordinaires, afin d'avoir de quoi fournir en tout temps. Ces étangs seront utiles de plusieurs manières, 1º pour l'ordinaire, qui est la pêche du poisson; 2º pour l'élévation qu'ils ajouteraient à celle de la prise d'eau, et 3º à l'amortissement de la trop grande crudité de l'eau qui, souvent, nuit aux lieux qui en sont arrosés. Celle-ci est la plus utile de toutes, et je tiens même qu'on ferait très bien de faire passer les rigoles par plusieurs étangs, supposé que le pays s'y accommodât, parce que l'eau s'adoucirait de plus en plus et achèverait de se préparer et rendre excellente pour les arrosements; car il est à remarquer qu'il s'y trouve beaucoup d'eaux qu'on n'y croit pas propres; ce qui ne provient que de ce qu'elles sont trop froides ou données mal à propos et en trop grande abondance; l'un et l'autre se peuvent très bien corriger. Au surplus, il n'y a point de terrain, tout aride et caillouteux qu'il puisse être, qui ne pût s'améliorer par les arrosements, et si on en excepte le sommet des mon-

tagnes, il n'y en a guère qui ne se pût arroser, soit en prenant les eaux de près ou de loin, ce qui procurerait un bien immense aux pays où cela pourrait être pratiqué.

DES MARAIS.

Il y a beaucoup de marais qui se pourraient dessécher, notamment à l'embouchure des rivières, où il se fait beaucoup de laisses de la mer, qui sont ordinairement négligées parce qu'il y faut faire de la dépense. Dans le Cotentin, vers Carentan, Saint-Sauveur et Pont-l'Abbé, il y a de grands marais qui deviendraient d'excellents pâturages, s'ils n'étaient pas noyés comme ils sont. Dans les évêchés d'Avranches et de Dol, il y en a une grande étendue. Plusieurs endroits le long de la côte de Picardie, Normandie et de Bretagne, aux environs de l'embouchure de la Vilaine et de la Loire, idem le long de la côte de Poitou et de Saintonge, dans le pays de Médoc et des Landes, toute la côte maritime du Languedoc et plusieurs autres endroits dans le dedans du royaume sont en marais dont on pourrait faire d'excellentes terres (1).

(1) Beaucoup de travaux de dessèchement ont été entrepris par des compagnies et quelques-uns par le gouvernement. Il sera trop long d'en rendre compte. **A.**

DES CHEMINS.

Les chemins sont fort négligés dans le royaume, ce qui nuit beaucoup au commerce. C'est encore une des parties qui ont le plus besoin d'une réparation. Elle doit consister, 1° à dessécher, relever et affermir tous les grands chemins royaux qui en peuvent avoir besoin, ce qui se fait en pavant effectivement ceux qui ne se peuvent affermir autrement; tenant les autres secs par des fossés à droite et à gauche, et des égouts, et affermissant et soutenant les chaussées étroites par des murs, des cailloutages et pierrailles, des bois et fascines, où il y en a en abondance, et en tenant les chaussées élevées; entretenant les ponts, en en faisant où ils sont nécessaires et où il n'y en a point; en comblant les ravins et abandonnant les vieux chemins trop enfoncés pour en faire de nouveaux, coupés dans les pentes des montagnes; adoucissant ceux qui sont trop raides, et ne souffrant pas qu'il s'en fasse au hasard, mais les régler judicieusement, et les rendre et entretenir bien roulants et commerçables en tout temps, afin que les allants et venants ne soient pas forcés à s'en écarter pour éviter les mauvais pas et se jeter à droite et à gauche, comme l'on fait, où on gâte beaucoup de blé.

La largeur des chemins royaux doit être ordinairement de quarante pieds; les autres, qui servent à la communication d'un lieu à l'autre, sont pour l'ordinaire de dix, quinze à vingt pieds dans les bons pays; dans les mauvais ils ont quelquefois plus de quarante toises de large, parce qu'on ne se soucie pas des terres. S'ils étaient bien accommodés et

entretenus, et qu'ils fussent bons et commerçables, on en gâterait bien moins, et le commerce en irait mieux. Il y a beaucoup de parties dans les chemins qui ne se peuvent accommoder qu'aux dépens du roi, et beaucoup d'autres qui le devraient être par les communautés, chaque paroisse pour soi. Il ne faudrait que tenir la main, et c'est ce qui serait aisé si la levée des revenus du roi était une fois mieux réglée, et que les choses fussent réduites dans l'ordre proposé en ce mémoire.

DES BOIS.

Je ne puis m'empêcher de dire que les bois qui font une des plus considérables parties des revenus de ce royaume, le plus net, et dont il est absolument impossible de se pouvoir passer, ont été très mal ménagés depuis quelque temps. Les ordonnances, qui d'ailleurs sont belles et bonnes, ayant été négligées, chacun a coupé ses bois comme il l'a entendu, et la noblesse, s'étant engagée à beaucoup de folles dépenses, a été obligée à la coupe de toutes ses futaies, ce qui s'est fait sans ménagement et sans conduite; d'où s'ensuit aujourd'hui que tout ce qui s'appelle bois à bâtir est extrêmement rare. C'est pourquoi il est d'une nécessité très pressante de réhabiliter les forêts et de réveiller la vigueur des ordonnances. La quantité des bâtiments de mer que l'on a faits a aussi considérablement diminué les bois; c'est pourquoi il serait très nécessaire d'examiner la consommation annuelle qui s'en fait sur les ports, soit pour bâtir des navires, faire des radoubs, entretenir les quais et jetées, faire les bâtiments servant à la marine. La même chose aux places de guerre qui en consomment beaucoup en bâtiments de casernes, d'arsenaux, de magasins, portes, ponts-levis et palissades; et de tout cela en faire des états comme de consommation extraordinaire, et les comparer à la coupe des forêts du roi sur le pied de 140 ou 150 ans, et non plus ni moins, parce que ce n'est qu'à cet âge que les bois sont parvenus à une grosseur convenable qui ne sent point encore le retour; et par conséquent ils sont de meilleur usage.

Parce qu'il faut en même temps avoir égard à la consommation et entretien des pays, j'estime que, tout bien examiné, il serait à propos de planter de nouvelles forêts (1) aux endroits les moins propres à la culture des terres, et les plus à portée des ports de mer qu'il serait possible, après quoi d'y établir les ordonnances des eaux et forêts, et les mieux faire observer que du passé. Il n'y a point d'Etat dans le monde où on fasse plus d'ordonnances qu'en France, ni de pays où on les observe moins, et cela par une nonchalance propre à la nation, dont chacun abuse à cause de l'impunité des châtiments qui ne tombent que sur les malheureux qui n'ont pas de quoi payer le moyen de les éviter.

ADDITION.

A la suite du mémoire de Vauban sont sept feuilles de dessin et une note sur la jonction des rivières. Les feuilles de dessin ne sont pas accompagnées de texte, et n'ont pas de numéros. En voici les titres :

(1) Il y a sans doute beaucoup de montagnes dans le royaume où il ne croît point de sapin et où il en viendrait fort bien si on y en plantait. Ce serait une chose à rechercher et ne pas négliger. Je suis, par exemple, certain que dans les hautes montagnes de Morvand il en croîtrait partout. (Vauban.)

Première feuille.

Différentes coupes, ou profils de canaux navigables pour les bateaux plats, bélandres et autres bâtiments de mer à peu près de ce gabarit.

Deuxième feuille.

Pour des écluses à fléau.
Cette feuille représente une écluse à sas de 6 pieds de chute pour des bateaux de 16 pieds de largeur. Le sas a 25 toises de longueur; il n'est pas revêtu. Il n'y a de radier et de maçonnerie qu'aux endroits où sont les portes. Celles-ci sont à fléau, qui est une pièce de bois horizontale, avec laquelle sont assemblées trois poutrelles pendantes verticalement, espacées de 4 pieds. Les intervalles entre ces poutrelles, et deux poteaux engagés dans la maçonnerie, sont fermés par des planchettes qu'on manœuvre à la main, au moyen de perches auxquelles elles sont attachées. Les planchettes enlevées, on fait tourner la porte en faisant effort à l'extrémité du fléau où est une surcharge.

Troisième feuille.

Dessin d'un renvoi d'eau.

Quatrième feuille.

Plan et profils d'un sas à passer des bâtiments de mer de 28 pieds de large. La chute est de 10 pieds.

Cinquième feuille.

Écluse à bascule pour les petites navigations de 12 *pieds de passage. La chute est de* 6 *pieds.*

Le sas a 11 toises de longueur et 11 pieds et demi de largeur. Il n'est pas revêtu. Chaque porte est une espèce de vanne, qui doit d'abord être soulevée de 3 pieds lorsqu'on veut l'ouvrir, et à laquelle on fait ensuite décrire un quart de cercle. La bascule est une pièce de bois de 32 pieds de longueur, qui est mobile sur un tourbillon, porté par un poteau vertical. Le tourbillon la partage en deux parties inégales : l'une de 9 pieds de longueur, à laquelle est suspendue la vanne, l'autre, de 23 pieds, qui fait bascule.

Sixième feuille.

Plan et profils d'un sas double à portes pointues (busquées) à faire sur un canal fait à la main et sur les rivières qui ont peu d'eau, ayant 16 *pieds de passage. La chute est de* 8 *pieds.*

Cette chute est partagée également entre les deux sas, qui sont tous deux revêtus en maçonnerie, et qui ont chacun 20 toises de longueur.

Septième feuille.

Écluses à potilles pour les canaux ou rivières qui ont peu d'eau, où la chute n'est que de 3 *à* 4 *pieds.*

Le sas a 27 toises de longueur et 7 toises de largeur au niveau de l'eau. Il n'est pas revêtu. Il n'y a de radier et de maçonnerie qu'aux portes. Les potilles sont de petites pièces de bois qui, mises en place, s'appuient à un heurtoir fixé sur le radier et à un fléau jeté en travers du passage. On fait glisser, du côté d'amont, contre les potilles, des planches étroites de 18 pieds de longueur pour fermer le sas.

SUR LA JONCTION DES RIVIÈRES.

Les navigations des rivières se peuvent communiquer au plus près des sources par trois moyens qui concourent à même fin.

Ces moyens sont : 1° de couper les élévations choisies entre les rivières qu'on veut communiquer, les moins élevées pourvu qu'elles n'excèdent pas l'enfoncement de 6, 7, 8, 9, 10, 11, 12 toises sur 1, 2 à 3 lieues de long; 2° le percement d'une montagne dont le trajet ne sera guère plus de demi-lieue; et 3° par quantité de réservoirs ou d'étangs plus élevés que le bassin supérieur, s'il s'en peut faire à droite et à gauche des coupures ou percements des montagnes, et de qui la décharge se puisse conduire dans ledit bassin par des rigoles faites exprès.

Le premier de ces moyens est propre pour gagner la profondeur convenable au bassin supérieur, et à y amener les eaux nécessaires à son entretien en suffisante quantité; le deuxième pour surmonter la difficulté extraordinaire qui se rencontre quelquefois par des roches ou par des montagnes si élevées, qu'on ne les saurait couper qu'avec des dépenses immenses, dont on ne verrait de longtemps la fin, et qui seraient plus chères que le percement. On peut donc prendre le parti dudit percement pour les lieux trop élevés, et de l'approfondissement pour ceux qui ne le sont que moyennement.

3° Les réservoirs sont des étangs grands et petits, dont

la situation se trouve plus élevée que celle du bassin supérieur que je voudrais faire sur des ruisseaux ordinaires, dans des endroits enfoncés et bien choisis pour ramasser les eaux superflues des hivers, dont on se peut servir en les tirant d'une, deux ou trois lieues de part et d'autre du bassin supérieur pendant les sécheresses ; les vidant l'un après l'autre par des buses de 9 à 10 pouces carrés seulement, car il n'en faut pas davantage pour l'entretien de ces bassins quand ils sont pleins, et que les écluses ferment bien.

Il est à remarquer qu'il n'est pas absolument nécessaire que toutes ces communications portent bateau douze mois de l'année, et qu'il y en a beaucoup à qui il suffirait de le porter six et huit, ou même quatre ou cinq.

MÉMOIRE

CONCERNANT

LA CAPRERIE,

LA COURSE ET LES PRIVILÈGES

Dont elle a besoin pour se pouvoir établir, les moyens de la faire avec succès sans hasarder d'affaires générales, et sans qu'il en puisse coûter que très peu de chose à Sa Majesté.

(30 novembre 1695).

La France, considérée par la situation où elle se trouve, et par l'état présent de ses affaires, a pour ennemis déclarés

(1) Ce mémoire est tiré comme le précédent, de la collection de Caligny, et du nombre des mémoires qui composaient le tome deuxième des Oisivetés.

l'Allemagne, et toutes les puissances qu'elle renferme, l'Espagne et tous les pays de sa dépendance en Europe, Asie, Afrique et Amérique, le duc de Savoie, l'Angleterre, l'Ecosse, l'Irlande et toutes les colonies qui leur appartiennent, aux Indes Orientales et Occidentales, la Hollande, et tout ce qui dépend d'elle dans les quatre parties du monde où elle a de grands établissements; pour ennemis non déclarés, mais indirects et envieux de sa grandeur, le Danemarck, la Suède, la Pologne, le Portugal, les Vénitiens, les Génois, et une partie des Suisses, qui tous favorisent ses ennemis sous main, par les troupes qu'ils leur vendent, par l'argent qu'ils leur prêtent et par leur commerce qu'ils protègent et mettent à couvert; pour amis tièdes, inutiles ou impuissants, le pape indifférent, le roi d'Angleterre chassé de ses états; le grand duc de Toscane, *les ducs* de Mantoue, de Modène, de Parme, et l'autre partie des Suisses, les uns fondus dans la mollesse d'une longue paix, et les autres peu affectionnés; pour ami utile et d'intérêt, le grand Seigneur seul, qui ne l'est que par hasard, et parce que de son côté il s'est trouvé engagé dans une guerre qui lui donne les mêmes ennemis que nous à combattre. Si après cela on se donne la peine d'examiner la puissance de tous les états ligués contre nous, on trouvera que leurs forces sont formidables par rapport aux nôtres, qu'elles les doublent et surpassent de beaucoup, et que si nous leur avons résisté des 7 ou 8 années, et même fait des progrès considérables sur eux, ce n'a été que par la bonne conduite du roi et en faisant des efforts extraordinaires qui, venant à s'épuiser, pourraient lui ôter peu à peu le moyen de les soutenir avec toute la hauteur du passé, et même le réduire à une fâcheuse défensive, par terre et par mer, qui, quoique vigoureuse et respectable, aura besoin d'un grand bonheur

et de beaucoup d'industrie, pour se tirer d'affaire et se pouvoir longtemps soutenir contre tant et de si puissants ennemis, qui de leur côté, s'apercevant que nous faiblissons, redoubleront leurs efforts et continueront à s'éloigner de la paix. Je ne prétends pas parler de la défensive de terre, ce n'en est pas ici le lieu, et le roi ses a vues particulières de ce côté-là, sur lesquelles Sa Majesté peut former différents desseins, mais bien de celle que nous pouvons faire par mer, qui paraisse presque la seule d'où l'on ose se promettre quelque avantage, eu égard à la situation présente des affaires.

Il n'est pas besoin d'être un grand clerc pour savoir que les Anglais et Hollandais sont les principaux arcs-boutants de la ligue ; qu'ils la soutiennent par la guerre qu'ils nous font conjointement avec les autres puissances intéressées, et qu'ils la fomentent sans cesse par l'argent qu'ils distribuent annuellement au duc de Savoie, aux princes d'Allemagne et aux autres alliés : car les Espagnols, non plus que l'empereur, n'y contribuent que de leur crédit, de leur pays et de leurs troupes ; cela est évident, tout le monde le sait; les autres alliés n'y tiennent que par les pensions qu'ils en tirent, par le gain qu'ils font sur la grosse paye de leurs troupes, et parce qu'ils y sont en quelque façon contraints par la rapidité du torrent qui les entraîne. Ainsi la France doit considérer les Anglais et les Hollandais comme ses véritables ennemis, qui, non contents de la guerroyer ouvertement et à toute outrance par terre et par mer, lui suscitent tous les autres ennemis qu'ils peuvent par le moyen de leur argent. Or cet argent ne vient pas de leur pays, nous savons qu'il n'y a que celui que le commerce y attire; il ne provient pas non plus des fruits que la terre y produit, elle n'en rapporte que peu, et ce peu ne va pas jusqu'à leur fournir le néces-

saire à la vie, tels que sont les blés, les vins, les eaux-de-vie, les sels, les huiles, les chanvres, les toiles, les bois et mille autres sortes de denrées qui abondent dans le nôtre. Cependant toutes ces marchandises et plusieurs autres qui s'y fabriquent y abondent tellement qu'ils en fournissent jusqu'aux parties les plus reculées de la terre, d'où ils rapportent en échange une infinité d'argent et d'autres marchandises précieuses qu'ils répandent avec grand profit par toute l'Europe, ce qui se fait presque tout par mer, et très-peu par terre ; car c'est par là qu'ils l'ont établi et qu'ils le soutiennent dans toutes les parties habitées de l'Europe, de l'Asie, de l'Afrique et de l'Amérique, où ces nations l'exercent avec toute l'intelligence et l'habileté possible, par le moyen de la prodigieuse quantité de vaisseaux qui vont et viennent continuellement de chez eux dans toutes les parties du monde, où ils ont des comptoirs établis pour toutes sortes de marchandises, au moyen desquelles ils se sont rendus les maîtres et dispensateurs de l'argent le plus comptant de l'Europe, dont la meilleure partie et la plus considérable leur demeure bien sûrement entre les mains, ce qui fait toute leur abondance, et fournit aux moyens de nous continuer la guerre. C'est en un mot de là que vient tout le mal que nous souffrons, et c'est ce mal qu'il faut combattre, et contre lequel il faut employer toute la force et l'industrie possible, mais d'une manière intelligente et capable de le pousser à bout ; ce qui arrivera dans peu, si, après avoir bien reconnu nos avantages et les moyens d'en profiter, on prend sur cela un parti convenable qui ne se trouve point dans la guerre de terre. Elle ne saurait faire cet effet, car bien que nos armées aient souvent triomphé des leurs, les succès n'ont point donné d'atteinte à leur commerce, parce qu'ils en font peu par terre, et que ce peu est hors de notre portée. Ce ne

sera point par la guerre de mer en corps d'armées, vu que quelques efforts que nous ayons pu faire jusqu'à présent, les forces qu'ils nous ont opposées ont toujours été égales ou supérieures aux nôtres, et pour cela leur commerce n'a pas laissé d'aller son train. Ce ne sera point non plus par nos conquêtes, puisque nous sommes réduits à la deffensive, heureux si nous pouvons empêcher qu'ils n'en fassent sur nous. Ce ne sera point encore par la dévastation et par le dégât que nous pouvons faire chez eux, puisque cela ne pourrait tomber sur les Anglais et Hollandais, dont les pays sont hors de notre portée, pas même sur ceux de l'empereur, ni sur ceux de la plupart des princes d'Allemagne. *Ce ne peut donc être que par la course* qui est une guerre de mer subtile et dérobée, dont les coups seront d'autant plus à craindre pour eux qu'ils vont droit à leur couper le nerf de la guerre, ce qui nous doit être infiniment avantageux, puisque d'un côté il est impossible qu'ils puissent éviter la ruine de leur commerce (1), que par des frais immenses qui les épuiseront sans y pouvoir que très faiblement remédier, et que d'autre ils ne pourront nous rendre la pareille, puisque nous n'en avons que peu ou point d'étranger, qu'il est même à propos de négliger pour un temps, pour faciliter ladite course, l'utilité qui peut revenir de ce commerce, n'étant en

(1) L'année 1684, le roi ayant guerre avec les Génois, Sa Majesté prêta ses vaisseaux, gratis, à ses officiers de marine qui en armèrent 40, tant grands que petits, au moyen desquels ils leur prirent, brûlèrent ou coulèrent à fond 300 bâtiments en six mois de temps, ce qui les obligea à venir demander la paix, à quoi le bombardement n'aurait pu les réduire.

rien comparable à celle qui peut nous venir de la course, qu'il faut en toute manière faciliter tant que la guerre durera.

Que si pour ne se point laisser de scrupule dans l'esprit, on vient à examiner toutes les différentes applications qu'on peut faire de nos forces navales, on trouvera que tous les armements de mer que le roi peut faire, ne sauraient avoir d'autres vues que le siége de quelque place maritime, secours de quelque autre, l'empêchement des descentes dans notre pays, le moyen d'en faire dans ceux des ennemis, la conservation de notre commerce et la destruction du leur. Voilà bien sûrement toutes les vues générales qu'on peut avoir sur la guerre de mer et auxquelles se doivent nécessairement rapporter les particulières.

Si nous étions maîtres de la mer, et que les forces de la terre y pussent correspondre, le roi serait à même de choisir celle de ces vues qui conviendrait le mieux à ses affaires, selon les conjonctures qui s'offriraient; en conséquence de quoi Sa Majesté pourrait former tels desseins qu'il lui plairait; mais loin d'en être les maîtres, nous n'en partageons pas seulement la supériorité avec eux, et on peut dire sans se flatter qu'elle est toute de leur côté, de manière à nous les pouvoir empêcher en toute ou en la plus grande partie, puisqu'outre les armées navales égales ou supérieures aux nôtres en grandeur et en nombre d'hommes et de vaisseaux, ils peuvent indépendamment d'elles mettre nombre de grosses escadres à la mer, capables d'appuyer les bombarderies qu'ils voudront entreprendre sur nos côtes, et même les descentes, sans que nos armées contenues par les leurs y puissent mettre empêchement. L'expérience nous apprend d'ailleurs que malgré tous nos efforts, ils n'ont pas laissé de faire leur commerce et de nuire extrêmement au nôtre,

et nos forces de terre étant encore inférieures aux leurs, il n'y a pas d'apparence que nous nous puissions servir de celles de mer, pour faire des siéges ni pour secourir les places maritimes ni même pour empêcher les descentes, et encore moins pour en faire ; on peut même ajouter que depuis sept ans que la guerre dure, nous n'avons tiré aucun avantage de la mer, qui ait pu défrayer le roi des dépenses qu'il y a faites, de sorte que si on veut bien faire réflexion, ou trouvera que tous les grands armements lui ont été fort à charge, que tous lui ont tourné à pure perte, et que selon toute apparence, ils y tourneront toujours tant que les Anglais et les Hollandais continueront d'être unis comme ils sont. Il faut donc donner un autre tour à la guerre de mer, et voir par quel expédient nous pourrons parvenir à la leur rendre dure et incommode plus que du passé. Il ne sera peut-être pas difficile de se contenter là-dessus, si on veut s'en donner la peine, et encore moins d'en trouver les moyens. Il n'y a qu'à voir la carte de l'Europe, et bien examiner les situations et propriétés des différents États qui la composent, spécialement de ceux qui approchent ou environnent ce royaume, par rapport à nos côtes et à nos ports de mer ; si après cela on fait réflexion au grand commerce des ennemis, et au peu que nous en avons en comparaison d'eux, et à l'usage que nous pouvons faire des galères dans l'Océan, on trouvera que la France a des avantages pour la course qui surpassent en tout et partout ceux de ses voisins, et qu'il n'y a pas d'État dans le monde mieux situé qu'elle pour la guerre de terre et de mer, mais spécialement pour celle de mer, qui peut le mieux nous convenir, qui n'est autre que la course appuyée et bien soutenue, parce que tout le commerce de ses ennemis passe et repasse à portée de ses côtes et de ses ports les plus considérables. **Par exemple,**

tout celui des Espagnols, des Anglais, des Hollandais et autres peuples du Nord, en Italie, au Levant et en Barbarie, passe et repasse à portée de Marseille, de Toulon et de tous les autres ports de la Méditerranée ; soit que ce passage se fasse loin ou près de nos côtes, c'est à peu près la même chose pour la course, ces différences étant peu considérables à la mer.

Dunkerque n'est pas moins bien situé pour courir sur le commerce d'Angleterre et d'Écosse, des Pays-Bas Catholiques, de Hollande, de Dannemarck, Suède, Norwège, Moscovie, et Groenland, et sur toutes les pêches de harengs, de morues et de baleines qui se font dans ces parages, aussi bien que sur le commerce de la Méditerranée, de l'Espagne, de l'Afrique et des Indes Orientales et Occidentales qui échappe aux Corsaires de Brest et de St-Malo, soit qu'il passe par la Manche ou par le nord de l'Écosse. Le *Havre*, *St-Malo* et *Brest* peuvent aussi investir par leurs corsaires l'Angleterre, l'Écosse et l'Irlande, par la Manche, par l'ouest de l'Irlande et le nord de l'Écosse, comme Dunkerque par l'est de l'Angleterre et de l'Écosse, le nord et l'ouest des provinces unies et Pays-Bas-Catholiques. A considérer Brest en particulier, on trouvera qu'il est situé comme si Dieu l'avait fait exprès pour être le destructeur du commerce de ces nations-là, puisqu'il est plus que pas un autre à portée de le pouvoir incommoder de quelque côté qu'il puisse venir, soit du Sud, de l'Ouest, ou du Nord ; il n'y a point de port de mer mieux placé ni mieux disposé : sa rade est très-sûre contre les mauvais temps et les ennemis, et s'assure tous les jours de plus en plus ; tous les vents y sont bons quand on en est une fois dehors, et les ennemis ne sauraient jamais empêcher qu'on y entre et qu'on en sorte, soit par e Raz, l'Iroise, ou le Four, qui sont trois grandes entrées

qu'ils ne sauraient toutes fermer, et devant lesquelles il ne fait pas bon demeurer longtemps; d'ailleurs il est également distant des extrémités du royaume et pour ainsi dire situé sur le milieu du grand chemin de tous les pays du Nord à tous les pays du Sud et de l'Orient. La France a encore plusieurs autres ports propres à la course où on la peut très-bien faire, tels que sont Dieppe et Honfleur dans la Manche, Port-Louis, Nantes, la Rochelle, Rochefort, Bayonne dans l'Océan, et plusieurs autres moindres dans l'une et l'autre mer dans lesquels on ne laisserait pas d'armer. Enfin ce royaume contient de quoi bâtir tous les vaisseaux desquels on peut avoir besoin et dont il y a déjà grande quantité d'officiers qui ne demandent pas mieux que d'y être employés, et beaucoup de gens capables de fournir aux armements quand ils y verront apparence de gain et d'honneur. Nous savons qu'on l'a déjà faite et qu'on la fait actuellement, mais avec peu de succès par rapport à ce qu'on pourrait faire; de plus, parce que ce n'est que par les faibles efforts de quelques particuliers, peu intelligents et de peu de moyens, qui ne sont pas soutenus et qui se trouvent le plus souvent mal d'y avoir aventuré leurs biens, et qui n'ont pas la force de se relever quand la course ne réussit pas dès les premiers voyages, ou que leurs vaisseaux sont pris par les gardes-côtes ennemis qui sont forts, et bons voiliers, et qui pendant toutes les campagnes dernières n'ont été combattus d'aucun des nôtres, ce qui joint au peu de protection qu'ils reçoivent, et aux vexations et chicanes qu'on leur a fait souffrir dans les adjudications des prises, et par les grands droits que les fermiers ont exigés d'eux, les a tellement rebutés, que j'ai vu ceux de St-Malo et de Dunkerque résolus à désarmer absolument et de ne la plus faire. Tout cela ne vient que de ce qu'on n'a pas assez connu les avantages de la

situation de ce royaume, et les bons effets que la course protégée et bien menée peut y produire, et enfin de ce qu'on s'est fait une fausse idée du mérite des armées navales, qui n'a point du tout répondu à ce que le roi en avait espéré, et n'y répondra jamais tant que la ligue d'à-présent subsistera, parce que vraisemblablement ils seront toujours plus forts à la mer que nous. Il faut donc se réduire à faire la course comme au moyen le plus possible, le plus aisé, le moins cher, le moins hasardeux et le moins à charge à l'État, d'autant même que les pertes n'en retomberont que peu ou point sur le roi, qui n'hasardera presque rien ; à quoi il faut ajouter qu'elle enrichira le royaume, fera quantité de bons officiers au roi, et réduira dans peu ses ennemis à demander la paix à des conditions beaucoup plus raisonnables qu'on n'oserait l'espérer ; mais avant que d'en proposer les moyens, il est nécessaire d'écouter les plaintes de ceux qui prétendent avoir eu raison de s'en rebuter, et de n'y pas hasarder leur bien davantage, et en y faisant attention commencer par retrancher toutes les vexations qu'on lui fait, et la privilégier en toutes manières, car ce ne sera que par là et par des apparences presque certaines d'y pouvoir faire de gros gains, qu'on trouvera moyen d'y engager une infinité de particuliers, à quoi on parviendra et même aisément si le roi, persuadé des vérités contenues en ce mémoire, en agrée les propositions, et veut bien se faire une affaire de les faire mettre à exécution et de les soutenir vigoureusement, à quoi je dois ajouter que tout le monde est présentement en goût des armements à cause des grosses prises qu'on vient de faire.

ABRÉGÉ DES DÈFAUTS

Qui causent le relachement de la course et qui empêchent d'y mettre ceux qui sont en état de la faire.

Les plaintes des armateurs sont infinies et non sans raison, puis qu'il n'y a guère eu de moyens de les vexer qui n'aient été employés contre eux ; cela même est allé jusqu'à les considérer comme une espèce de voleurs, qui ne méritaient autre protection que la tolérance, ce qui leur a attiré beaucoup de mauvais traitement dans la plupart de leurs affaires, et tout cela pour n'avoir pas connu que de toutes les manières de faire la guerre, la course est sans contredit la plus utile à l'État, la moins à charge et la moins dangereuse. Je n'exposerai ici que l'abrégé des défauts, qui sont venus à ma connaissance, laissant le soin de les approfondir à ceux qui seront chargés d'en faire la recherche et de les corriger, à quoi je pourrai en ce cas fournir de bons mémoires.

Le premier et plus grand sujet de plainte est contre les fermiers-généraux, à cause des nouveaux droits qu'ils exigent sur toutes les marchandises provenant des prises, si outrés, que plusieurs armateurs ont abandonné la course pour ne la pouvoir plus soutenir, parce qu'il ne leur restait

rien, la plupart des prises mêmes leur tournant à perte, n'y ayant d'ailleurs eu sortes d'avanies et de violences qu'ils n'ayent essuyées à cette occasion de la part desdits fermiers qui, pour des riens n'ont pas fait façon de leur mettre des garnisons chez eux et de les vexer tantôt sur un sujet tantôt sur l'autre.

Le deuxième consiste à la défense de l'entrée des marchandises étrangères dans le royaume, qui proviennent des prises, sous prétexte que les armateurs en pourraient abuser en les y introduisant comme provenant des prises, et que d'ailleurs elles nuiraient aux manufactures du royaume; prétexte frivole s'il en fut jamais, le mal qu'il peut faire en nuisant aux manufactures, n'est nullement à comparer aux avantages qui peuvent revenir de la course qui sont bien d'une autre considération (1).

(1) La considération des manufactures ne doit pas faire d'obstacle à la course puisque leur pis aller sera d'en souffrir un peu pendant quelque temps, mais non d'en être anéanties, le dommage qu'elles en recevront ne peut entrer en comparaison avec le bien qui proviendra de la course de laquelle nous devons espérer l'enrichissement du royaume, la ruine de nos ennemis, ou la paix devant qu'il soit peu. Les droits du roi n'en souffriront point, puisqu'il n'y a qu'à en imposer sur les marchandises provenant de ladite course, comme sur celles du cru du royaume. Il n'y a d'ailleurs pas apparence que les corsaires puissent faire la contrebande en pleine mer, pour introduire les marchandises étrangères dans le royaume, sous prétexte de la course, car où prendre les rendez-vous, pour pouvoir trouver les correspondants à point nommé? Comment se mettre à couvert des rencontres de ceux qui ne sont pas d'intelligence et comme quoi se cacher

Le troisième est le préjudice qu'ils reçoivent par le commerce masqué des Espagnols, Anglais, Hollandais, Hambourgeois, Bremois, Lubequois, etc. qui le font tous sous les bannières de Dannemarck, Suède, Portugal, Gènes, Venise, etc., soit par le moyen de commission sobtenues sous de faux donner-à-entendre, ou par des lettres de naturalité dans les pays neutres, obtenues depuis la dernière guerre déclarée, ou par des ventes simulées, au moyen desquelles ils tirent des certificats comme quoi le vaisseau appartient à des naturels de ces pays, ou en y faisant bâtir des vaisseaux suivant leur fabrique qui appartiennent aux Hollandais, quoique construits dans les pays neutres, ou en prenant des maîtres d'équipages originaires des pays et quelques pilotes ou matelots par le moyen desquels ils font entendre qu'ils en sont, ou en s'entendant avec des ambassadeurs et officiers de ces états qui les répètent, et avec lesquels ils trompent amis et ennemis. C'est de-là aussi qu'ils tirent leurs fausses commissions, congés, certificats et tous les connaissements qui peuvent nous tromper et nous donner lieu de croire que les prises sont Danoises, Suédoises, etc.

aux équipages? Je ne vois là nulle apparence qui me persuade de sa possibilité; supposé cependant que cela se puisse, ne faut-il pas toujours revenir au port, où la prise vraie ou fausse sera aussitôt saisie par les gens de l'amirauté, les marchandises scellées sans même que les corsaires et armateurs aient la liberté d'y toucher; et le tout inventorié, plaidé, adjugé et vendu au plus offrant, les droits payés, les armateurs remboursés, et le reste partagé entre les armateurs et les équipages, auquel cas, que deviendraient les marchandises de la contrebande et où en serait le profit?

Le 4ᵉ consiste à la trop grande quantité de passeports qu'on donne aux Espagnols, Anglais et Hollandais pour venir commercer en France, dont ils abusent tous ; ce qui diminue considérablement le nombre des prises.

Le 5° est la lenteur des adjudications qui cause le dépérissement des marchandises, rebute les matelots par la trop longue attente de leur part, retarde la jouissance de ce que les armateurs ont gagné, et les empêche d'augmenter leurs armements et d'en faire de nouveaux.

Le 6ᵉ consiste aux arrêts de révision, qui sont considérés des armateurs comme de véritables coupe-gorge, et en effet ils ne se trompent pas, vu que de tels arrêts, donnés des 4 ou 5 mois après les adjudications finies, les matelots payés, le prix de la vente dissipé, et en un mot l'affaire consommée, la perte n'en peut plus tomber que sur l'armateur, qui ne pouvant avoir son recours contre les matelots congédiés, et mille autres gens qui ont chacun tiré de leur côté, il s'ensuit que tout retombe sur lui et qu'il en est accablé.

Le 7ᵉ est le 10ᵉ de Monseigneur l'amiral sur le total des prises, droit d'autant plus onéreux que de sa part il ne donne aucune assistance aux armateurs qui puisse en quelque façon légitimer ce droit qui leur paraît injuste et le plus mal fondé de tous, puisque toutes les raisons qui pourraient le justifier lui manquent absolument, même jusqu'au prétexte, n'y ayant que la seule autorité du roi qui ait pu l'établir, quoique directement contraire à ses propres intérêts et à ceux de l'État, puisqu'il nuit extrêmement à la course. Cependant le droit est exigé avec toute la rigueur possible par les officiers de Monseigneur l'amiral, qui très-souvent veulent le tirer en denrées, ce qu'ils font pour vexer les armateurs et s'attirer des présents ; outre ce droit qui fait tant de bruit, ils se plaignent encore que Monseigneur l'amiral, se fait

payer 60 liv. pour la commission, et 50 liv. pour l'attache.

Le 8ᵉ consiste aux présents qu'on exige des armateurs, faute de quoi leurs affaires traînent et se perdent le plus souvent ou se terminent à leur dommage, et au profit de ceux qui savent mieux donner qu'eux. On prétend même que ces présents ne se terminent pas aux villes maritimes, et qu'ils en font faire jusqu'à Paris.

Le 9ᵉ est l'abandon des corsaires par terre et par mer, parce que personne ne les protège ; au contraire tout le monde court sur eux par mer, parce qu'ils ne sont pas protégés des vaisseaux du roi qui n'ont point navigué sur l'Océan en corps d'armée, ni par escadre depuis deux ans. Il n'y a même eu que fort peu de gardes-côtes, très-faibles et hors d'état de paraître devant ceux des ennemis qui sont beaucoup plus nombreux et plus forts.

Le 10ᵉ est le dérèglement des matelots, qui n'étant engagés que volontairement, se font donner de grosses avances, et quand on rencontre l'ennemi, si l'affaire leur paraît dure, ils ne veulent pas se battre et se rendent facilement, parce qu'ils ont peu de chose à espérer des prises, sur lesquelles ils ont touché de grandes avances ; à joindre que dans les abordages ils pillent tout ce qu'ils peuvent et font de grands désordres. Il y a beaucoup d'autres défectuosités dans la course qui l'ont ruinée, et qui ont besoin de corrections que j'omets exprès pour n'être pas si long, mais qui se retrouveront quand Sa Majesté aura pris la résolution d'en faire un règlement.

Voilà donc un extrait des vexations les plus communes de la course, qui chassent les armateurs, et font que le peu qui en reste se rebutent et ne la veulent pas faire. Venons à

l'exposition de ce qui peut la relever, et fortement exciter ceux qui ont les moyens de la faire.

Le premier est de la rendre libre en sorte que tous ceux qui voudront armer, seuls ou en compagnie, le puissent faire indépendamment, sous les conditions générales qu'il plaira au roi d'y imposer par un bon règlement.

Le 2e qu'il plaise à Sa Majesté d'accorder successivement une des classes de matelots toute entière à la course, et que la levée pour les armateurs s'en fasse par les commissaires, de même que celle qui se fait pour les vaisseaux de Sa Majesté, que leur paie et nourriture soient règlées de même, avec la même autorité aux officiers sur la désertion et désobéissance, comme sur ses propres vaisseaux, ce qui est d'autant plus raisonnable, que l'objet de la course ayant pour but la destruction de ses ennemis, aussi bien que toutes les autres manières de faire la guerre, elle n'a pas moins besoin de discipline, bien entendu que quand il s'agira d'un conseil de guerre où il y va de la vie, ou de l'honneur des criminels, il est à propos qu'ils soient jugés par les officiers de Sa Majesté.

Le 3e que la part des équipages soit réglée par tiers, comme en Angleterre, Dunkerque et Ostende, ou par la solde comme sur les vaisseaux de Sa Majesté avec la robe taillée, contenant l'équipage des matelots des navires pris, et le 10e pour les officiers, dont ils seront déchus, toutes les fois qu'il se trouvera des coffres rompus entre deux ponts, dans le fond de calle, dans la chambre du capitaine, ou quelqu'autre excès non permis.

Le 4e qu'il soit permis de rançonner toutes sortes de vaisseaux ennemis qu'ils rencontreront à la mer, parce que le plus souvent il se trouve des prises médiocres dont la valeur n'est pas capable de rembourser l'armement, de qui

l'amarinage affaiblit les équipages, et la conduite dans les ports leur fait perdre un temps considérable, à manquer celui des bons parages, outre qu'il se trouve des vaisseaux chargés de marchandises qui sont de nul ou médiocre débit en France ; à joindre que l'argent nouveau doit être toujours reçu agréablement dans le royaume, par préférence aux marchandises inutiles, ou peu nécessaires quand il n'y va que d'une différence médiocre.

Le 5e que les droits établis depuis 1687 sur les marchandises prises en course, soient réduits à la moitié, sans quoi elle ne peut subsister, puisqu'un vaisseau de 30 pièces de canon dont l'armement aura coûté vingt mille écus, et qui aura fait une prise de sucre de la valeur d'autant, payant les droits sur le pied qu'ils sont, se trouvera en reste de vingt-trois mille livres en même temps que les fermes du roi profiteront de trente-sept mille ; au lieu qu'étant réduits à la moitié, l'armateur perdrait peu de chose et les fermes du roi en tireront encore 18,500, liv. qui est un gain très-honnête.

Le 6e que les marchandises provenant des prises soient traitées comme celles du cru du royaume, puisqu'en vertu des arrêts d'adjudication elles appartiennent aux sujets naturels du roi, à titre de conquête, et que sans la course le royaume en manquerait, au lieu que par la course elles y seront plus abondantes qu'en pleine paix (1).

(1) La contrebande. Il est défendu en France de faire entrer dans le royaume certaines marchandises étrangères, telles que sont les étoffes de soie, laines, toiles, chapeaux, bas, draperie, etc., qui cependant s'y vendent au moyen de la contrebande qui se fait ainsi. Un marchand achète cent pièces de drap

Le 7ᵉ que tous les vaisseaux pris en course puissent-être vendus aux amis et ennemis sans restriction, puisque c'est un moyen de faire entrer de l'argent dans le royaume, qui n'est pas à négliger; et qu'on ne saura à la fin où les mettre, parce que les ports en seront incessamment pleins, celui de Dunkerque l'étant déjà jusqu'au Risban; à joindre que des vaisseaux que l'on prend il y en a souvent d'inutiles pour la navigation de France, et dangereux pour l'échouage, et qu'enfin on aura peine à trouver à s'en défaire en ce royaume où il ne se fait pas assez de navigation pour les pouvoir tous employer, à joindre que ces vaisseaux pourront être repris plusieurs fois.

Le 8ᵉ que les arrêts qui adjugent les prises, soient plus promptement expédiés, pour empêcher le murmure des

d'Angleterre, dont il fournit la commission au directeur des droits du roi, qui a une clef du magasin où elles sont. Dans ce temps ou après, il arrive un vaisseau Génois, Portugais ou de quelqu'autre nation. Ce marchand convient avec lui de son fait, moyennant quoi il fait charger ses 100 pièces de drap en présence du directeur, s'obligeant de faire venir un certificat du conseil de la décharge qui a été faite dans celui de ces lieux où il en a apparemment destiné l'envoi; après quoi il prend son temps pour retourner au vaisseau, où il paye un demi-frêt au capitaine, qui lui rend les 100 pièces de drap, avec des connaissements qu'il envoie à son correspondant et copie de sa commission, qui, à l'arrivée de ce vaisseau, la présente au consul qui les vise et en donne la déclaration en lui payant son droit; moyennant quoi voilà la contrebande achevée, et les 100 pièces de drap chez leur marchand, qui prend son temps pour s'en défaire comme il le juge à propos.

matelots et la dépense des armateurs, qui se morfondent et se consomment à la suite du conseil, pendant que les prises dépérissent.

Le 9ᵉ qu'il ne soit plus parlé d'arrêts de révision en commandement, ou que du moins ils soient plus rarement accordés, et seulement par forme de requête civile, fondée sur la découverte de quelques pièces nouvelles bien légalisées et trouvées dans le vaisseau pris; toutes les autres pièces devant être réputées fausses ou suspectes; attendu que quand on navigue de bonne foi, les vaisseaux neutres portent les pièces justificatives contenant la propriété des marchandises chargées par les amis, et que du moment que quelqu'un manque d'éclaircissement, c'est une preuve de dissimulation et de fraude qui mérite confiscation.

Le 10ᵉ que le dixième de Monseigneur l'amiral soit réduit au vingtième du total, ou au dixième du profit des prises, après les frais payés, l'armement remboursé aux armateurs. La raison de cette réduction est fondée sur ce que le dixième de Monseigneur l'amiral lui produit plus que ne ferait le sixième d'un intéressé qui risque son bien et le perd souvent, au lieu que Monseigneur l'amiral ne hasarde jamais rien et profite de tout; que s'il ne profite de rien, l'armement tout entier tourne en pure perte pour les armateurs, ce qui fait que son dixième lui est aussi avantageux que le pourrait être le quart d'un particulier qui serait intéressé pour cette somme dans tous les armements du royaume. Au reste on ne doit pas se persuader que cette réduction puisse préjudicier à ses droits, je suis fort éloigné de cette intention, étant très-certain que quand ils cesseront d'être onéreux, pour un armateur qui se trouve à présent, il s'en fera dix, et pour lors les profits qui lui viendront de ce droit, aug-

menteront au double et au triple, quelque modération qu'on y puisse apporter (1).

Le 11e qu'il soit défendu aux receveurs de Monseigneur l'amiral de lever son droit en espèces, et, à tous les officiers de l'amirauté et tous autres généralement quelconques, de recevoir ou se faire donner des présents par les armateurs, sous quelque prétexte que ce puisse être, à peine de privation de leurs charges et de punition exemplaire en leurs personnes

(1) Quand on a travaillé à ce mémoire on ne savait pas que Monseigneur l'amiral, n'avait d'autres appointements que le dixième des prises, ce qui est surprenant, puisque étant officier de la couronne, il n'y a pas de raison de ne lui en pas régler aux dépens de l'État, et non lui donner à prendre sur le bien des particuliers, qui hasardent leur bien et leur vie pour le service du roi, dans l'espérance du gain, dont ils sont en partie frustrés par les droits qu'on lève en son nom. Que Sa Majesté lui donne donc des appointements comme au grand maître d'artillerie, et en conséquence de ces appointements, que ces droits soient au moins réduits au vingtième du net des prises tous frais payés. Monseigneur l'amiral y trouvera son compte en ce que ses appointements étant perpétuels en paix et en guerre, cela sera mieux et de beaucoup plus sûr pour lui, à quoi il faut ajouter que la diminution de ce droit onéreux, joint au bon ordre qu'on y pourra mettre, si on veut bien se conformer aux avis de ce mémoire, engagera bien plus de gens à faire la course et qu'il se fera par conséquent plus de prises ; le roi même y gagnera considérablement, parce que les ennemis s'en trouveront plus mal et que la grande quantité de denrées qui proviendront de la course, augmenteront ses droits en enrichissant l'état.

Le 12ᵉ que tous les frais de justice, d'emmagasinage, décharge et amarinage, soient réglés à tant par cent de profit des prises, afin que chacun étant intéressé pour son compte à la course, les devoirs en soient plus assidus, et que tout s'y exécute avec diligence et fidélité sans chicane ni malversation.

Le 13ᵉ que toutes navigations pour commerce étranger, hors celle qui est nécessaire à la subsistance de nos colonies de l'Amérique, soient interdites pendant cette guerre; puisque ni plus ni moins le grand nombre de vaisseaux ennemis n'en laissent échapper que peu ou point des nôtres, et que l'impossibilité de pouvoir trouver des matelots suffisamment pour les armées navales et la course, doit exclure le commerce qui est aujourd'hui la partie faible de l'État, qui ne regarde que quelques particuliers; que la course toute misérable qu'elle a été a plus apporté de denrées en France depuis la guerre, que ce commerce depuis la paix la plus affermie.

Le 14ᵉ qu'il plaise à Sa Majesté de destiner un certain nombre de ses vaisseaux forts de 40, 50 à 60 canons, pour garder la côte et favoriser les corsaires dans les parages plus ordinaires. On se trompe de croire que les vaisseaux de Sa Majesté, accordés à des particuliers par des recommandations intéressées favorisent la course, puisque les armateurs ne songent qu'à leur intérêt et que le roi, sous leur commandement, risque sans profit ses vaisseaux, au lieu que si les mêmes vaisseaux étaient en escadre, ils donneraient la chasse aux gardes-côtes ennemis et pourraient faire des prises pour le compte de Sa Majesté, et de plus il est de fait que depuis que Sa Majesté a commencé d'accorder des vaisseaux, il ne s'en est pas construit un seul de 30 pièces pour la course.

Le 15ᵉ que les commissaires de marine, avec deux arma-

teurs choisis entre les principaux dans chaque port, tiennent registre du nom et rang des vaisseaux destinés pour la course, afin d'en faciliter le départ, et hâter la levée des équipages : les commissaires et les deux armateurs étant mutuellement surveillans les uns des autres, pour empêcher toutes préférences intéressées et tenir la main à ce que les matelots soient honnêtement satisfaits.

Le 16° que l'arrêt de 1673 en faveur des armateurs français, contre les capres, corsaires et vaisseaux de guerre ennemis, qui leur accorde 500 liv. par canon pris sur eux, soit remis en vigueur, sinon pour 500 liv., du moins pour 300 liv., puisque c'est un moyen pour les armateurs de nettoyer en partie la côte de corsaires et de se dédommager de leur perte quand ils n'ont rien trouvé. Et cela ne sera pas d'un petit secours pour nos gardes-côtes, et fera que les corsaires qui se sentiront un peu forts, ne craindront point d'attaquer tous ceux qui leur paraitront plus faibles et même égaux, au lieu que présentement ils les évitent comme gens avec lesquels il n'y a que des coups à gagner.

Le 17° que le choix des officiers pour la course soit à la nomination des armateurs, qui n'en recevront aucun de ceux qui leur seront recommandés, que par le consentement unanime de toute la société, et pour éviter les mauvais sujets qu'on y introduit, et qu'on leur fait après valoir comme des bons.

Le 18° que les prises qui se feront depuis 10 mille livres en bas puissent être adjugées par les officiers de l'amirauté des lieux où elles seront amenées, ce qui fera deux bons effets; l'un que les armateurs seront plus tôt en état de remettre à la mer, et l'autre que les armateurs qui peuvent être des matelots ou des gens de peu de considération, n'étant pas obligés d'aller à Paris pour suivre un procès qui leur mange

partie de la prise, laisse dépérir l'autre, et leur fait perdre bien du temps qui pourrait être mieux employé ; au lieu que la prompte expédition sur les lieux leur donnera courage d'armer promptement de nouveau avec des doubles chaloupes et petits bâtiments proportionnés à leur force, qui ne laisseront pas de faire bien du mal à l'ennemi.

Cet article regarde principalement les petits corsaires, matelots, officiers, mariniers, qui n'ont jamais vu Paris, et ne savent lire ni écrire, ni rien de la conduite qu'il faut tenir dans la poursuite des affaires, mais qui dans leur métier sont capables de faire des entreprises très-hardies, quand il y va de gagner et d'y faire leurs affaires.

Le 19e que si un ou plusieurs vaisseaux du roi attaquant des vaisseaux ennemis sont joints par un ou plusieurs de nos corsaires accourus au bruit du canon, et que ceux-ci se mettant en devoir de les secourir, attaquent les ennemis de leur côté, et contribuent à la victoire et prise de leurs vaisseaux, il paraît juste qu'on leur en fasse part; laquelle peut être réglée sur la proportion du nombre des canons ; mais si un corsaire attaquant un vaisseau ennemi est secouru après le combat commencé, par un ou plusieurs vaisseaux du roi qui lui en facilitent la prise, il me paraît que ceux-ci n'y doivent point prendre part sur le pied des canons, parce que leur nombre est si disproportionné à ceux des corsaires que leur part en serait absorbée; mais on pourrait régler cela sur le dixième du net de la prise, ou à quelque chose de moins pour les vaisseaux du roi, bien entendu que cela ne doit avoir lieu que pour ceux qui auront battu, et rien pour ceux qui n'auront pu arriver assez tôt, et n'y auront paru que comme spectateurs, c'est ce qui doit être bien éclairci, pour éviter toutes contestations.

En levant quand un gros vaisseau associe un petit avec

lui, on ne compte que par les hommes et point par les canons, ce qui donne lieu aux petits de ne pas éviter les gros.

Finalement qu'il plaise au roi de commettre certain nombre de personnes intelligentes pour travailler au dévoilement du commerce masqué, pour ensuite prendre les résolutions nécessaires à pouvoir prévenir les abus et tromperies que les ennemis nous font continuellement par toutes les faussetés et dissimulations dont ils usent, qui demandent beaucoup d'éclaircissement, et ensuite une ordonnance qui expose nettement et amplement les moyens par lesquels Sa Majesté prétend y remédier.

Toutes ces demandes et plusieurs autres de moindre conséquence qui se *trouveront* quand il sera question de travailler à un réglement final, ont tant d'enchaînement que les unes, accordées sans les autres, ne sauraient produire l'effet qu'on en espère pour l'établissement de la course ; mais j'ose bien aussi assurer que si Sa Majesté a la bonté d'y acquiescer et de faire ensuite un bon réglement sur cela, elle en verra dans peu des effets qui la surprendront agréablement.

Après avoir réglé l'affranchissement de la course, il sera nécessaire d'en régler la conduite, et pour cet effet, d'observer que ladite course étant une guerre libre et de caprice qui se fait pour le roi, aux dépens des particuliers, on ne doit point la gêner ; il suffit qu'elle se fasse dans les règles ordinaires, et qu'elle soit vigoureuse et bien soutenue; mais pour parvenir à la rendre florissante, il y a plusieurs choses à observer pour la pouvoir accommoder à la force et faiblesse de ceux qui la peuvent entreprendre, et la nécessité de la mettre en état est pressante, puisque de toutes les manières de guerroyer, c'est celle qui promet le plus, pour

bientôt mettre nos ennemis à la raison. Il faut donc établir un système sur le pied duquel toutes sortes de gens qui auront de quoi y mettre le puissent faire, et y trouver leur compte. Ce système se peut à mon avis réduire aux moyens suivants, dont le premier considère le roi comme premier armateur, qui a quantité de matériaux assemblés dans ses arsenaux, et beaucoup d'ouvriers tout prêts, postés sur les lieux où il est bien plus facile de bâtir promptement que partout ailleurs. C'est pourquoi j'estimerais fort qu'on fît une ou plusieurs sociétés, à la tête desquelles on mettrait l'intendant de la marine du lieu, ou un commissaire général, et deux ou trois autres armateurs choisis pour directeurs, qui, outre la part qu'ils pourraient avoir dans les armements comme les autres armateurs, auraient encore des appointements réglés aux dépens de la société pour la peine d'en diriger les armements, et d'en faire la régie. Cela demande un réglement particulier consenti par les premières sociétés qui se formeront, qui servira de modèle pour toutes les autres. Ces sociétés ou compagnies se pourraient établir à Brest, au Hâvre, à Dunkerque, Rochefort, Bayonne, Toulon, Marseille, et en un mot, partout où il y a des arsenaux et des intendants ou commissaires de marine; ces établissements à peu près formés sous pareilles conditions que les demandées en dernier lieu, le roi fournissant les matériaux à bâtir et les équipages, et les armateurs les façons du vaisseau, les vivres et les payements des équipages, remarquant qu'il y faudrait recevoir toutes sortes de gens qui auraient de quoi y mettre 500 liv. en sus, afin d'être plus en état de faire de gros armements et des entreprises de long cours, qu'il faudra tenir très-secrètes et seulement confier aux directeurs et gens choisis pour l'exécution, encore ne faudra-t-il leur déclarer qu'après être embarqués.

Le 2ᵉ moyen est celui des sociétés volontaires qui feront bâtir des vaisseaux à leur dépens, sans que le roi y fournisse rien, celles-ci se conduiront selon l'intention du réglement général de la cours, comme elles l'entendront sans qu'on leur puisse rien prescrire que ce qui sera contenu audit règlement.

Le 3ᵉ est pour ceux qui la veulent faire seuls, indépendamment et sans société, à qui elle doit aussi être permise sous mêmes conditions, afin que tous ceux qui auront de quoi la faire, soit d'une façon ou d'autre, puissent trouver lieu de se contenter.

Outre ce que dessus le roi peut encore faire faire la course pour son compte particulier en de certains temps, par les meilleurs voiliers de ses vaisseaux, en y intéressant les officiers et matelots pour un tiers, comme les corsaires de Dunkerque, ou en leur donnant la solde ordinaire, et le 10ᵉ des prises pour les officiers et équipages, afin de les obliger à s'évertuer et faire sur cela tous les devoirs possibles.

Tous ces moyens mis en œuvre et bien placés, il est certain que dans très-peu de temps il se fera un très-grand nombre d'armateurs, qui peu à peu formeront des compagnies considérables capables d'aller chercher les ennemis jusque dans les parages les plus éloignés, non-seulement de l'Europe, mais encore de l'Asie, de l'Afrique et de l'Amérique, qui est le vrai moyen de les pousser bientôt à bout, malgré toutes leurs précautions, mais comme cette manière de guerroyer ne serait pas suffisante si elle n'était appuyée, vu que sitôt que l'ennemi s'apercevra de ce grand nombre de corsaires, il prendr ses mesures pour s'en garantir, en faisant son commerce par convoi, et par mettre quantité de gardes-côtes en mer, forts et répandus partout, et apparemment quantité de grandes et petites escadres, au moyen desquelles

ils attaquent nos corsaires, et notre commerce côtier qu'ils ruineraient facilement, si de notre part nous ne prenions de bonnes mesures pour les en empêcher, lesquelles mesures pourront à mon avis se réduire à trois grosses escadres, savoir : une de 8, 10 à 12 vaisseaux de 30 à 50 canons, deux ou trois frégates de 12, 14 ou 18 pièces et quelques brûlots, mouillés tout l'été dans la rade de Dunkerque et dans le port, commandée par un chef d'escadre ; une autre dans la rade de Brest, de 15, 20, 25 à 30 vaisseaux du port de 60 à 80 canons, 4 à 5 frégates légères de 18, 20, 24 pièces, et les artifices de 18 à 20 petits brûlots tout prêts dans les magasins, cette escadre commandée par l'un des vice-amiraux, un lieutenant-général et deux chefs d'escadre, toujours prêts à mettre à la voile ; une autre escadre de 15 à 18 vaisseaux du port de 50 à 60 canons, mouillés dans la rade de Toulon, commandés par un lieutenant-général et un chef d'escadre, avec quelques brûlots, quelques frégates et corvettes pour envoyer aux nouvelles

On suppose 1° que ces trois escadres seront mouillées dans la partie la plus avantageuse des rades ; 2° qu'elles s'y tiendront toujours en état de mettre à la voile ; 3° que les officiers et équipages s'y tiendront aussi assidus qu'en pleine mer, et 4° que les entrées de ces rades qui sont déjà bien précautionnées de batteries qui croisent sur les passes, le seront encore davantage par augmentation de batteries, de bombes et de canons, et qu'elles seront de plus, avantagées de ce qui peut dépendre de la marine, comme de brûlots disposés pour prendre l'avantage du vent, d'estacades et mouillages reculés, pour donner jour aux batteries de terre, et tout cela me paraît aisé et très-sûr.

1° A commencer par la rade de Dunkerque (1), elle est

(1) Cette rade n'est pas si assurée que les autres, mais M. Bart

fermée par le Bambarck, par-dessus lequel aucun gros vaisseau ne peut passer en quelque temps que ce soit; il n'y a que les très-médiocres, encore n'est-ce que dans les malines. Il n'y a donc que les passes qui sont opposées, de manière qu'un même vent ne peut servir aux deux à la fois; il faut de plus entrer en colonne, et ensuite présenter le flanc aux batteries des châteaux Vert et de l'Espérance, en faveur desquels l'expérience s'est déclarée les deux dernières campagnes, de manière à faire comprendre que quand on voudra joindre l'effet des vaisseaux et brûlots au leur, il n'y aura que malheur et perte à souffrir pour les ennemis qui voudront y mettre le nez.

2° Le goulet qui fait l'entrée de la rade de Brest sera dans peu (1) bordé de 200 pièces de canon et de beaucoup de

qui connaît parfaitement ces mers, prétend que ce n'est pas une affaire, qu'on ne laissera pas d'en faire le même usage. Il prétend même qu'avec une escadre de 7 à 8 vaisseaux de 30 à 50 canons, il obligera les Anglais et Hollandais d'en mettre plus de 50 à la mer, et si il ne laissera pas de sortir, ce qu'il a pratiqué depuis plusieurs fois fort heureusement.

(1) Louis XIV fit construire en 1680 la nouvelle enceinte de Brest, et quelques-unes des formes du port. En 1683 Vauban avait rectifié le tracé de Recouvrance qu'on exécuta. Par ordre de Colbert, qui mourut la même année, il fit de vaines tentatives pour construire une batterie sur le Mingan, rocher situé à l'entrée du goulet. Il renouvella sans succès l'année suivante les mêmes tentatives, qui consistèrent à couler des blocs de pierres pour asseoir la batterie. Ce n'est enfin qu'en 1694, étant commandant pour le roi à Brest, qu'il fit les vastes et beaux projets

mortiers, ce qui peut encore être augmenté de 50 pièces de gros canon, moyennant quoi cette entrée deviendra si terrible qu'il n'y aura point d'armée pour si forte qu'elle puisse être, qui en ayant essuyé tout le feu pendant son entrée, n'en fut fort délabrée et aisée à achever de battre ; et si aux avantages du goulet on ajoute celui d'une vingtaine de brûlots placés les uns dans les anses du Mingan et de Portzic, et les autres derrière la Cormorandière, et que l'escadre qui se trouvera en rade se mette de bonne heure sous voile, et prenne bien l'avantage du vent et des batteries de la côte ; il est certain que l'ennemi y aurait fort à souffrir et qu'il serait presque impossible que son armée put s'empêcher d'y recevoir un terrible échec, d'autant plus certain que ce ne serait pas assez que d'y entrer, il en faudrait sortir quand on pourrait, et, en attendant, beaucoup souffrir des batterise de la côte et encore plus du goulet en sortant, ce qui me persuade et doit persuader tout autre, que jamais il ne s'exposerait à tenter pareille avanture, pour peu qu'il soit capable de réflexion.

3° La rade de Toulon est encore plus sûre que les précédentes, et pour peu qu'on ajoute aux précautions prises la dernière campagne contre l'effet des bombarderies, on achevera de la mettre en état d'y pouvoir tenir son escadre en sureté, et si pour plus grande précaution on veut bien y joindre quelques galères en considération des brûlots, il est certain qu'elle y pourra demeurer en sûreté comme dans le port même. Mais si à la disposition de ces trois escadres

de défense de la rade, dont partie fut éxécutée sous sa direction. A.

de vaisseaux, le roi veut bien ajouter un corps de galères tel que nous le dirons ci-après, Sa Majesté aura la satisfaction d'avoir pris toutes les précautions possibles pour la défense des côtes et pour la protection de la course et de son commerce ainsi que nous ferons voir par la suite de ce discours.

LES GALÈRES.

On doit être revenu de l'erreur ridicule de croire que les galères ne sont pas propres sur la mer océane, puisqu'il y a des endroits le long de nos côtes où non-seulement elles peuvent très-bien naviguer quatre mois de l'année, savoir : la moitié de mai, juin, juillet, août et la moitié de septembre, mais encore dans les autres saisons tout comme dans la Méditerranée, et encore bien plus sûrement, puisqu'il y a plus de ports, de rades et d'abris, propres pour elles dans nos mers de ponant que dans celles du levant.

Les endroits plus favorables pour les galères sont depuis l'embouchure de la Garonne jusqu'à celle de la Seine. Il y a bien encore le port d'Arcachon et Bayonne dans la côte de Guyenne et des Basques, Cherbourg, La Hougue et les îles Saint-Marcoff qui se peuvent accommoder, la Seine, Dieppe, l'entrée de la Somme, et la rade de Dunkerque ; ceux ci ne sont pas, à la vérité, bons à tous les jours; ni tels qu'il faille trop compter dessus ; mais ils sont tous bons pour établir quelque marée, et en tout cas on serait à même, dans un besoin, de faire entrer les galères dans le bassin de Dunkerque; quant à Bayonne et Arcachon elles y seront fort en sûreté sitôt qu'elles seront entrées dans le port de l'un et dans la rivière

de l'autre. Ceux-ci non plus que ceux que je viens de dire ne doivent regarder que les entreprises extraordinaires et un peu hasardeuses, car pour l'ordinaire la vraie situation des galères pendant la campagne doit être sur les côtes septentrionales et méridionales de Bretagne, environ les îles de Bas et le Bréhat d'une part, les îles des Glenans, Port-Louis et le Morbihan d'autre part, parce que là elles sont dans les passages plus avantageux et dans le milieu de la côte, presque également à portée des deux extrémités du royaume. On peut même les séparer en deux escadres, l'une du sud et l'autre du nord, qui, n'étant éloignées que de peu, se rejoindront facilement. On pourra les faire joindre, en cas d'entreprise, aux vaisseaux de l'un ou de l'autre de ponant; comme celles qui resteront à Marseille à l'escadre de levant, pour agir suivant les résolutions qu'on aura prises.

Il ne faut plus nous dire que les chiourmes ne peuvent pas subsister dans ces pays-ci; j'ai vu celles des six galères de l'Océan, elles se portent fort bien, et je ne demanderais pas une meilleure santé ni plus d'embompoint que j'en ai vu dans les forçats de ces galères, qui même se plaisent mieux en Bretagne qu'en Provence. On ne doit pas pour s'en défendre citer les besoins que nous en avons en levant. Il se peut que le roi a des intentions de ce côté-là, mais je n'en vois aucune qui ne se puisse exécuter avec 20 ou 22 galères qui y resteront, puisqu'il ne s'agit pas de faire des siéges et que nous n'avons point de places détachées du royaume à secourir. Il n'est donc question que de défendre Marseille et Toulon de la bombarderie, ce qui se peut faire avec 20 galères comme avec 40, étant là beaucoup plus question d'une manœuvre bien adroite que du grand nombre. Quant aux autres petites places de cette côte que l'ennemi pourrait bombarder, elles ne valent pas la peine que le roi y hasarde

ses galères, ni le mal que l'ennemi pourrait y faire, la dépense à quoi il serait obligé pour cela ; vu que la considération de l'escadre armée de Toulon qui se pourra augmenter et celle des 20 ou 22 galères qu'on y pourra joindre, l'obligerait à un armement considérable qui lui coûterait beaucoup plus que le mal qu'il pourrait faire, ne lui apporterait de profit. Ainsi, quand le roi partagera les chiourmes de ses galères en deux corps, et que l'un sera employé en levant, et l'autre en ponant, il est très-sûr que celui de ponant sera incomparablement mieux employé et plus utilement que celui de levant.

Je ne vois donc nulle raison capable de pouvoir dissuader le roi de faire passer 10, 12 ou 14 chiourmes en ponant pour, avec les six qui y sont déjà, en composer un corps de 18 à 20. Je ne prétends pas proposer un passage de 12 ou 14 corps de galères de la Méditerranée dans ces mers-ci, mais bien d'y en bâtir, et puis que le corps d'une galère de marché fait ne coûte que 14,000 fr. à Marseille où les bois sont fort rares, vraisemblablement elles se feront ici à meilleur marché et si on ne les peut pas faire toutes la première année, on en peut faire la moitié celle-ci, et l'année prochaine l'autre, et bien raccommoder les six qui ont servi les deux dernières campagnes, observant de les faire comme les meilleures de Provence et non autrement, et de les mâter plus haut, parce que celles-ci ne le sont pas assez, et de les toutes faire à deux timons et non à un seul, le grand coursier de chaque galère de 10 à 12 pieds de long, et de 36 livres de balle, et les deux moyens de 10 pieds de longueur et de 18 livres de balle, supprimant les bâtardes comme beaucoup moins utiles. Les galères accommodées de la sorte vaudront incomparablement plus pour le combat que les ordinaires, et entreront facilement dans toutes les rivières sans être obligées à revirer ou faire les sils courts pour en sortir.

PROPRIÉTÉS GÉNÉRALES

DES ESCADRES DE VAISSEAUX

disposées dans les rades de Dunkerque, Brest et Toulon suivant les propositions pécédentes.

Il est très-certain qu'il en coûtera beaucoup moins qu'à la mer, parce qu'il ne serait pas nécessaire d'armer les plus grands vaisseaux ni d'équiper un hôpital non plus que des vaisseaux chargés de vivres et d'agrès pour l'armée, puisqu'ils seront mouillés dans les rades, près des places où il y a des arsenaux garnis de tout ce qui peut leur faire besoin ; à joindre qu'ils seront exempts de tous les grands mouvements de la mer qui souvent démâtent ou rompent quelque chose dans les vaisseaux (1).

(1) Les propriétés générales des trois escadres seront : 1° leur propre sûreté dans des rades fortifiées où l'ennemi ne pourra les insulter, 2° de l'obliger à faire son commerce par convoi avec des escortes d'un tiers ou de la moitié plus fortes que ces escadres ; ce qui d'une part occupera la plus grande partie de ses vaisseaux de guerre et de l'autre, ruinera ses marchands par les longues attentes et par arriver tous ensemble aux lieux de leur débit, dans

Leur situation fera que les convois seront toujours prêts et que nos flottes de commerce n'attendront point, ne se consommeront pas en retards et ne hasarderont plus comme elles ont fait, parce qu'on sera toujours en état de leur donner de bonnes escortes.

Comme elles seront toujours prêtes à faire voile, les ennemis en seront incomparablement plus retenus et circonspect qu'ils ne l'ont été ci-devant, et cela fera qu'ils n'oseront se familiariser avec nos côtes, comme ils ont fait les années dernières, ni entreprendre de bombarder, notamment si elles se peuvent joindre à un corps considérable de galères.

On évitera par ce moyen toutes les petites et moyennes descentes ; j'entends par moyennes celles de 2, 3, 4, 5 à 6 mille hommes qui se peuvent faire le long des côtes pour piller les petites villes et gros bourgs non fermés, dont toute la côte est remplie.

On pourra augmenter les batteries de Cherbourg, et en

l'obligation de vendre à bon prix et d'acheter cher ; 3º d'appuyer la course par les détachements continuels qu'elles enverront dehors, avec ordre de se joindre les uns aux autres et même avec les corsaires en cas de besoin, et de se séparer suivant les occasions ; 4º de sortir quelquefois toutes entières quand la chose le méritera ou qu'il s'agira d'une entreprise considérable, soit sur les flottes prochaines, ou pour aller chercher l'ennemi dans ses parages plus éloignés, pour laquelle elles seront toujours prêtes, ne s'agissant en ces cas que de carener de frais, et d'augmentation de vivres. Ces escadres enfin feront tous les effets alternatifs d'une armée en corps et séparée et une guerre fort vive, prendront souvent des vaisseaux ennemis en feront prendre beaucoup d'autres et pourront éviter toutes affaires générales, qu¹ est la manière de guerroyer qui convient le mieux à l'Etat présent des affaires de Sa Majesté.

faire sur la platte (1) qui est un rocher vis-à-vis, de manière que les galères pourront étaler quelques marées dans sa rade avec assez de sûreté.

On pourra aussi augmenter les batteries de La Hougne et en faire avec des tours sur les petites îles de Marcoff à l'entour desquelles il y a de très bons mouillages pour les galères, et en un mot accommoder cette côte si dangereuse pour les descentes, de manière à ne les y plus tant appréhender quand on y pourra tenir les galères dans une espèce de sûreté.

On pourra encore renforcer les batteries de Dieppe, celles de Calais et Dunkerque, en faire de nouvelles à l'entrée de la Somme pour en assurer davantage les mouillages.

Le moindre effet de l'escadre de Dunkerque sera d'obliger les ennemis d'en tenir une deux fois plus forte entre les bancs au-delà du Brack, pour empêcher la nôtre de sortir de la rade, qui ne laissera pas de le faire en prenant son temps pendant les malines, comme ils ont plusieurs fois fait.

Celle de Brest obligera les flottes ennemies à ne plus marcher sans convois qu'il faudra faire deux fois plus forts que l'escadre mouillée, autrement il y aura toujours lieu de craindre que se joignant aux galères elle n'attaque les flottes, mais parce que le nombre des vaisseaux marchands est infini, ils ne pourront pas faire la 20^e partie de leur commerce par convois, il faudra de nécessité que le plus grand nombre se fasse à l'aventure, ce qui deviendra la proie de corsaires; et pour celle qui se fera en flotte, les marchands n'en seront pas moins ruinés, parce qu'ils seront obligés d'attendre que

(1) L'île Pelée sur laquelle on a construit en 1784 le fort Royal.

la flotte soit assemblée pour partir et qu'arrivant tous ensemble en même lieu, ils y apporteront l'abondance, ce qui les obligera de vendre à bon marché, d'acheter cher, parce qu'ils seront beaucoup de vendeurs, qui deviendront tous acheteurs pour les retours. Cela joint aux dépenses du long voyage et au change qui va toujours son train, les ruinera, outre que de telles flottes sont souvent dérangées par les mauvais temps qui les écartent. Il y a toujours de plus des traîneurs et mauvais voiliers, de sorte qu'il est impossible qu'il n'en tombe toujours beaucoup entre les mains des corsaires.

Si l'escadre de Provence est forte de 18 navires, il est constant que la flotte de Smyrne n'entrera point dans la Méditerranée qu'elle ne soit forte de 30 vaisseaux de guerre au moins, encore ne se tiendra-t-elle pas trop assurée, à cause que la nôtre se pourrait augmenter de sorte qu'à supposer seulement les convois de deux flottes marchandes, savoir, une dans l'Océan et une dans la Méditerranée avec ceux des bancs de Dunkerque, je vois déjà cent navires de guerre à la mer, à quoi la situation de nos escadres obligera les ennemis ; or, il en faudrait plus de 4 fois autant pour pouvoir fournir à tous leurs autres besoins sans même trop compter sur celles de Guinée, des Indes orientales et occidentales, des charbonniers, des pêcheurs de harengs, de morues, de baleines, du commerce de Moscovie, et une infinité d'autres particuliers qui vont et viennent à l'aventure et auxquels il est impossible qu'ils puissent fournir, si bien que loin d'être en état d'inquiéter nos côtes, ils ne pourront fournir à beaucoup près au nécessaire de la conservation de leur commerce.

Ces escadres mouillées, je dis les nôtres, et les commandants bien instruits de ce qu'ils auront à faire, pourront se-

lon les nouvelles qu'ils apprendront, détacher 3, 4, 5, 6, 7 et 8 vaisseaux, quelquefois 10, pour convoyer les corsaires et combattre les petites escadres ennemies qui les attendent sur les retours, donner la chasse à leurs gardes-côtes, et selon les temps et les occasions se faire voir sur leurs côtes, et prendre le large; elles pourront encore sortir toutes entières des rades et se faire voir dans leurs parages plus fréquentés, dans leurs rades et sur leurs côtes, tomber quelquefois sur leurs flottes, quand on les aura médiocrement escortées, ou inférieures aux nôtres; de cette manière, sans hasarder d'affaires générales, on sera presque tous les jours aux mains avec eux, et si l'on prend bien le temps, toujours avec avantage, parce qu'étant près de nos retraites on sera à même d'éviter le combat quand on se sentira les plus faibles; on pourra aussi quelquefois se rallier avec des flottes de corsaires et selon la disposition prochaine ou éloignée des ennemis, entreprendre au loin ou aller attendre le retour des gallions, ou de quelqu'autre flotte considérable dont on aura eu avis. Il est enfin très-certain que ces trois escadres dispersées de la sorte, peuvent donner d'étranges inquiétudes, chacune de son côté selon les différentes dispositions où on verra l'ennemi, et les nouvelles qu'on en apprendra, pour lesquelles il faudra être fort attentif; et pour conclusion, ces escadres pourront courir sur les marchands comme sur les vaisseaux de guerre, quand elles n'auront rien de meilleur à faire, soit en gros ou en détail.

A l'égard des galères (1), si ce corps est nombreux on

(1) Les propriétés des galères seront 1° de se joindre aux vaisseaux quand besoin sera pour entreprendre avec eux; 2° de répandre par leur réputation la terreur sur les côtes d'Angleterre

pourra le partager en deux escadres comme il a été dit ci-devant, dont l'une sera sur la côte méridionale de Bretagne, et l'autre sur la septentrionale. Comme leur fait n'est guère de s'éloigner à plus de quatre ou cinq lieues de la côte, et que les mouillages, ports et abris, sont pour l'ordinaire à 5 ou 6 lieues les uns des autres, il leur sera aisé de prévenir les mauvais temps, et la côte étant pleine de rochers qui la rendent dangereuse pour les grands navires, jusque bien avant dans la mer, et qu'elles peuvent voguer à dix pieds d'eau, cela fera que rarement les grands vaisseaux les pourraient approcher d'assez près pour leur faire du mal, et qu'elles trouveront toujours où se retirer. Si on les met en deux escadres séparées, leur effet sera de donner la chasse aux petits corsaires Biscayens et Flessinguois qui ravagent la côte de Saintonge et de Poitou, et à tous autres qui se trouveront à leur portée; d'escorter notre commerce côtier depuis la sortie de la Garonne jusqu'au cap de la Hougue,

et de Hollande, et les obliger à garder des troupes pour la défense de leurs côtes aux dépens de leurs armées de terre qui en seront affaiblies; 3° de pouvoir insulter quand on voudra les îles de Jersey, Guernesey, d'Aurigny, et de Wight; 4° de pouvoir entrer si le cas y échoit, étant appuyé des vaisseaux, dans la Tamise, la Meuse et l'Océan, même dans le Texel ou du moins en faire la peur; 5° de nettoyer nos côtes de corsaires; 6° d'escorter notre commerce côtier depuis l'embouchure de la Seine jusqu'à celle de la Garonne; 7° de tourmenter la côte de Biscaye; 8° empêcher les bombardements; 9° les descentes; le tout sans beaucoup risquer et sans augmenter les dépenses de l'Etat ni affaiblir nos forces de la Méditerranée où il s'agit moins d'entreprendre que de conserver.

même jusqu'à l'embouchure de la Seine ; chassser les Jersois de la côte de Normandie et leurs gardes-côtes, quand ils seront un peu faibles et qu'ils se hasardent à venir regarder nos côtes de trop près.

Que si l'ennemi se met encore en devoir d'entreprendre quelque bombarderie contre St-Malo, Brest, le Havre, Calais ou Dunkerque, notamment Brest et St-Malo, elles pourront se réunir et s'y jeter malgré les vaisseaux ennemis, en rasant la côte au plus près, moyennant quoi il est sûr qu'ils n'y tiendront pas ; on peut même assurer qu'ils ne l'entreprendront point, quand ils nous sauront un corps de galères considérable dans cette mer; elles empêcheront par la même raison les descentes sur les côtes de Bretagne et de Poitou, même de Normandie vers la Hougue, si elles étaient un peu soutenues par les batteries qu'on y peut ajouter. Je ne crois pas que l'ennemi osât jamais entreprendre d'y descendre, pourvu que la terre s'aidât aussi de son côté. Que si elles se pouvaient joindre aux escadres de Brest et de Dunkerque assemblées, elles pourraient, suivant les temps et les occasions, se faire voir sur la côte d'Angleterre et aux dunes, entreprendre sur les îles de Jersey et de Guernesey, même sur l'île de Wight, entrer dans la Tamise, dans l'Escaut et dans la Meuse, jeter l'épouvante dans la Zélande et sur les côtes d'Hollande et d'Angleterre. Il est du moins certain que la peur qu'elles y causeraient, obligerait les ennemis à ne se pas dégarnir aussi absolument de troupes qu'ils le font, et qu'ainsi leur armée de terre en serait moins forte de plus de 15 à 20,000 hommes, et pour achever de le dire en peu de mots, moyennant ces escadres de vaisseaux et de galères, il n'y aura plus lieu de craindre la bombarderie sur nos côtes, ni les descentes ; notre commerce ne serait plus inquiété, nos corsaires bien soutenus, et la course enrichira le

royaume (1) et apauvrira les ennemis, et selon le temps et les bons avis on pourra faire par ce moyen de belles entreprises, qui est à mon sens, tout ce qu'on peut espérer de mieux d'une guerre de mer, qui ne voulant point hasarder d'affaire générale, n'envisage que les moyens de nuire à l'ennemi par une bonne et vigoureuse défensive. Voilà enfin l'usage des galères unies et séparées des vaisseaux, à quoi on peut ajouter ce que le temps et les occasions fourniront de plus, car il ne faut pas douter qu'il n'y en arrive souvent et beaucoup qui d'elles-mêmes apprendront ce qu'il y aura de mieux à faire.

(1) On pourra ajouter au contenu de ce mémoire que si la course est entreprise suivant ce projet, bien menée, et encore mieux soutenue, le roi entrant d'ailleurs pour le cinquième du net des prises dans les armements de 18 ou 20 vaisseaux, de ceux qu'on a nouvellement bâtis et qu'on pourra continuellement augmenter, y joindre quelques autres des meilleurs voiliers, Sa Majesté y gagnera la moitié ou les deux tiers de la dépense de ce que l'armement de ces trois escadres lui aura coûté.

DE LA VILLE D'ALGER.

La fameuse ville d'Alger, jadis si peu de chose, est aujourd'hui si considérable qu'elle ose bien faire une guerre perpétuelle à l'Espagne et à l'Italie, très-souvent à la France, à l'Angleterre et à la Hollande, à qui elle a presque toujours vendu la paix ; cette ville, dis-je, qui traite de paix avec les puissances les plus considérables de la chrétienté, n'est point parvenue au degré de puissance où nous la voyons par son commerce, ni par les conquêtes, ni par l'étendue de terre de sa domination, elle ne s'est pas fait considérer par la force de ses armées de terre et de mer, mais uniquement par la course perpétuelle qu'elle fait, ce qui l'à élevée au point où nous la voyons, quoique très-mal située pour cela. C'est un exemple visible de notre temps qui se fait toucher au doigt et à l'œil, nous avons présentement les mêmes ennemis qu'elle à combattre, nous sommes incomparablement mieux situés pour la course, nous avons de quoi faire l'équivalent de 7 ou 8 villes d'Alger, pourquoi ne ferions-nous donc pas la même chose, et avec beaucoup plus de succès puisqu'il n'y a qu'à vouloir.

EXTRAIT

DE LA

COUTUME D'ANGLETERRE.

I. Les rois d'Angleterre ont accordé de tout temps au grand amiral d'Angleterre, le dixième des prises pour ses droits qui se payent en nature à ses receveurs, qui sont chargés de tous les frais de justice, lesdits droits se payent en déchargeant les vaisseaux et en chacune qualité de marchandises.

II. Lorsque le parlement enrégistre la commission du grand-amiral, il lui remet ou fait présent de l'entrée en douanne de toutes les marchandises provenant de la course, prises sur les ennemis de la couronne avec la commission, et à ce sujet l'amiral met le droit du quinzième sur lesdites prises qui revient à son profit. Au moyen de ces droits du 10^e et du 15^e qui reviennt au sixième, les armateurs sont libres de faire entrer, vendre et débiter leurs marchandises à qui ils veulent et quand bon leur semble, n'étant tenus ni des déclarations ni d'aucun retardement.

III. Il est défendu à tous sujets d'acheter un navire

étranger, pour charger les marchandises du pays et les porter dehors, il n'y a que les vaisseaux construits dans le pays qui aient la permission d'en pouvoir sortir des marchandises, mais les navires pris en course sur les ennemis de l'État, et vendus par l'amirauté, ont les mêmes droits que ceux qui sont bâtis en Angleterre et s'appèlent *navires privilégiés*.

IV. Toute marchandise étrangère quoique prohibée étant prise en mer sur les ennemis de l'État, est vendue et débitée dans le pays sans aucun empêchement, ayant acquité les droits de l'amiral.

V. Les équipages vont à la part et ont le tiers des prises, les deux autres tiers sont pour les armateurs et pour le vaisseau. Les capitaines ont vingt-quatre parts, et la chambre du capitaine, les officiers ont des parts à proportion.

COUTUME DE LA MER

OBSERVÉE

PAR LES ARMATEURS DE DUNKERQUE.

Supposé qu'un vaisseau de 12 pièces de canon et 86 hommes d'équipages ait fait une prise de 46,000 liv., les premiers droits qu'on paye arrivant dans le port, sont les frais ordinaires, consistant en pilotage, amarinage ; quand une frégate fait une prise, le capitaine de la frégate met un des officiers de son équipage dedans avec 9 ou 10 hommes, selon la grandeur du vaisseau, et leur donne copie de sa commission, et ces gens-là amenant la prise à bon port, on leur paye le droit d'amarinage, décharge de marchandise, enmagasinage, droits de l'amirauté, poursuites à Paris pour obtenir l'arrêt de la vente, le 10ᵉ de Monseigneur l'amiral, tous frais indispensables et dont personne n'est exempt, lesquels se payent comme ci-après :

Pour le pilotage.	50 liv.
Amarinage.	300
Décharge.	60
Emmagasinage.	100
Droits de l'amirauté et vente.	400
Poursuites à Paris pour obtenir l'arrêt,	600
Total.	1,510

A déduire sur le capital 40,000 liv.
Reste à 38,490
Dont il faut ôter le 10ᵉ pour Monseigneur l'amiral. 3,849
Reste. 34,641

Duquel le dépositaire prend encore le 40ᵉ, montant à 866 liv. 0 s. 6 d.
Partant reste à faire état de 33,774 liv. 19 s. 6 d., qui se partagent en trois parties égales dont un tiers pour les matelots, et les deux autres pour les armateurs, le tiers des matelots montant à 11,258 liv. 6 s. 6 d.

Se partage comme ci-après.

Au capitaine.	35 parts.
Au lieutenant.	20
Au premier pilote.	18
Au maître charpentier.	15
Aux deux charpentiers.	12
Au maître canonnier.	16
Au deuxième canonnier.	10
Au chirurgien.	15
Au contre-maître.	12
A son compagnon.	10
Au capitaine d'armes.	15
Au cuisinier.	12
A 60 matelots à raison de 9 parts chacun	540
8 volontaires à 5 parts.	40
6 garçons à 2 parts.	12
Total, équipage 86 hommes,	782

Auxquelles il faut ajouter les payes de l'état-major et les aumônes, savoir :

Au gouverneur ou commandant.	5
Au major (1).	3
Aux aides-majors.	2
A la grande église une part, aux capucins une, aux récollets une, aux carmes une, aux minimes une, à l'hôpital une, ensemble.	6
Total général.	798 parts.

11,258 liv. 6 s. 6 d. divisés en 798 parts donne pour chacune. 14 liv. 2 s. 0 d.

Sur quoi les armateurs déduisent les avances qu'ils ont faites aux matelots.

Les deux tiers appartenant aux armateurs montent à 22,516 liv. 13 s.

Sur quoi il faut rabattre les dépenses qui suivent :

Pour les vivres, à raison de 7 s. 6 d. par jour pendant six semaines à 86 hommes.	1,354 liv. 5 s.
Extraordinaire du capitaine	100
Poudre, 600 liv.	600
Balles, grenades, mêches et autres artifices pour (2)	600
Dépense.	2,654 liv. 5 s.

Partant reste de profit pour les armateurs ci 19,862 liv. 8 s.

(1) Le lieutenant du roi a encore 5 parts.
(2) Qui fournit le vaisseau fournit aussi les armes.

Que si la course se fait sur un vaisseau du roi emprunté, il faudra rabattre la moitié de cette somme pour le tiers de Sa Majesté, montant à 9931 liv. 4.

Et partant les armateurs n'auront pour eux que. 9931 liv. 4.

Nota. 1° Que s'il se rompt quelques cables ou cordages, le dédommagement se prend sur le tiers des matelots.

2° Que si le vaisseau se perd le roi en porte la perte moyennant le tiers qu'on lui paie.

3° Que si la course ne produit rien, les armateurs en sont pour les frais des vivres, des agrés et des avances faites aux matelots.

MÉMOIRE

Sur l'usage que l'on peut faire

DES

GALÈRES EN BRETAGNE

(Brest, 3 octobre 1695).

Pendant le cours de cette campagne, (1) je me suis souvent entretenu avec MM. des galères, tant d'ici que de St-

(1) Le premier mai 1694, le roi écrivit à Vauban, qui était alors lieutenant-général, et occupé à la visite des côtes de Bretagne. « J'ai eu avis que le prince d'Orange (le roi d'Angleterre), veut essayer de brûler les vaisseaux qui resteront à Brest, et de

Malo, sur l'usage qu'on en pourrait faire dans les mers de ponant par rapport à une bonne défensive; tous sont

se rendre maître de ladite place avec 6 à 7000 hommes, ce que je ne crois pas bien praticable, avec un si petit nombre que celui-là. L'importance de Brest fait néanmoins que je ne veux pas me reprocher de n'avoir pas pourvu à sa défense. Il y a déjà 1300 hommes de la marine, j'y fais marcher six bataillons, un régiment de cavalerie, et un de Dragons. Je vous ai choisi pour commander ces troupes dans la place. Je m'en remets à vous de les placer où vous le jugerez à propos, soit pour empêcher la descente, soit que les ennemis fassent le siège de la place. L'emploi que je vous donne est un des plus considérables, par rapport au bien de mon service et de mon royaume. »

Le 22 mai, les inquiétudes de Louis XIV sur les projets des Anglais étant plus sérieuses, et ses informations très-exactes, il écrivit à Vauban de suppléer aux troupes qui lui manquaient, par tout ce qu'il pourrait tirer de la marine, par les milices des quatre évêchés, enfin par l'arrière ban.

Le 26 mai, Vauban assembla la noblesse de la Basse-Bretagne. Le 10 juin, il marqua des camps au Conquet, à Camaret, dans la rivière d'Abreuverack et ailleurs.

Le 18 juin les ennemis tentèrent une descente à Camaret, avec huit gros vaisseaux de guerre et plus de 70 autres petits bâtiments. Le peu de troupes qu'ils mirent à terre, furent battues et faites prisonnières.

Vauban avait demandé de faire venir à Brest des galères pour l'objet qui est indiqué dans ce mémoire. Elles n'arrivèrent pas en temps utile. Les bateaux à vapeur ont, à un degré supérieur, toutes les propriétés des galères. (Augoyat).

convenus avec moi de ce qui suit : 1° que ces mers-ci sont aussi propres aux galères pendant les mois de juin, juillet et août et partie du mois de septembre, que la Méditerranée, à raison des rades et ports de refuge dont nos côtes sont entrecoupées, et de la tranquillité de la saison; 2° que pendant les autres mois elles y peuvent encore aussi bien tenir que dans la Méditerranée, à raison de la proximité des rades et des ports ci-dessus, bien plus près les uns des autres, dans cette mer-ci que dans l'autre ; 3° que le service des six galères séparées comme elles ont été cette année et la précédente, ne va presque à rien, n'étant pas capables de tenir la mer ni de faire une opposition raisonnable à la bombarderie, et encore moins aux descentes, ni de servir de convois aux flottes marchandes à cause de leur faiblesse, au lieu que les six galères rassemblées dans une escadre seule seraient beaucoup plus considérables à la mer et dans les ports que séparées, parce que toutes ensemble elles pourraient incessamment croiser et tourner les côtes de Bretagne, ce qui assurerait par leur réputation et par leur présence, aidées de celle de quelques frégates légères, les flottes marchandes depuis l'embouchure de la Loire (1), jusqu'au cap de la Hougue, écarteraient les petits corsaires de ces côtes, et les tiendraient nettes, moyennant quoi deux ou trois gardes-côtes un peu forts vers la Hougue, Cherbourg, à l'embouchure de la Seine,

(1) C'est une grande honte au règne précédent, que les rivières n'aient jamais été fermées par aucune place capable d'imposer à l'ennemi et d'empêcher qu'il ne les ait pu remonter jusqu'à Nantes et Bordeaux. Note de Vauban.

Ce reproche est sévère, l'expression du maréchal de Vauban n'est pas toujours exempte d'exagération. **A.**

autant vers celle de la Garonne et à Bayonne, suffiraient pour assurer le commerce provincial et marin du royaume; 4° que ce corps de galères se tenant le plus souvent sur la côte septentrionale de Bretagne, serait toujours en état de se jeter tout entier à St-Malo, ou à Brest, s'il y avait apparence de bombarderie à l'une ou à l'autre de ces places, quand bien même l'ennemi aurait tellement pris le devant qu'il serait entré dans la rade de Brest ou qu'il aurait mouillé devant St-Malo, avant leur arrivée dans chacun de ces ports, parce qu'elles y pourraient toujours entrer rasant la côte au plus près à l'aide des marées et batteries de ladite côte, qui les favoriseraient, auquel cas il est sûr qu'une armée mouillée dans la rade de Brest ne pourrait bombarder après que les galères y seraient entrées, parce qu'elles l'empêcheraient d'approcher assez près, et lui pourraient conduire quantité de boulets, même attaquer ses galiotes à bombes pendant la nuit, et charger son arrière-garde avec beaucoup d'avantage dans la retraite et dans le Goulet; ce qui joint à l'effet des batteries de la côte, serait capable de la perdre ou de lui faire recevoir un grand échec; que si elles prévenaient l'entrée des ennemis dans le Goulet, elles seraient encore bien plus en état de lui nuire par elles-mêmes et par les brûlots qu'elles pouraient conduire au plus près en prenant les avantages du vent, chose aisée à ceux qui seront les premiers mouillés dans cette rade, et par tous les autres avantages précédents.

Quant à St-Malo, il est sûr que les ennemis ne s'y présenteront jamais (1) quand ils les sauront jointes ensemble,

(1) A l'époque dont nous avons parlé, 1694, Vauban se rendit aussi à St-Malo, pour indiquer ce qu'il y avait à faire pour

par la raison qu'ils ne peuvent pas ignorer qu'elles ne puissent entrer en Rance malgré eux toutes les fois qu'elles voudront, et que s'il leur arrivait d'entreprendre quelque chose, le canon des galères se trouvant beaucoup plus fort que celui des vaisseaux de convoi de leurs galiotes, elles ne feindraient point de les attaquer, même les vaisseaux qui se trouveraient à leur portée, qui n'auraient que des canons de 8 et 12, et au plus de 18 en petite quantité, et qui d'ailleurs seraient fort embarrassés de leur manœuvre parmi les rochers et étrangement persécutés du canon et de la

précautionner la place contre les bombes. Il jugea qu'il était d'une conséquence infinie, (ce sont ses expressions), d'occuper le rocher de la Conchée, pour prévenir le bombardement de St-Malo ; mais il trouva des difficultés immenses à s'y établir ; il parvint néanmoins à y mettre la même année du canon en batterie. En 1695, il réunit à St-Malo 4 bataillons de troupes réglées, assez médiocres, et 3 petits bataillonneaux de la marine, de 3 à 400 hommes. On avait travaillé à la Conchée, mais le fort actuel, ouvrage casematé remarquable, était loin d'être achevé, lorsque dans le mois de juillet, les Anglais vinrent en braver les feux et surmontèrent les obstacles des passes. « Les ennemis, écrivait-il, ont bombardé St-Malo malgré toutes nos précautions; cependant ils n'y ont pas fait si grand mal qu'on pourrait bien dire. Il n'y a rien de si brave ni de si audacieux que la manière dont ils sont entrés dans la Fosse-des-Normands, mais la promptitude avec laquelle ils s'en sont retirés, marque évidemment qu'ils y ont beaucoup souffert. Ils ont perdu deux machines à feu contre la Conchée, etc. Voilà ce qui a paru à tout le monde, mais comptez que ce qu'on n'a pas vu est tout autre chose. » A.

bombarderie des forts, tous obstacles invincibles pour eux (1), qui ajoutés à l'usage des brûlots, au hasard de changements de temps et tous autres accidents de mer, feraient juger avec raison les propositions de pareilles entreprises ridicules et impraticables à quiconque aurait un peu de sens commun.

5° Les ennemis ne pourraient non plus rien entreprendre sur les vaisseaux qu'on aurait remontés dans la Rance, ou retirés dans le port, parce que les chaloupes n'oseraient s'aventurer d'y entrer en présence des galères, qui ne manqueraient pas de les couper et de les prendre ou faire périr ; ainsi la sûreté se trouverait établie en toute façon à St-Malo. Elles empêcheraient aussi les ennemis d'attaquer Granville et pourraient sauver toutes les descentes de Bretagne, et empêcher le pillage des villes ouvertes et gros bourgs, comme Granville, Cancal et St-Brieux, Paimpol, Pontrieux, Tréguier, Lannion, Perros, Morlaix, Roscoff, le Conquet, Douarnenez, Audierne, Pont-l'Abbé, et je ne sais combien d'autres bons lieux, et quoique les galères que nous avons ici soient pesantes (2) et très-mauvaises voilières,

(1) Dès 1686, Vauban avait proposé de fortifier les passes de la rade de St-Malo, mais le roi ne voulut rien y exécuter ; les abords en sont si terribles par mer, répondit le ministre, qu'il n'y a pas d'apparence que l'ennemi y voulût faire quelque entreprise. A.

(2) On prétend que la raison de cette pesanteur vient de ce que le maître charpentier a outré la construction en les chargeant de bois plus que de raison, et de ce qu'il en a diminué la mâture de

les ennemis n'en pourraient prendre aucune parce qu'elles peuvent ranger la côte de beaucoup plus près que les gros navires et que les petits n'oseraient se jouer à elles, elles seraient par conséquent en état de se moquer de tous les petits corsaires; à joindre que toute la côte de Bretagne est entrecoupée de ports et rades de refuge, tels que sont, par exemple, la rade de Bourgneuf, celle de Paimbœuf dans la Loire, l'entre-deux des îles de Houat et Hédic, la rade de Bellisle, le Morbihan, Port-Louis, Concarneau, les îles des Glenans, la rivière de Benaudet, Audierne, Morgat, dans la baie de Douarnenez, Camaret, Brest et sa rade, la rivière d'Abreuverack, l'île de Bas, la fosse de Léon, la rade de Morlaix, celle de Perros, la rivière de Tréguier, celle de Pontrieux et ses rades, l'ile de Brehat, la rade de la Fresnays, la Rance, Cancale, etc. Toutes ces propriétés de la côte, jointes aux nouvelles formes de galères faites et à faire, consistant aux deux timons qui les font aller en arrière comme en avant et à deux pièces de 18 sur leur proue, au lieu des quatre bastardes qu'on y met et qui ne sauraient servir de grand'chose contre les vaisseaux, mettraient les galères qui ne sont pas bien connues dans les pays du nord, en état de briller et de se bien faire respecter; c'est une proposition que j'ai mise en avant de l'an passé et dont j'ai fort examiné le pour et le contre avec Messieurs des galères; les uns et les autres sont très-prévenus de son mérite, pourvu qu'elles fussent bonnes et de fonte, afin que le poids des

7 pieds, et la voilure à proportion, à joindre qu'elles furent bâties à la hâte, de bois vert, qui s'est rempli bien plus tôt d'eau que le sec.

deux de 18, ne fît à peu près qu'égaler celui des quatre bastardes, ce qui se rencontre assez précisément; c'est la plus petite dépense du monde que celle de ce changement, et on l'aurait fait sans qu'on s'en fût aperçu si on l'avait osé; moyennant quoi chaque galère ayant trois pièces fortes sur la proue et deux timons, et par conséquent faculté de voguer en avant comme en arrière avec une vitesse presque égale, serait corrigée de son plus grand défaut, qui est d'avoir le côté et l'arrière aussi faibles que des barques, parce que n'étant point obligée à revirer lorsqu'il s'agirait de prendre chasse, elle présenterait toujours son fort et jamais son faible à l'ennemi qui est un avantage si considérable, qu'il n'y a personne de bon sens qui ne convienne que le mérite des galères ne fût augmenté de moitié; il pourrait même devenir bien plus considérable si on trouvait moyen de corriger quelque chose à leur voilure et d'y ajouter un 3e mât, chose qui me paraît très-possible (1); je ne vois en un mot pas de meilleur usage à faire des galères que de les tenir toutes ensembles; car de les séparer comme on a fait usques ici, il est très-certain qu'elles ne sont capables de

(1) Les galères corrigées comme il est ici proposé, auraient pour avantage naturel le peu d'eau qu'elles tirent, les rochers de la côte, les fréquents ports et abris qui leur sont propres, tous les calmes, la rame, le voguer contre le vent, le triplement de leurs coursiers, la faculté d'aller à reculons, qui leur sauvera le *sils-cours* ou revirage, et leur donnera moyen de beaucoup incommoder les vaisseaux tant en fuyant qu'en leur donnant chasse. Reste à les rendre plus vites que les vaisseaux, c'est à quoi on parviendra aisément en augmentant les mâts et la voilure.

rien ou de très-peu de chose, et qu'on n'en doit faire aucun état pour le service du dehors et très-peu pour celui du dedans; au lieu que jointes ensembles elles empêcheraient l'ennemi de rien entreprendre par les descentes ni par les bombarderies, tiendraient les corsaires éloignés, et le commerce côtier beaucoup plus libre et assuré qu'il n'est.

Que si au lieu de six galères (1) le roi en augmentait le nombre jusqu'à 12 ou 15, comme il avait été résolu dès le commencement de cette guerre (2), on pourrait pousser leur service bien plus loin et, outre celui que nous venons de dire, l'étendre tout le long des côtes du royaume, entreprendre sur les côtes de Gersey ou Guernesey, sur l'île de Wight et même sur les côtes d'Angleterre, se faire voir sur celles de Hollande, s'opposer aux descentes de la Hougue où elles pourront être d'un très-grand service, aussi bien que tous les autres; les faisant agir tout le long de nos côtes, soit en un seul corps ou séparées en deux escadres accompagnées ou non de quelques vaisseaux; il est certain du moins qu'elles causeraient bien des frayeurs dans les ports ennemis, de l'affaiblissement dans leurs armées de terre et de la dépense à la mer par les escadres qu'ils seraient obligés d'entretenir exprès pour la garde de leurs côtes.

Au surplus celles que nous avons en ponant ont été bâties

(1) Si le roi paie 14 mille liv. de marché fait à Marseille pour chaque corps de galères, on doit les faire en ponant pour moins de 12 mille.

(2) S'il est vrai que les Espagnols n'aient que 27 à 28 galères, et que le roi en ait 34, on peut faire passer en ponant les chiourmes de six, et ce qu'il en restera sera du moins égal aux leurs.

de bois vert et plutôt suivant le caprice du maître charpentie qui a voulu raffiner sur leur construction, que sur le gabarit des plus parfaites; aussi sont-elles pesantes, mauvaises voilières et la plupart de mauvais bois à demi pourri, de sorte que tout ce que l'on en peut espérer de mieux, au dire des capitaines, est de s'en pouvoir encore servir une campagne en prenant grand soin de les raccommoder pendant cet hiver, qu'il faudrait aussi employer à bien faire reconnaître tous les ports de refuge, rades et parages de ces côtes, propres aux galères, par leurs officiers et pilotes, afin de s'en rendre les connaissances familières et de n'avoir à douter de rien quand il s'agira de naviguer le long d'icelles.

On doit aussi considérer que toute la côte est désarmée de places et qu'il n'y en a point pour couvrir les embouchures de Seine, de Loire, ni de la Garonne, dont les environs sont très-peuplés et pleins de gros bourgs, tous ouverts, de même que toute la côte du Poitou, de Saintonge, et Pays-d'Aunis, sans compter les autres côtes du royaume, telles que sont celles de Normandie et Picardie, accessibles par mille endroits, et très-exposées à toutes les entreprises que l'ennemi voudra faire, et dont il ne saurait être empêché qu'en lui opposant des armées aussi fortes que les siennes, ou un corps de galères tel que celui que nous venons de proposer, qui, bien mené, serait capable de faire avorter la plus grande partie de leurs desseins, et ne coûteront pas plus ici qu'à Marseille, où elles ne font rien ou fort peu de chose.

FIN.

Imprimerie de Moquet et Hauquelin,
rue de la Harpe, 90.

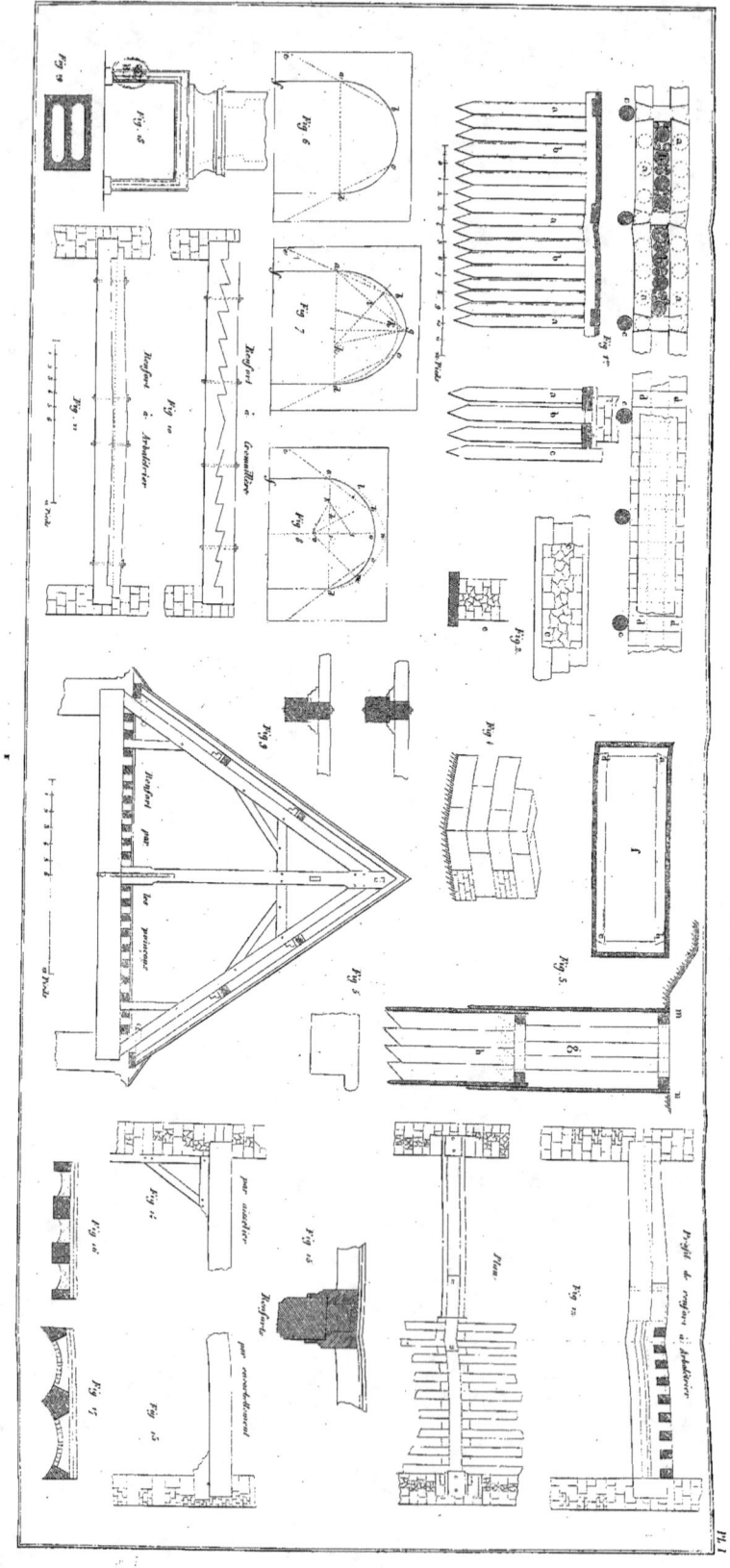

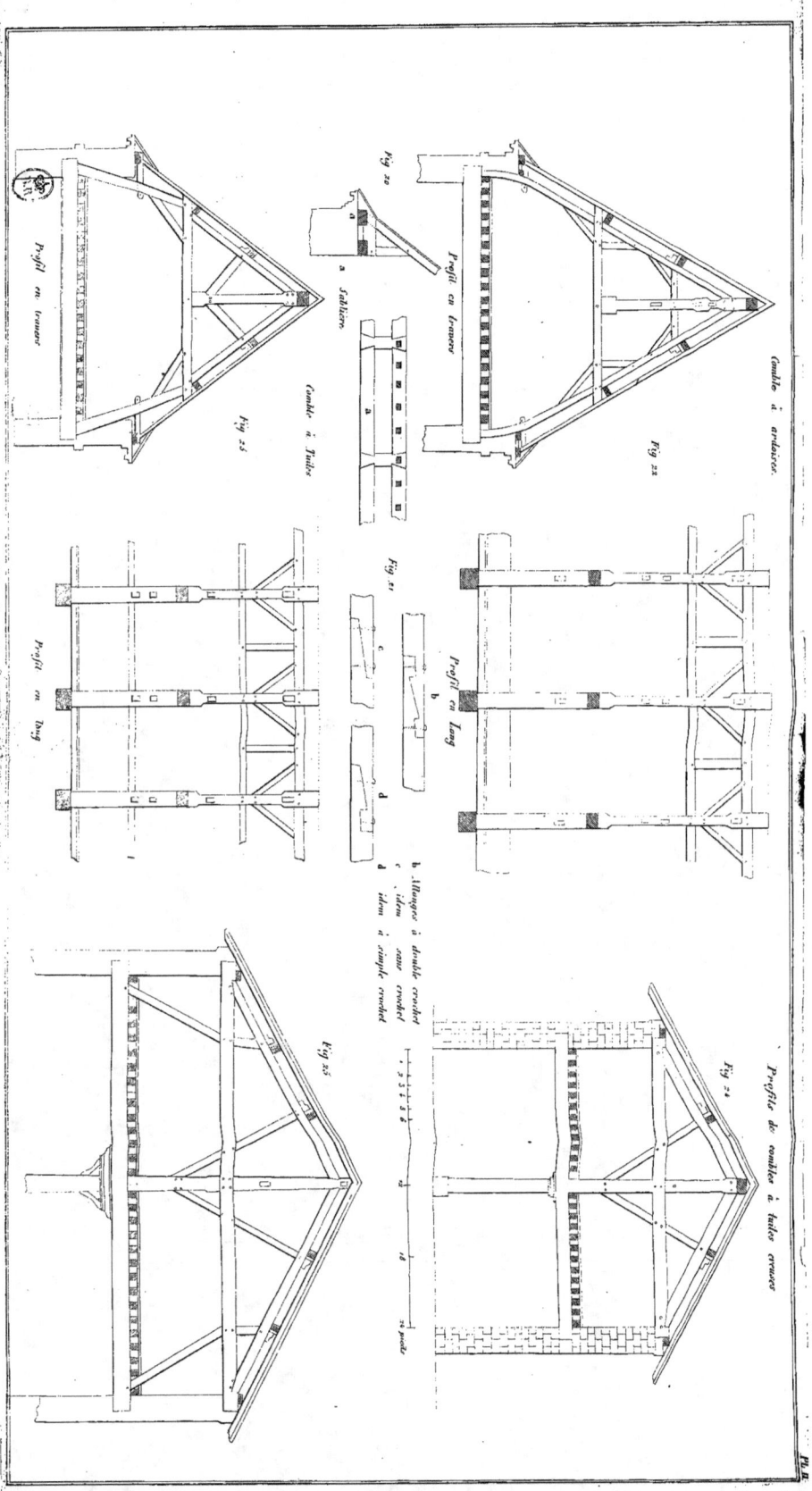

www.ingramcontent.com/pod-product-compliance
Lightning Source LLC
Chambersburg PA
CBHW071527220526
45469CB00003B/675